感悟電影的藝術人文

——108部世界電影評論

感悟電影

何威　著 的

藝術人文

108部世界電影評論

中和出版
OPEN PAGE
⊕

目 錄

輯一 理想與現實

輯四 命運

輯七　戰爭

輯八　天下

輯九　感情

如果好電影有風格，那麼影評的靈魂就在於能否表現影評人個性及特色。

首先影評人選甚麼、不選甚麼電影來評論就很重要。電影值得看也就值得討論，但影評人在有限的生命及工作下，也只能按自己喜好來分享推介。因此看一位影評選甚麼題材就很重要。

選了好素材後，就要開始着手分析處理電影的故事、劇本中哪方面感人及有啓發，以及電影手法；無論拍攝、表演、剪接、場面調度、取景及聲音等各方面處理都有那些獨特的地方。這些都是電影內在的藝術元素，影評人在這方面做的是針對電影內涵的基本技術分析的工作。但電影不單有內容，也有其文化及社會價值。電影常出自不同文化背景，因此就需要對其文化背景作解讀以免生誤解。尤其是好的電影往往更深刻的反

映、傳遞一些社會及人生價值，使觀眾對政治、社會、道德能有所反省及批判思考，而影評人也要在這方面讓觀眾能有所啓發性的作用。

講完這些，我只能推介大家分享何威先生這本積極追求以上這些目的作品集，他還有一個特色就是他的文字非常精煉及沉實，毫不虛飾浮麗，可看出他文以載藝載道的能力及追求！

史文鴻

序二

　　當我收到何威先生的邀請，問我可否願意給他的影評集寫一篇類似「代序」的文章，我除了感到榮幸，也同時想到「影評」一直以來為何對我重要，以至可以說，它是我的成長養料，源於「影評人」的自我反芻，及自我完成。

　　我的第一篇「影評」，是看了《恐怖份子》，再聽了放映後觀眾與導演楊德昌的現場交流之後寫的。那不是我第一次寫關於電影的文章。但是從這一篇開始，意義上，就算不是「評」，我感受到電影和觀者可以發展的關係，真的有「論」的可能。此前我便很喜歡讀電影相關的文章，從中體會到影評人看電影時和普通觀眾的不同——在於一部電影不只是一部電影，它的完整或不足，就像拼圖遊戲中被拆開了的碎片，玩遊戲的人在重組本來面貌的過程中，將不斷有所發現，甚至，拍案驚奇。

　　《恐怖份子》便是一個拼圖遊戲。那年代還未流行蝴蝶效應

的戲劇結構，但楊德昌已經在告訴觀眾，看似最沒關係的兩個人或兩件事之間，其實可以存在積累已久的因果。這種非線性邏輯的敘事，需要觀者自行決定如何「還原」他所看到的《恐怖份子》。就是因為人人都有不同版本，我才拿起了筆，把在看完電影後的所感所想寫了下來。回憶起來，必須感謝楊德昌，是他使我產生了對電影的另一種興趣，不是光用眼睛看，而是閱讀。

影評，便是電影的閱讀報告。如果不是為了消費指南而寫，它的可讀性便不在「值」或「不值」花上多少金錢去購買。拍得不怎樣的電影一樣能在一篇影評裡有第二生命──不是起死回生，是讀者有機會明白，成果的好壞未必是它全部的意義，假如我們能了解到更多有關它的前因後果。

影評人會給電影工作者「找碴」的印象，找的確是找，查也有時候要查，但目的不是雞蛋挑骨頭，所有的推敲與印證到了最後，也不過是給看戲的人提供參加的訊息，就算部分是個人觀點，但在脈絡分明的鋪陳下，這篇文章才能由「論」到「評」：是論述決定了評價。由此可以理解，精闢、透徹的「論」為什麼能進而成為「創」的起點。上世紀的法國新浪潮電影就是影評人激起的波瀾，他們倡議電影的新文法，其實也是鼓吹電影不止觀看，還該閱讀，因為閱讀就是邊看邊想。

影評因而也分成兩類。一種是，唯有看過同一部電影的人才明白文中在談什麼。第二種，沒有看過文中所論的作品，但影評人的觸覺，洞見，以至胸懷，會透過表達的文字，讓讀者的心湖被一顆又一顆的石子擊起漣漪。這時候，被談論的電影從小小的湖擴大成汪洋，讀者從而感受到影評人對電影的要求，不是出自個人利害，但又充滿來自經歷的反饋與反思。視野是文化性的，觀點是個人性的，二者結合，便是宏觀與微觀兼備。

　　影評人在美國獲人文與文學獎是有例可援。說明影評人和創作人同樣具有改變思想與行為的力量。驟聽「改變」是談何容易，但「改變」和「評論」之間有一共通之處，兩者都需要被放進過去、現在、未來去驗証。一直維持現狀的現實，是因為被多大的陰影籠罩？多年以前落下的觀點，是能照亮多久多遠的燭光？

　　影評，自有其方法找出前因和後果。人生也是。所以寫影評的人——如何威先生——是有福的。而通過其文認識其人，則是我們分到幸福的一杯羹：能夠從而認識自己，不是有緣，是什麼？

林奕華

 前言

　　藝術從來就沒法十全十美，何況藝術的本質就是要特立獨行。寫了十多年的影評，經常問自己的一個問題是：到底影評該寫些甚麼？它固然是對電影作品的分析和理解，但更應成就感悟之昇華。因此評的不是好壞而是獨特之處。論的也不是作品的高低而是其帶來的不同感悟。

　　戲如人生，人生如戲。在解讀電影的同時，也在戲裡戲外談談我們或熟悉或陌生的世界，聊聊頗為個人的一些人生感悟。在這本書裡，共挑選了一百零八部來自世界各地製作的頗有特色並具思想深度的一些出色影片。之所以挑選一百零八是因為這個數字含藏世界的完整。

　　寫這本書的目的就是想分享電影中的人文智慧。因此這也是一本比較另類的電影評論書籍。筆者試圖暨電影的評述揭示電影創作背後的人文背景和藝術智慧，以擺脫一般電影評論因

注重好壞的判斷而受制於影片上映的時限性限制。本書試着通過以下幾個方面來解讀影片。

1. 解釋文化背景以幫助理解影片的內容。

2. 解構影片、闡述特點，以便更深入理解作品。

3. 闡釋電影中獨到的哲學思想以及人類的共同價值觀。

這不是一本需要從頭看到尾才明白作者意圖的書，而是可以在任何章節隨意選擇你想讀的篇章，因為每篇文字，各個章節，都是獨立完整的。

我猜本書的讀者也一定不僅僅是對電影有興趣的讀者，更是對世界多元文化及人類思想有認識的讀者。希望不論在你思考自己的人生時、還是在你觀察周邊的世界時，這本書能帶給你一個不同但頗為正面的參考外，也能帶來一點閱讀的樂趣。

何威

輯 一 ： 理 想 與 現 實

理想與現實總是夢裡夢外一樣拒絕着彼此，大概永遠沒有相互結合的一天，但兩者卻又是無法相互隔絕的一個整體。

而我們永遠都在這兩者之間不停徘徊、猶豫、選擇……

平平安安上學去

《平平安安上學去》（*On the Way to School*）是法國紀錄片導演帕斯高普利桑（Pascal Plisson）製作的一部關於「上學」路程經歷的紀錄片。上學對於小孩子而言是甚麼樣的一個挑戰？離開父母？開始面對彼此陌生的一群其他小孩子？還是開始要面對那沒完沒了的作業？⋯⋯對於貧窮地區的兒童來說，這或許根本不是挑戰，相反，是他們改變自己未來前途的一個機會。但這個機會對於他們來說有個前提，那就是要通過一條艱辛漫長的上學之路。全片追蹤了四組不同地區上學的小孩子，看看他們是如何面對每天上學路上的困難。

肯尼亞的積仔和妹妹每天上學要來回步行三十公里，而且需要穿越野生大象的活動區，實在很危險；阿根廷的卡羅斯帶着妹妹也是風雨不改的策馬三十六公里，攀山涉水來往學校；摩洛哥深山的薩希拉和她的同學走四十公里的山路去學校，在上學經過的市集

上，用家養的雞來換取在住宿學校的食物；印度的森姆爾雖然他的家離學校僅四公里鄉間小路，但因為行動不便而需兩個弟弟每天推簡陋的輪椅送他上學校，這短短但崎嶇的路程對兄弟三人可不是一般的挑戰。這是有車或由工人接送、在富裕地區成長的孩子完全無法想像的一條艱辛漫長的上學之路。

影片最令人感動的不是美麗的風光，也不僅僅是路途的艱辛，而是孩子們對未來美好的期待。他們夢想着通過自己的努力來改變他們未來的世界。但未來真會像孩子們所相信的那樣嗎？也許每一個過來人都不忍告訴他們貧富懸殊的真正根源，那因此所導致的社會資源分配不公、以及掠奪成性的瘋狂世界……而這倒是富裕地區孩子或早已暗暗明白了的生存之道。但也因為如此，對於富裕地區孩子而言，他們反而沒有了因上學而身陷險境的學童那充滿冒險的經歷。

你能預計十年或二十年之後，他們終究會走上如何的一條人生之路？

影片榮獲 2014 年法國凱撒獎最佳紀錄片。

少年滋味

　　音樂是人類最原始，也是最直入人心的一種表達手段，它超越了人類語言所能表達的喜怒哀樂層面。因此古時認為，這是巫師才具有的能力。

　　《少年滋味》裡幾個不同背景的年青人，都有個相同的能力 —— 就是感應到音樂的力量。他們本是一群非同凡響的人類，卻被刻意按照凡人的標準被塑造，這是一種甚麼滋味？幸好導演是他們的同類！他們不會對旁人甚至父母所述之言，在面對理解他們的導演之際終於傾瀉而出。更難得的是，導演在語言和音樂之間找到了一個橋樑，讓我們能夠借此一窺這幾個非同凡響的孩子的心靈。

　　導演以貝多芬的「歡樂頌」作為主題音樂實在是驚豔之筆。如果大家仔細的去聽這首由貝多芬作曲、席勒作詞的偉大作品，或能感受到這首作品擁有兩個讓這首作品永垂不朽的特質：宗教的神聖

感以及個人英雄主義的氣概。影片中孩子們的單純、堅持和深沉的思考所體現出的正是這種宗教的聖神和對抗塵世俗流的那種英雄主義的氣概。

此外，《少年滋味》呈現了一種獨特的敘述結構。這種結構手法雖然在西方紀錄片中常見，但在華語製作的紀錄片中卻屬罕見。我們更習慣於一種順序式尤其是常常循時間為順序的敘述。影片中將受訪者的片段大致分為四個部分：理想、家庭期望、個人經歷和對未來的看法。在每一個部分，觀眾都能一次過了解所有受訪者的觀點。這個結構的好處是觀眾可以自發的建構橫向的比較，對某些相近的觀念產生強烈的印象。例如：理想部分給予觀眾留下的印象是純真的夢；家庭期望部分給予觀眾留下的印象是現實在破滅純真的夢；個人經歷和對未來看法部分給予觀眾留下的印象是獨特的個性和一份悲壯的英雄主義式的抗爭。每一個部分之間音樂的使用都烘托著受訪人的心情和情緒：或溫柔或靦腆；或開心或悲憤。這就是一種立體框架式結構。

本片的結局是開放式的，導演並沒有給出任何關於對或錯的一個結論，這對紀錄片而言又是極為重要的。因為紀錄片所展示的不是對錯而是不同的思考或不同的視角，更不應是導演的一種主訴或發洩，否則就是對紀錄片的貶低。紀錄片是理性和智慧的結晶，這也是它無法被取代的緣由。

有形的畫面和無形音樂的完美配合、影片內在精神和歌曲內容的相互呼應，正是這部影片獨特的精彩之處。作為紀錄片製作同行、音樂愛好者，誠意推薦這部張經緯導演的作品《少年滋味》。

鋼的琴

　　時代的變遷越來越快，發展中地區都不得不面臨轉型的陣痛。八十年代起中國由重工業轉而向商業及服務業發展，國企逐漸向私營企業轉化。在整個東北地區據說有六千萬從舊工廠下崗的工人，僅僅人到中年便已退休成為閒散人員……

　　《鋼的琴》的男主角陳桂林是一個下崗的鋼廠工人、一個孩子的父親、一個老婆跟賣假藥的有錢人跑路的可憐男人。幸虧他還有些音樂的底子，因此張羅了一個小樂隊，在婚喪嫁娶的儀式上靠演奏音樂換取些微薄的生活費。唯一的煩惱，就是為了能抓住他生命中唯一還屬於他的女兒的撫養權。他必須在離婚協議生效期前為她的女兒弄到一架鋼琴，這是離婚協議裡他唯一可能保住對女兒撫養權的砝碼，當然同時也為了在拋棄自己的妻子面前捍衛自己那最後的一絲尊嚴。

　　為了買一架鋼琴，他不得不四處向朋友借錢，但他的朋友們都

面對財政困難。有在「妻管嚴」的窘境下慘澹經營「殺豬產業」的大劉；有僅僅因二十元的賭債被窮追不捨、甚至不顧尊嚴只好耍賴的胖頭；有淪為撿廢料的黑道老大季哥；曾經的技術尖子，現在淪落到替人配鑰匙的「快手」。眾位「落魄英雄」雖然都出不起錢，但都挺身而出為陳桂林義不容辭的四處奔走。

然而畢竟現實是嚴酷無情的。胖頭的女兒被人欺負懷了身孕，胖頭在打算拚命報復的最後一刻還是接受了現實而放棄復仇；退休工程師為了保育曾是城中地標的那兩只煙囪的工廠而四處奔走，但最終改變不了工廠被拆的事實；陳桂林也為了女兒未來的幸福，不得不無奈的最終放棄女兒的撫養權。雖然在這個充滿對抗現實命運的激情故事中所有人得到的似乎只有失落和無奈。除了追求錢財的人外，沒有人取得了勝利，但至少他們捍衛了自己的尊嚴、至少他們用自己的能力抗擊了金錢世界的世俗現實，雖敗猶榮！

在時代的大潮流下，無論你多麼的堅持，所有不得不放棄的事最終依然得告別；所有挽留不住的也終將離我們而去，這就是現實生活。把鋼琴做成鋼的琴是個詩意般的隱喻，象徵了東北人不屈的性格和鋼一般的脊樑。對於仍有理想的人而言，這是一首精彩的一個時代的輓歌。

停車

　　這是集導演、編劇、攝影於一身的臺灣影視新晉 —— 鍾孟宏的首部長片，老實說第一眼看到這樣的宣傳讓我有些猶豫，因為通常不是由於製作資金短缺，就是過於自以為是才會那麼不自量力的把這三個最吃力的崗位獨攬於一身。不過看罷了影片，不得不佩服他在這三個職位中都做得非常成功。鍾孟宏的才氣讓我心悅誠服。

　　《停車》無論在人物設置、劇情發展還是在電影鏡頭蒙太奇的運用都豐富且巧妙的使用了隱喻修辭，這在華語電影中是極為少見的。影片內容講的是男主角陳莫（張震飾）和妻子（桂綸鎂飾）約好一起吃晚餐，想拉近已經疏遠的感情。他在回家途中想買個蛋糕，好不容易發現路邊有個停車處可以停車，不料買蛋糕回來，發現另一輛車停在他車旁並擋住了他車的出路。沒別的方法，唯有不停的在公寓逐戶敲門尋找車主，卻因而碰上各種意想不到的人和事：失去獨子的老夫婦和早熟的孫女，少了根手指的理髮廳老闆（高捷

飾），一心想逃脫馬夫魔掌的內地妓女（曾佩瑜飾），被討債流氓圍堵的香港裁縫（杜汶澤飾）。一個看似稀鬆平常的起點，卻將幾個互不相干的人物聯繫在了一起。

老夫婦的獨子小高因壞環境而鋌而走險作奸犯科；妓女因為在家鄉失業下崗，想去寶島碰運氣，輕易被騙上了賊船；香港裁縫卻是住何處也沒有家的感覺，又不甘心於腳踏實地的守著份祖上產業，合夥開跨境公司破了產。小高、妓女和裁縫，一種兩岸三地不同背景的隱喻。三個角色都有一個共同點「不安份」，這「不安份」是港臺與內地八十年代後共同的特徵。也正因為這種不安份導致三人都遇到了類似的絕境，其中臺灣的小馬走到了頭，而香港與內地的兩人則還在尋找逃出困局的可能性。退隱黑幫大哥（高捷）是個看透了人生的過來人，他是給予年青人忠告的一個「局外高人」。

影片中關鍵的道具是個魚頭，一個泡在黑幫大哥開設的理髮店廁所洗手池中大魚頭，不慎被前去洗手的陳莫碰跌進了馬桶，最後又被清洗煮成魚頭湯供大家品嘗。這個魚頭象徵著利益，不論這個利益來源是否「骯髒」，對小老百姓而言它是實在的東西。至少喝了湯，才有了力氣改變自己的命運。影片的結局算是很光明，壞人皮條客（戴立忍飾）被陳莫和裁縫報復了，妓女逃走了，小馬的女兒怩怩幸福的被陳莫接走了……所有困局中的人最終都從這個困局裡面逃了出來。

許多人其實都有自己各自的理想，只是現實中總有種種瓜葛、利益糾纏。人們並不會知道下一步會遇到甚麼，也不會知道最終會以甚麼方式結束。但無論如何，那怕是當「機會」來擁抱你時，也不要忘乎所以。正如找到車位未必是幸福的開始，安分守己的傳統美德不要輕易丟棄。

 香港仔

　　個人認為《香港仔》是近年來彭浩翔電影創作中最出色的影片之一。《香港仔》講的不僅是一個關於香港人的故事，而更是一個關於整個香港的生活狀態或是一種精神狀態。看似簡單的基本生活狀態：吸氣、屏住、呼氣，反映出的可卻是很複雜的香港歷史文化背景，它包含了港人的生活價值觀和港人對生活的理解。

　　影片不論在角色設計、對白還是在場景、攝影上都使用了非常多的蒙太奇來描述香港的各式困境和煩惱。透過那扇厚重的、承載着沉重歷史的舊炮臺的小窗口看香港，香港只是很一小的一塊天地。而放眼去看的香港仔卻又其實只是由紙板搭建而成的、弱不禁風的城市。失去母親的楊千嬅不停收到被退回來，原本是寄給母親的包裹，讓她堅信母親憎恨她。這其實隱喻了香港對內地的一種誤解，並導致的一種自尋的煩惱。一顆二戰留下的炸彈打亂了所有人的生活規律。但問題是，在這塊土地上千百次的鋪墊平整、開發

建造來回了七十年之久，為何這顆依然隨時會爆炸的炸彈（香港的歷史問題）還能安然無恙的躺在那裡？曾志偉每天開車下班回家或去會情人都經過那個寫有「所有目的地」的指示牌的行車路綫，但要去哪一個目的地有待之後最終的選擇。正如香港有無數個發展可能，但最終會向哪個方向發展，取決於香港人一念之間的選擇。很欣賞影片中蜥蜴的角色（一種暗喻），哪怕是最親近父母的小孩子也常是表裡不一，和那隻蜥蜴一樣不斷變色。當然最終父母還是選擇接受孩子的那份本真，儘管她不美麗也不可愛。

　　不論是成功者還是掙扎者，都有自己的煩惱、困頓和不安。有些可能是自找煩惱，有些可能出自誤解，也或出自環境逼迫。但不論誰，等待出生的胎兒還是正在（水中）生活中浮沉的成年人，只要還想繼續活下去，就還必須遵從基本的生活模式：吸氣、屏住、呼氣。

　　電影講的都是人的故事，平凡百姓的故事更多的是大同小異，若要故事引人入勝，靠的不是杜撰而是細緻的觀察和挖掘。這點卻是彭浩翔最與眾不同之處。

 親密閃光

　　《親密閃光》（*Intimate Lighting*）是部充滿詩意、幽默的影片，而拍攝手法樸實平淡卻充滿睿智。導演艾雲巴薩（*Ivan Passer*）是捷克新浪潮的重要成員之一，此片一直深獲電影評論界的推崇，據說曾被評為捷克電影史上最出色的三部影片之一。故事描述了兩個從事音樂卻又久未見面的一次朋友重聚。他們在平靜甚至有些蒼涼的波希米亞鄉間一起追憶那曾經的陳年往事，感慨青春時的夢想。

　　作為音樂家能幹出些甚麼事業呢？在音樂會上表演？那只是個理想！而現實狀況是：只能常常去葬禮上演奏，掙下幾塊磚頭拿了去換酒喝。幸虧在那個時代悲哀的人比能夠追求快樂的人更多，所以音樂家總算還是掙到了一個家、一輛破車和孩子。儘管在那個時代也總是不乏志同道合的票友，大家能夠聚在一起合奏，也算得上是一件賞心悅事了。但困擾仍存在：不是老至手腳不靈了就是被無聊瑣事滋擾，又或因為總有說不上原因的一些不合拍的地方。思

前想後最快樂的時間就是在夜深人靜時，找些吃的，躺在沙發上發呆。當然，一不留神喝多了酒、壯了膽子亦在深夜玩一次逃亡，但酒醒後還是在天亮前又躲回了家。畢竟有家有產了，雖不富裕卻又棄之可惜。

祝酒不能夠沒有個理由，為理想？為家庭？還是有着說不出口的理由？然而杯中自釀的蛋酒卻因過度黏稠竟倒不出來，眾人唯有垂涎欲滴的仰着脖子，耐心的等待甜酒入口⋯⋯這一幕生活場景在導演的關注下頓顯荒誕幽默之趣。曾有香港作家就這一幕寫了一本書，描述這距離最近的甜蜜，卻有着最漫長的等待。大家空有強烈的渴望卻都缺乏足夠的勇氣，只能無奈的等待甜蜜時刻自行慢慢的到來。影片暗暗的將國家的現況與兩人的窘困等同起來，以一種幽默、隨性的手法來講述國與家的無奈與期待。

迷失森林

德國人離開森林生活也只是近兩百年的事情，森林對於德國人而言是獨處思考的地方、是療傷的地方、是可以回歸本性的地方。雖然接近傍晚的森林也有危險和不安，但若在森林裡安然渡過了漫漫的黑夜，則意味着具備了獨立生存的能力。

剛滿十七歲的安娜（Anna）第一次在家獨自開生日會就闖了禍。她的朋友們給安娜的父母留下了遍地的空酒瓶、一些大麻煙、在冰箱裡甚至留下了件「現代藝術品」、還把父母最珍愛的唱片弄壞了……儘管安娜否認做了任何出軌的壞事，仍未能壓制父母火冒三丈的怒氣，爭吵之後安娜離家出走了。

《迷失森林》（*Nach Fünf im Urwald*）一片與眾不同的地方在於並沒有把全部重點放在離家出走的安娜如何在大城市裡面對種種的危險和機遇，而是平均的將內容的另一半重點放在了安娜的父母身上。這段情節並不是描述如何找回安娜的過程，而是在安娜父母

遇到他們的鄰居夫婦，也因兒子（安娜的單相思追求者）離家出走同樣心急火燎的四處搜尋而展開。由兩對父母彼此之間無奈、幽默的交流揭發了他們年青時代所幹過的一些同樣「聳人聽聞」的荒誕事。這樣的佈局全然不落俗套，使得父母和孩子之間構成一個具對比性的結構，雖然不是面對面的對話，但對觀眾而言說服效果更佳。當人們已步入中年，一些埋藏在心底深處的記憶常常被遺忘了。如果我們能回視所走過的既苦惱又甜蜜、既興奮又沮喪的青春之路，或依稀記起自己也曾是狂野不安的年輕人時，或許我們能夠對年青人多些理解甚至釋懷，少些訓斥和責罵了。

鄰居父母帶了一隻獵狗隨行，然而它並未在尋人一事上發揮出任何的重要作用，卻在兩對父母彼此交談往昔之時，叼着一隻死兔子回來。眾人大吃一驚，因為那兔子是鄰家老頭子花園裡養的寵物。於是眾人將死兔子梳洗打扮一番後，送回鄰家老頭子花園裡。次日早晨，鄰家老頭子驚叫的跑出來告知出現了奇蹟，因為他昨日已將去世了的兔子埋在了花園裡，今日又見它鮮活般的趴在籠中……

影片一反德國人好說教的習慣，幽默的引用暗喻來表達影片的主題思想。儘管一個「教」字怎生的沉重，但若放下那顆緊張的心，以寬容的態度面對，也許就真會出現我們意想不到的「奇跡」。「眼見為實，耳聽為虛」是整個影片的重要點題。

替天行盜

德國人其實和我們一樣愛說教，但說教的方式不同。我們制定行為標準，德國人則探討行為邏輯。本片由德國新銳導演漢斯韋恩格納（Hans Weingartner）執導。

《替天行盜》（*Die fetten Jahre sind vorbei*）的男主角楊及彼得，兩人不僅是多年的同窗好友也是憤世嫉俗的仇富年青人，他們闖入商場勸說顧客放棄購買名牌奢侈商品，也為無力負擔交通費用的貧困老人解困。女主角尤莉是彼得的女友，因為意外把富豪的一輛豪華車撞壞了，結果不僅要拚命打工賠償天文數字的維修費且因此被逼遷，只好先搬去男友處暫住。她無意中發現了男友和他朋友兩人深夜幹的特別勾當：他們闖進出外度假的有錢人家裡搗亂並留下署名「教育者」的警告字條：諸如「你太多錢了！」或「好日子到頭了！」。原本出於好奇而參與的尤莉卻因無意發現了要她賠償撞車的富豪家，兩人臨時改主意進去報復了一場。但隨之而來的意外讓

這場行動完全失控，最後竟變成了一宗富豪綁架案。

事情該如何繼續發展才是影片的重點所在。三個年青男女憑着一種多少有些稚氣的革命熱情，去教訓那些資本主義社會中腐敗的大資本家們，但這行為背後的邏輯才是能否說服他人與自己的關鍵。這個世界確實不完美，少數人擁有絕大多數的財富，而他們的富足就是建立在大多數人的犧牲之上。貧困的大多數忙於溫飽，公平其實從未存在過，這是世界的隱性遊戲規則。

理想與現實似乎是我們生命取向的魚與熊掌。人們究竟能堅持自己的理想多久而漸漸產生懷疑或還是最終這股熱情將隨着歲月的增長和成家立業而消失的無影無蹤？誰都年輕過，但也終究會變老。漫漫的人生歷程與家庭的情感都對理想產生不同的影響。年輕人雖然是改變世界的動力，但他們的憤怒與革命浪漫主義能否真正改變我們的世界？影片給了不一樣的思考。

影片的結局並不是理想與現實的火拼，而是一個理性的選擇：富豪放棄了追求奢侈的生活方式，改而資助三個熱血青年去實現改造這個不完美世界的理想。

「三十歲之前這個人不是左派，那他一定沒有靈魂；三十歲之後若他還是左派，此人必沒有腦子。」在黑暗的戲院，大家都笑了。想想香港的情況，似乎更有理由笑了。影片在康城影展獲得了長達十分鐘的起立喝彩。

 啟蒙保證

　　這是女導演杜瑞絲·娩芮（Doris Doerrie）的一部喜劇電影，《啟蒙保證》（*Enlightenment Guaranteed*）講述了一個去東方取經的故事。和美國電影《迷失東京》（*Lost in Translation*）不同，他們不是迷失在寂寞之中，也不是為了尋找想互的慰藉而走到一起。片中的兄弟倆一個人到中年家庭破裂，一個則是生活乏味，意欲追求完美的新生活。最後一同踏上去日本禪院拜訪的旅途，但過程卻不像最初所計劃的那樣。他們真的是迷失在了城市之中，用盡了盤纏，兩手空空抵達了寺廟。原本的拜訪之旅變成了修行之旅。

　　影片其實是針對德國人的兩大劣根性：自命不凡和自私自利，進行顛覆性的教育。自私自利是成因，家庭破裂是結果；追求完美是假，自命不凡是真。通過禪院的生活，一個東西文化衝擊性的休克反應，迫使他們去面對他們的問題，在茫然若失中學習重新認識自己。以強迫性的無私，讓你看到你的自私所在；逐漸讓你固有自

私之根在無私的生活中消散；修行也並非是除去瑕疵而達至完美，而是讓你認識到你的平凡，學習接受本身不完美的事實，從而放下所謂的自我完美幻象。以低姿態去重新認識周圍的事物，才能寬容以待。

離開禪院他們還要在現實生活中繼續修行，因為世上任何的轉變都是雙相的。因此影片的結尾仍把這對兄弟扔在了東京都市之中。不過，他們已經接受了在人生途中的啟蒙，今時不同往日了，他們已經能夠泰然自若的生活在易於迷失的現實之中了。

影片獲德國電影最佳製片獎和最佳男演員獎。

折翼小天使

人上了年紀，就難免會常常回憶曾經的經歷，當然有時行為也變得返老還童。《折翼小天使》（*Me & You*）是貝托魯奇（Bernardo Bertolucci）坐在輪椅上執導的最後一部影片。他在敘述自己所經歷的小天地和外面的大世界，也許夾雜了他回看自己年輕時浮躁、迷惘與孤寂的一種感悟。

羅恩崙諾（Lorzeno）是一個憂鬱愛幻想的 14 歲小男孩，和誰相處都覺得不自在，他渴望有個自己獨立的空間。在學校假期開始時，他的機會來了。他告訴父母他隨學校組織的滑雪活動離家七天，但實際上他躲進了自家無人打理的地下室。準備了書、音樂和遊戲，打算好好享受真正屬於自己的七天生活；奧利維亞（Olivia）是小男孩同父異母的姐姐，她比他大 5 歲。她已染毒癮（見過世面）但想戒掉，為的是能和情人去鄉下的農場過新生活。因此也躲進了這個秘密的地下室。兩人互相談家裡的事情，建立起自己的天堂。

他們也互相幫助，在一週裡完成各自的蛻變。

對奧利維亞而言「牆」是社會的象徵，剛開始，她覺得自己既能融於社會也能保持獨立。但漸漸的，象徵社會生存法則的「毒品」侵蝕了她。雖然這生存法則能夠保護自己免受傷害，但卻失去了自我。因此，奧利維亞是這樣描述自己：「我可以在牆的裡面，但我也可穿越牆或成為牆的一部分。但毒品讓我不再敏感了，或是說我不再容易受到傷害了……「為了回到她心目中的理想生活（和情人回農場生活），她必須要除去這個「毒癮」。

小男孩總是拿着放大鏡一遍遍的觀察他養在玻璃缸內的螞蟻窩。對他而言，缸內的那窩螞蟻就是他生活狀態的一種象徵。如同在現實裡，他的生活如同螞蟻一般被人仔細的研究、被規劃了最理性的途徑，而這一切才被認為是正常。所以一個逃避現實的避難所，那怕只是呆上短短的一周才是他最需要的。然而當這個玻璃缸被意外打破，螞蟻跑出來吃他們掉下的食物碎渣時，小男孩卻也表現的非常雀躍。當他最後把螞蟻送出窗外，讓他們重獲獨立和自由卻盡數被清潔工掃走……原來，能夠在無意中打破規矩，還是讓他感到興奮和雀躍的。只不過，這不循規蹈矩的代價是被無情的社會清掃出局。

我們在未來究竟該選擇哪一種生活道路？導演沒有明說，也無法說的清楚，一切盡在《*Space Oddity*》這首重寫的意大利語版歌曲之中。

在地下室的最後一天，兩人互相慶祝時，小男孩叫奧利維亞承諾他不要再吸毒；奧利維亞則叫這位同父異母的弟弟不要再逃避。

向左看向右看

　　瑪麗（Meryl, Justine Clarke 飾演），一位總被各類死亡如火車意外、車禍、自然災難、甚至被大白鯊咬死意念纏着的女畫家。在機緣巧合中，在去參加剛剛死去的父親葬禮的路上，剛巧目擊了一名男子被火車撞死的情形。尼克（Nick, William McInnes 飾演），剛發現自己患了癌症後，無法禁止自己迸發出各類關於癌細胞四處擴散的意念。另邊廂是採訪這起意外事件的報社記者，他不斷的追憶起父親臨終前最後情景；還有被撞死者悲痛欲絕的妻子、自責的肇事司機、忘記自己孩子生日的報社主編、因女友意外懷孕而倍受困擾的記者同事…。這些與當前事件相關或不相關的人都各有個自的傷痛、煩惱甚至憤怒。彼此之間不露痕跡的擦肩而過，卻讓人在不知不覺猛然發現，我們看待事件原來是多麼的主觀和偏面。

　　《向左看向右看》（*Look Both Way*）談論的是如何理性看待生活的哲學問題，人類比動物更強的地方我們的思維方式（Way of

Thinking)，它是思維模式（Mode of Thinking）和思維程序（Thinking Process）的綜合與統一。它形成有效的抽象概念，包括語言概念、邏輯分類、因果推理等等。雖然人類有這個基礎，但思維方式是需要後天學習的，且不斷的進化完善。從亞里士多德到康德，哲學家們為此進行了長期的努力。我們所熟悉的計劃經濟便是極端理性主義下的產物，只不過當年的大數據太不完整。

影片編排自然樸實，敘述深入淺出，絲毫沒有賣弄的地方。但影片含有很高的理性智慧：我們的痛苦、煩惱甚至憤怒不就是來自於我們主觀和偏面的判斷嗎？當我們去除了主觀和偏面的思想俗塵，我們也就能以理解和寬容的去看待無常的生活。怎麼死並不重要，重要的是怎麼活。

我們的「填鴨式」教育模式和我們通過感覺接受信息的模式其實一樣，面對大量的信息都缺乏思維方式來過濾、分析、歸納總結，雖然我們的教育日趨普及和提高，但我們的民眾依然缺乏正確合理的判斷能力。本片 2006 年曾在上海國際電影節放映，儘管本片獲澳大利亞電影學會和影評人學會頒授包括最佳電影、最佳導演等七項大獎，但上海觀眾在電影才放映至一半時已走空了一半。

輯 二：信 仰

「天地不仁，以萬物為芻狗①。」我們生存在這個世界上與萬物相同，因此生存不易。信仰是我們賦予生命的一種意義，無論哪種信仰對於人類因此都非常重要，它能使得我們人類在艱難困苦的環境下勇敢的繼續生存下去。

① 出於老子《道德經》。「仁」指的是人類的情感行為，「不仁」意為沒有好惡之偏好。「芻狗」是古時祭奠放在祭臺上用草紮的動物模型。意思是：天地對待萬物都如草紮的模型，並無好惡偏好。

少年Pi的奇幻漂流

　　這是李安導演最出色的影片之一。雖然影片應用了大量的後期製作和特技拍攝，但這一切都沒有喧賓奪主。相反，這一切對主題的表達起着無法替代的作用。影片講述了少年 Pi 遭遇海難後在大海上漂泊求生的經歷，李安並沒有像過往荷里活災難片般平鋪直敘的描述這場災難的種種痛苦經歷，而是用了很大的篇幅去描述一個仿如夢幻般經歷的傳奇版本，之後才附上一個極其短暫的真實版本。通過兩個版本的比較來講述甚麼是人類的信仰以及信仰的意義。

　　《少年 Pi 的奇幻漂流》(*Life of Pi*) 採用了與卡通影片中擬人的塑造方式相反的模式將人物 / 性格動物化，使得抽象的性格變得非常的形象化。例如那隻孟加拉虎是少年 Pi 的本性之一，也即是人類本性中的獸性。受傷的斑馬是那位受傷的船員，猩猩是少年 Pi 的母親，獵狗是那位兇神惡煞的廚師……所以整個影片是以擬物的

手法在講述少年 Pi 如何認識自己本性中的獸性並與之抗爭。

李安不動聲色的講解了佛教中「渡」的本意，也讓我們看到、欣賞到自己應對生活的智慧。現實生活往往展示給我們的是殘忍的或是不人道的一面，即所謂「叢林守則的弱肉強食」。因為儘管我們可以在一個良好的環境下讓本性中的善與惡相安無事，但只要環境發生變化，或一如四季、白天黑夜的自然交替，惡或就跑了出來，所以唯有去到真正善的彼岸，才能讓人的善不被惡所吞噬或傷害。影片結尾少年 Pi 最後抵達佛教中的彼岸，雖然代表善的 Pi 已是精疲力盡，但本性中的獸性（那隻孟加拉虎）也終於離他而去。

正如影片所言，在動物眼中能看到的只能是情緒的反射，而人眼中反射出的卻是其內在心靈的渴望。人類之所以與眾不同（相對於其他動物）的原因正在於我們能夠美化生活，並將其轉化為我們對生活的種種追求，從而促使人類在各個方面的進步。這既是所謂的「佛性」，也是所謂的「神性」，確切而言這就是人類的信仰。有了信仰，無論環境如何惡劣，我們對生活依然充滿了美好的期望，為生活的點點歡愉而欣慰感動，也讓生活始終充滿了一種詩意。

至於哪個是真實的版本其實並非影片重點所在，兩個版本對於我們人類而言其實都是真實的，因為那是我們人類智慧的覺照 ①。

① 覺照（Anareness），佛教用語梵文 smrti，意思是「覺知」（being conscious of）或者是「明瞭」（becoming acquainted with）。

 香水

《香水》（*Perfume*）是一部根據著名小說家、編劇徐四金（Patrick Süskind）同名傳記題材小說改編的影片。儘管小說的主人公是杜撰出來的戲劇人物，但那充滿想像空間的細緻描寫；象徵式的人物構思和獨特巧妙地虛構情節卻是眾多出色傳記小說的典型。撒去原著的種種精彩描寫，這也是一部拍攝的非常成功的傳記式影片。導演將德國的哲學傳統無聲無息地帶進戲劇之中。不僅敘述條理分明、內容宗教意識濃厚，結局更是寓意深遠。

主人公戈奴埃在一個惡劣的環境下出生，從魚市場、到孤兒院、染坊、直至在香水店做學徒。他把自己所有的愛投射到氣味的世界之中，他探索各種各樣的氣味，如同經歷人世間的人生百味。他第一次被紅頭髮女孩的香味吸引，乃至對她的香味念念不忘，因為那是他發現最美好的人生追求。

所有人包括主人公自己，全部以罪惡深重或犧牲品的姿態出

現，他們的結局都不約而同地很悽慘。唯一不同的是，主人公在無意識下以無怨無悔的純潔追求獲得了成功。他配製出真正的「愛與靈」香水，他的成功不僅使人們忘掉他的出身、他的行為，而只剩下盲目的崇拜；連達官貴人甚至教會亦趨之若鶩。然而，只有他才清楚和在乎自己的本源。

香水配製的故事基於一個古埃及製造香水的傳說，據說真正的香水曾在一位法老的墳墓中被挖掘出來，一打開便讓周圍的人都覺得自己進入了天堂。其中 12 種香料的配方都找到了，唯有最為關鍵的第 13 種香料的配方至今沒人能找出來。在聖經故事中有耶穌基督和他十二位弟子，其中唯一讓人猜不透的是猶大。他是出賣耶穌的人？還是成就耶穌的人？影片裡的主人公戈奴埃似乎就是他的化身，儘管出身低微卻找到了真理；背負責備卻又備受崇拜。那瓶威力無窮的香水可以驅使任何人做任何事，但卻是來自死亡後的昇華，是而香水是宗教精神的象徵，而記錄香水配方的書就是聖經。影片中香水師傅告訴戈奴埃，寫下香水的成分，就像在讀一首詩，看一篇文章，品味其中的道理，抓住其中有用的東西。香水代表着上層建築，代表着所有事物的濃縮總和……

影片在結尾戈奴埃離開刑場回到他出身的市場，然後將香水倒在身上，任由人們將他吞噬乾淨，只留下他借來穿的華麗衣服。這是小說作者替猶大及宗教做出的一種個人闡釋。猶大完成了他對真

理的追求，至於究竟他是有罪還是無罪，這並不是世俗能夠給予的審判；所有的人只不過分享了真理中的罪惡，是而每個人雖然接觸了宗教卻依然本身是罪惡的；而現世宗教留傳下的只不過是一種虛假的但卻華麗的說辭而已。

出埃及記

荒謬的假設與真實存在的博弈

　　一個以謀殺男人為己任的女性組織，有計劃的、巧妙的清除她們認為的「壞」男人。這是彭浩翔的電影《出埃及記 ①》的故事內容。與大多數「寫實」的港產片不同，《出埃及記》講述一個非常荒謬的故事，但故事的背後含意卻並不荒謬，相反非常具有寓意及思考性。

　　撇開犯罪事件本身，站在一個對事件是否真實存在的判斷層面上，彭浩翔在挑戰我們的判斷思維。因為支持我們判斷存在與否的關鍵是事件本身的前提與背景假設是否合情合理。若是荒誕不經的假設，我們就會懷疑事件是否真的存在。

① 西元前十八世紀初，猶太人在迦南地遇到大飢荒，於是逃到埃及。但到了西元前十四世紀末，猶太人在埃及發展強盛起來，而這讓埃及人覺得受到了威脅。後來埃及人開始奴役猶太人。上帝於是差遣摩西，一個在法老宮廷裡被養大的猶太年輕人來領導猶太人脫離埃及、奔向自由。並在埃及降下災禍：瘟疫、蝗蟲、冰雹……上帝還派了奪命天使將埃及的人和牲畜的頭一胎嬰兒殺死。驚恐的埃及人終於答應猶太人離開。但猶太人剛離開，埃及人就後悔了，於是派出軍隊前去追殺猶太人。猶太人一直逃到了現在的紅海邊。正當前無去路後有追兵之時，摩西以拐杖分開海水給猶太人逃離。而當埃及士兵一走進海中，海水突然合起把埃及軍隊淹沒了。

我們對於聖經中所記載的「出埃及記」那十大災難與分開海水這些不可思議的現象稱之為神跡。因為在合情合理的假設前提下，只有神才能做出超越我們思維能力的事。故而在對事件存在與否的判斷層面上，只有神話才讓這荒誕不經變成了合情合理，因此才使我們得出相對應的肯定結果，相信事情真實存在。同樣，倘若一個以謀殺男人為己任的女性組織有假設存在的說服力，那在對謀殺男人這一件荒唐之事的存在與否判斷層面上，我們也能得出肯定的結果。不是嗎？

彭浩翔可能完全沒有預料到十多年後，香港會有變荒誕不經成合情合理的「違法達義」和「反送中」運動出現在世人的眼前。和影片描述的狀況一樣，在這個世界內，不管多麼荒謬的事件都可能出現，只要假設尚在一定的可信程度內，就一定會有人相信，儘管假設本身並不代表事件是否真實存在。

《出埃及記》的片名非常切合這個主題：荒謬的假設與真實存在的博弈。

功夫熊貓123

我是誰？

　　《功夫熊貓》（*Kung Fu Panda*）由夢工廠動畫 2008 年出品，2011 年和 2016 年推出了第二、第三集。主角阿寶是一隻圓滾滾、笨手笨腳，卻又是非常可愛及有追求的中國熊貓。他既是大名鼎鼎「蓋世五俠」的忠實粉絲，也在老爸開的麵館幫忙。阿寶原本想要參觀一場推舉「神龍大俠」的武林盛會，卻意外的成為了「神龍大俠」。突然夢想終於成真，但學藝之路可不平坦，何況一隻充滿仇恨且武功高強的對頭殘豹正在尋仇途中。如何在很短的時間內把阿寶訓練成真正的「神龍大俠」讓所有人包括阿寶自己都困惑不已。接受自己最大的弱點成為解決問題的關鍵，最終阿寶實現了夢想，不僅打敗了殘豹，也拯救了黎民百姓而成為了名副其實的神龍大俠。

　　這個充滿溫馨、逗趣的故事，講述的是一個自我認識、自我成

長的過程。不管出身如何低賤、實現夢想的條件如何匱乏，但只要不捨初衷，接受原本的自己便有可能成為最強的自己。

我從哪兒來？

《功夫熊貓》第二集講述這位已是神龍大俠的熊貓在一次和大盜狼交手之中，發現了自小熟悉的標誌。回去後問起他的父親鵝爹他究竟是從何而來？鵝爹坦承阿寶其實是他從菜籃裡發現並領養的。阿寶陷入了為何會被父母遺棄的困擾之中，甚至於大敵當前也無法擺脫對自己真正身份的種種猜測。

一邊是對手發明了火炮，揚言要摧毀功夫。而這邊阿寶不僅心神不寧，亦無對策。直至他被打傷，遇到羊仙姑的救助，也解開了身世之謎，原來父母是為保護他而捨身。隨着這個如影而隨的謎團解開，阿寶終於平靜下不安的心。他悟出了太極武術的原理：這個世界上沒有最強的武器或功夫，一切都是陰陽相隨。以水克火、以曲迎直，最終以四兩撥千斤的手法化解了對手的進攻而取得了最後的勝利。

阿寶回到家，向唯恐失去自己而忐忑不安的鵝爹說：「我知道了自己的身分，我是你兒子，你就是我的父親」。這個充滿疑惑、困擾的人生故事講述的是一個在奮鬥人生中尋找自我根源的過程，也即「我究竟從何處而來？」。然而不管從何處而來，眼前的現實

才是一切，平心靜氣的接受現實，才能使得自己有可能成為現實裡最強的自己。

我將去何處？

《功夫熊貓》第三集由夢工廠動畫和東方夢工廠（一家 2012 年在上海由夢工廠動畫和上海東方傳媒集團工作室）聯合製作，三分之一在中國製作，這是美國主導的動畫電影第一次同中國公司聯合製作。在這新的一集故事裡，阿寶遇到了失散已久的生父。來自冥界擁有神秘力量的大反派「綠眼牛」獵殺所有功夫高手以獲得他們的「氣」，並以此重返陽界，生父為了救自己的兒子而早一步尋找到了阿寶。重逢的父子倆人一起來到了一片不為人知的熊貓村，但「綠眼牛」仍然找到了他們……

阿寶迎難而上，把和自己當初一樣的熊貓村民們訓練成了一班所向披靡的功夫熊貓與之決戰。最終，阿寶將各種狀態的自己融為一體而化成龍形，終於打敗來自冥界擁有神秘力量的大反派「綠眼牛」。

這個溫馨、奇幻、充滿象徵的故事，闡釋了該如何定位現實及面對未來嚴酷考驗的問題。無論自己已經如何強壯，依然可能無法面對未來的挑戰。那麼未來我又將去何處？如果你接受輪迴只是另一個空間改變的話，那麼其實任何一個空間的你都是你的一部分。

而一個真正的、完整的你則是所有空間裡的你的整合體。

這三部曲其實是用中國的哲學思想或信仰來回答西方只能用宗教而無法用哲學回答的三個終極問題：我是誰？我從哪兒來？我又將去哪裡？

動畫片在電影工業中是很特別的一個類別，儘管與其他類型的影片有非常多的相似，但有一個特殊性是其他類型所沒有的，那就是無以比擬的想像力。動畫片不是單純拍給孩子們看的，也是拍給仍有想像力的觀眾看的。在電影創作方面，並不是我們不會講故事，也不是我們缺乏拍攝技術，而是我們缺乏藝術的想像力，以及失去了如我們先人般對世界、對宇宙廣泛的認知能力和深刻的領悟能力。

沉重的決定

贖罪的憂慮

德國電影一向以內容沉重聞名，連這部兒童影片也沒能例外。《沉重的決定》(*Grave Decisions*) 講述的是位剛上學的小男孩塞巴斯蒂安，因無意中聽到的一句笑言，使天真活潑的他相信，因自己的出生殺死了媽媽。於是他千方百計想辦法去「贖罪」。但令小塞巴斯蒂安更加困惑的是，他的任何一種「贖罪」行動便導致新的「罪孽」。隨着「贖罪行動」的升級越來越瘋狂，新的「罪孽」也越來越深重，這後果讓他對未來產生從未有過的憂慮。

影片就小主人公的各種各樣的「贖罪」方式造就出了各式各樣的「罪孽」，加上各異其趣的「巧合」，構成了小男孩塞巴斯蒂安甚為瘋顛的「贖罪」歷程。這是一部讓人忍俊不禁的幽默喜劇影片，雖荒誕可笑卻又引人深思。與中國儒家「人之初，性本善」不同，西方宗教認為人一生下來就是有罪的，故此必須不斷地「贖罪」以

圖能夠上天堂而不會下地獄。究竟誰才是信仰的最大利益獲取者呢？是上帝嗎？小到捐贈，大到發行的「贖罪券」，千百年來的「贖罪」讓教廷相對於其他宗教信仰團體成為有史以來最富裕也最有權勢的組織。

影片的末尾，經歷了鹹魚翻生（起死回生）歷程的小男孩塞巴斯蒂安從醫院裡醒來。他恢復了所有孩提時代應有的正常狀態，並快樂地伸出勝利者的手式。這不就是「活在當下」的深刻闡述嗎？原來德國人幽默起來，絲毫不遜色於他們另一面的嚴肅與理性。

《沉重的決定》用巴伐利亞方言演繹，充滿地域性的幽默和喜感，被譽為缺乏一貫幽默感的德國電影的一個例外。

德國巴伐利亞州 2007 年度電影：最佳導演及製片

德國電影（2007 年度）：最佳導演、編劇、作曲及最佳故事片銀獎

大唐玄奘

　　《大唐玄奘》是一部真實版《西遊記》，講述的是唐代高僧玄奘西行古印度取經的故事。影片基本上是以一個傳記的結構，介紹了玄奘從洛陽到古印度的歷程、玄奘在古印度學習佛經的情形以及玄奘帶着 657 部佛經返回大唐所做出的貢獻。

　　原著《西遊記》成功的原因恰恰是此片不成功的原因。對於遊記而言，所見所聞是主要內容，讀者跟隨小說裡的玄奘在經歷了九九八十一難之後，理解到要修得正果必先接受種種磨難。但對傳記類型影片而言，重要的是通過主人公的經歷讓觀眾理解傳記人物的內心世界。其實影片在講述玄奘在印度學習佛經的一段情節有很好的意圖，那段情節講述的是玄奘為一位備受詛咒的奴僕求情，而他又幫玄奘搶救經書而最終解脫了詛咒。這是一個極好的有關「佛渡有心人」的因果例子，可惜由於着墨太少、表達不夠清晰且被大量其他篇幅掩蓋而未有大放光彩，浪費了很好的故事。也由於大量

的外景戲份，削弱了主人公的內心戲，使得演員徒有外在表現而無內心境界提升的展現，也使一代高僧玄奘的超人聰慧未能在影片中產生令人信服的效果。個人認為，玄奘西行古印度取經的經歷應該是一個發現自己的歷程亦或甚至是個悟道的歷程。正如旅行的意義並不在於看見了甚麼或是經歷了甚麼，而是這些經歷和視角讓旅行者重新發現了不同的自己。因此，若是影片把焦點放在悟道之上，通過玄奘的經歷讓觀眾理解他內心的佛教世界，也許影片會有截然不同的意義。此外，一如其本身西行取經行為並沒有得到朝廷的應允，他只能混在出關逃荒饑民的隊伍中一路西行，因此其返回大唐為佛教所做出的貢獻純粹是後人或是他人對其所做出的評價，和玄奘本人取經的初衷無關。

古人講求「悟」，意同理解，因此「悟」需要較長的思考時間。而現代人則求「尋」，期望能通過尋來獲得結果，時間雖短但卻不是用在理解上的。前者才是學習的真正過程，後者僅僅是尋找答案與結果。缺乏「悟」性思考是無法真正獲得真知的，希望我們仍有當年玄奘西行取經求悟的志向和不畏磨難的精神與勇氣。

撞死了一隻羊

這是藏族導演萬瑪才旦拍攝的一部關於藏族的影片，非常迷人，也充滿了寓言般的意境。

《撞死了一隻羊》講的是貨車司機金巴在路途中撞死了一頭羊，他便放在貨車上。之後他遇到了一位形單影隻風塵僕僕搭順風車的康巴漢子，他也叫金巴。原來他是為復仇殺人而來。司機金巴在送完了貨之後，好奇曾搭他車的那位是不是真的去尋仇了。於是他在回程路上忍不住要去一探究竟。

故事極為簡樸，但影像神秘感十足。影片整體結構清晰，節奏緊湊，絲毫不拖泥帶水，讓觀眾看的非常過癮。但導演僅僅是只想講一個「殺手」和「撞死一隻羊」的故事嗎？當司機金巴開始追尋殺手金巴，在村裡的小賣部裡，兩個敘述的場景完全一樣，後景中的旁人也談論着同樣的故事，包括窗外的景象，這意味深長的敘述如同是一場夢境，而且兩人在同一位置表達了一種空間上的重合，

彷彿就是一次輪迴。司機金巴將撞死的羊（意外得到的財富）送去寺廟超度而不是理所當然的佔為己有，也不做為禮物送給他人。此外，他為殺手金巴和被殺者擔心而希望化解這份孽緣，可見他是已經走出了生死輪迴的金巴。司機金巴發現殺手金巴並沒有繼續墮落回因果相報的生死輪迴之中，他放心的又上路了。因此影片的結尾特別安排了他換下破了的舊輪胎（打破一個輪迴的比喻）的一場戲，然後如釋重負的望着一望無際的天地。

「如果我告訴你我的夢，也許你會遺忘它，如果我讓你進入我的夢，那也會成為你的夢。」如果我告訴你我的輪迴，也許你會遺忘它。如果我讓你進入我的輪迴，那也會成為你的輪迴。

爸不得愛你

俄羅斯導演安德烈薩金塞夫（Andrey Zvyagintsev）把一部關於父子關係的影片拍的充滿宗教寓言，如同創世紀的史詩一般。

《爸不得愛你》（*The Return*）的兩個年少兄弟伊萬（Iwan）、安德烈（Andrei）和一群同齡朋友在海邊夕陽下玩耍，少年們為了證明自己具有男子漢的勇敢，從高高的觀望臺上跳下海去。安德烈跟隨着夥伴們鼓起勇氣跳了下去，但伊萬克服不了恐懼而被夥伴們遺棄在觀望臺上而兀自哭泣……

回到家，母親告訴他們父親回家了。兄弟兩人望着那位出現在家裡即陌生又冷漠的男人不知如何是好，因為兩人對父親毫無印象，只在孩提時的舊照上看過。他真的是父親？剛歸家的父親接手了管教兩兄弟的職責，但他並未展現出像母親那種他們所熟悉的關愛，相反他處處表現出的是一種嚴肅甚至冷酷的管教。父親沉默、專制、不可捉摸讓兩兄弟終於從疑惑、恐懼漸漸產生憤怨。最終，

在一個荒無人煙的小島上，兩兄弟失去了對父親的信任。伊萬慌張的爬上島上的觀望臺，父親在追趕伊萬時突然失足從觀望臺上摔下死了。兄弟兩人卻因為這個「父親」的意外死亡反而真正接受了這個陌生的生父，在叛逆的悲劇裡成就了成長的啟蒙。

影片對白簡潔卻劇力萬鈞，兩兄弟的對白反映了人類思維的邏輯特色；而父親的對白理性、簡潔、冷靜，一如救世主，編劇的十足功力實在令人驚歎。此外影片的畫面優美卻又滲透着憂傷，既充滿了大自然的美麗、宏偉又處處透着令人不寒而慄的冷漠、黑暗和神祕，仿如對應我們望去的是靈魂深處的一面鏡子。

當我們有一天站在需要展示勇氣的高臺上面對危險與恐懼時，我們最需要的或是父親般堅強的支持，然而當我們在平靜中時，卻又無法面對坦誠的忠告，我們總是疑惑甚至抗拒……正如基督的降臨並未讓世人放棄惡習，直至他為我們獻出生命時，才明白到生命、憐愛和勇氣的可貴。

影片使用的象徵蒙太奇手法嫻熟自然，讓觀眾在現實與神話中毫無隔閡的自由穿梭。俄羅斯民族對宗教深刻且獨到理解也在影片中表露無遺。

柏林蒼穹下

　　《柏林蒼穹下》（Wings of Desire）由德國導演雲温達斯（Wim Wenders）於 1987 年執導。也有根據英文片名而被譯作《欲望之翼》，之所以有這樣的一個名字是因為影片中的主角是一位有着羽翼的天使。他俯視街上過往的行人和車輛、穿梭在不同人群之中傾聽他們的心聲、安慰痛苦的心靈⋯⋯除了天使外影片還有三個人物：一個在柏林拍片的美國演員彼得‧維克，一個如風前殘燭的老人，一個馬戲團的女演員瑪麗。在敘述這三個人的故事中間也穿插了不少路人的生活和內心的片言隻語，使得整個影片並沒有一個完整的故事情節，更多的像是一篇散文。

　　導演雲温達斯用美得如詩一樣的畫面在講述甚麼？天使和那位風前殘燭的老人回憶舊時的柏林城市、和馬戲團的女演員瑪麗聊生活的一些失落和希望、和彼得‧維克聊普通人的種種生活感受⋯⋯你覺得天使會在你的身邊嗎？站在另一個角度去看，當你在

學習思考時，天使在旁守護者你；當你在痛苦無助的時候，天使在旁守護者你；當你純真善良的時候，天使在旁贊許的望着你；孩子們都看的到它。歸納起來，影片裡的那個天使能讓人感受到它的存在、它在某些時刻就在你的身邊、它親近善良的人也喜愛小孩子、它關注歷史，也關注美和給予希望、它也試着理解做人的快樂。天使所具有的這些特性其實就是人類理性精神信念的象徵。

《柏林蒼穹下》是一個充滿個人風格的、充滿哲學和思考特色的、混合了紀錄片風格的、獨特公路電影模式的電影。影片拍攝於冷戰後期，影片中二戰廢墟的場景、冷落的街道、馬戲團那搖擺不停的秋遷、孩子們仰望天使的雀躍……似乎都是在呼喚着人類理性的到來。貫穿着影片的那首關於孩子的詩歌在暗示着當時社會的幼稚。

「……當孩子還是孩子時，只能被拉着走。當孩子還是孩子時，不知道自己是個孩子，對一切都充滿情感。當孩子還是孩子時，沒有成見也沒有習慣。盼望河流變成激流，池塘甚至水窪變成大海……來回奔跑在小販之間，卻不會在相機前擺個模樣……」

影片獲得：

德意志聯邦共和國政府最佳故事片，最佳攝影（1988）

洛杉磯影評人協會獎：最佳外語片，最佳攝影（1988）

紐約影評人協會獎、美國影評人協會獎：最佳攝影 (1988)
(1989)

歐洲電影獎：最佳導演 最佳男配角 (1988)

康城電影節最佳導演 (1989)

獨立精神獎最佳外語片 (1989)

 天堂邊緣

　　《天堂邊緣》（*The Edge of Heaven*）的德文原文「Auf der anderen Seite」意思是「在另外一邊」，影片講的是個發生在德國和土耳其兩地的故事，兩個分別來自德國和土耳其的家庭因為各自發生的事件，而橫跨兩地並使得彼此的家庭命運交匯在了一起。

　　居住於德國的土耳其移民阿里（Ali）早年喪偶，在兒子長大成才而自己邁入老年之時，難忍獨居異鄉的孤苦，包下紅燈區妓女葉塔（Yeter）為伴。然而阿里卻因醉酒誤傷人命而入獄並遭返土耳其家鄉。阿里已成才的兒子奈賈（Nejat）在德國大學任教，他無法認同父親的行為而斷絕了父子關係。但他又不得不為父親的魯莽行為做些彌補。為了去世的葉塔未完成她未了的心願－供養在伊斯坦堡（Istanbul）求學的女兒艾妲（Ayten）而踏上去伊斯坦堡尋找葉塔女兒艾妲之途。然而在伊斯坦堡的艾妲卻因加入激進反政府組織而被土耳其警方追捕，她完全不知道母親為了供養她在德國做妓女，以

為母親在一家商店做售貨員。因此當她逃至德國找母親時，因母親已經去世而完全失去了希望。幸虧，她遇到了善良的德國大學生洛忒（Lotte）。洛忒帶她回了自己的家，兩人成了知己，但洛忒的單親母親蘇珊娜（Susanne）卻並不認同艾妲的激進思想。一次洛忒和艾妲在尋找母親的路上被德國警察截獲，艾妲被遣返回了土耳其。為了營救艾妲，洛忒踏上了去伊斯坦堡之路。卻因一個偶然，洛忒在伊斯坦堡被一搶劫少年犯開槍誤殺。洛忒的母親蘇珊娜雖然傷心欲絕，但為了完成女兒未完成的心願 —— 而赴伊斯坦堡繼續營救艾妲出獄。因未能找到艾妲的奈賈選擇留在了伊斯坦堡，他從一位將移民去德國的書店老闆哪兒買下了他的書店，卻因這個書店遇到來伊斯坦堡的洛忒的母親蘇珊娜。蘇珊娜的遭遇讓奈賈重新思考他與父親的關係，最後他選擇諒解他的父親。他回到老家，在海邊等待出海未歸的父親⋯⋯

導演法提阿金（Fatih Akin）將影片分為帶小標題的三段。三個家庭六個人物愛恨交織的互為交錯，將不同的命運連接起來。妓女葉塔和德國大學生洛忒是一組；老父阿里和葉塔的女兒艾妲則是另一組；阿里的兒子奈賈與洛忒的母親蘇珊娜是第三組。葉塔和洛忒都是簡單善良的人，她們為了他人而甘願犧牲了自己；老父阿裡和葉塔的女兒艾妲不顧一切的追逐自己的理想，但他們的行為也導致了自己的不幸以及他人的不幸；阿里的兒子奈賈與洛忒的母親蘇珊

娜則是代表我們大眾的一組。他們糾纏在愛恨交加的痛苦之中，但最終獲得愛、寬恕的感悟。這是一個自我救贖的故事、是文明拯救世俗的象徵。

影片通過兩個分別來自德國和土耳其的家庭面對的相關事件，展示了兩者在不同環境下的期望、行為和命運、不同文化下的思考和判斷，而這恰恰也讓人們看到了在所處方所無法看到的事情的另一面。政治、經濟因素下的民族、宗教、文化、語言差異的種種糾結，劃分了國與國、人和人之間的不同身份，決定了各自不同的命運，造就了無所不在的隔閡與衝突。

片尾導演巧妙地借用了古爾邦節[①]，一個在聖經和古蘭經中都有的關於「亞伯拉罕獻祭」的傳說故事，對應洛忒的母親蘇珊娜在犧牲自己女兒後仍然搭救艾妲的行為；同時也為整部影片畫龍點睛：若要真正消除人與人之間無所不在的隔閡與矛盾衝突，最關鍵但也是最困難的是建立信任。必須如亞伯拉罕對神那般堅信，救贖之意、寬容之心才能在人與人之間得到彰顯，唯有這才是改變人世間一切苦難的基礎。

故事的結尾是奈賈離開伊斯坦堡去看望自己的父親；艾妲改過自新重回人間正道。儘管前路依然曲折漫長，我們雖仍懷疑，但我們已在天堂邊緣。

① 古爾邦節最重要的意義 就是奉獻（qurbani）的精神，為要紀念許多世紀前亞伯拉罕的偉大信心之舉。

我曾向所有人述說

我是多麼的愛你

你卻依然眉頭緊鎖

你走在河邊

揀着石子

而我已老的無法愛你

只能摸着衣袋中你的髮絲

很久很久沒有見到你了

帶張地毯

在門前一直等候

雖然春夏之時，花開遍野

但空有良辰美景

卻沒有你

……

（片尾歌詞）

康城影展：最佳劇本獎、歐洲電影獎最佳編劇

德國電影獎：最佳影片、最佳劇本、最佳導演、最佳剪輯獎

德國影評人協會獎：最佳女配角漢娜

 求愛

《求愛》（*Courted*）是一部關於中年男女的愛情電影。但和我們所熟悉的那種充滿商業元素的美式中式或日韓式愛情電影不同，影片既沒有俊男美女秀麗美景，也缺乏激情肆意，更沒有情色誘惑，有的僅僅是平淡但細膩的生活點滴，卻足以讓人感受愛的溫馨。

刑事法庭的法官米歇爾（Michel Racine）是一位以嚴厲稱著的法官，不通人情也不善於與人為善。然而這次在面對一宗嬰兒被殺案時卻變現出一種截然相反的態度，這究竟是如何一回事？原來他遇到此案的陪審員貝吉（Birgit Lorensen- Coteret），一位讓他能夠感受到愛的女人。

這位極為理性的法官真的會因為陪審員貝吉而失去了理性？整個故事場景幾乎一直沒有離開法院，圍繞着法官米歇爾與陪審員貝吉兩人與同事、陪審團各人的交談及被告人夫婦案件內容為交叉，描述了兩人的性格、過去和情感。展示了一種完全合乎主人

公身份的理性式的情感。那麼如此理性的情感究竟能給法官甚麼呢?米歇爾對貝吉所提的「約會」請求僅僅是讓她坐在法庭裡看着他審案,理由是她的直視能讓他感受到理性背後愛所帶來的理解與寬容。

影片特別之處在於這個法院的設置,一個充滿理性、威嚴的場所、一份似乎完全容不下絲毫情感的工作。但是,在充滿理性的思考之下,在冷冰冰的法律背後是基於對人的愛。因為唯有這樣,才能始終不忘代表着正義公平背後人性的彼此寬容與理解,這才是我們立法的原意。

《求愛》的法語片名「L'Hermine」指的是法官袍領子上的貂皮。在法官的紅袍領段上,襯着白色貂皮的柔軟。其意義就是在於提醒法官,必須時時刻刻在理性與威嚴上心懷溫柔。

竊 聽 者

　　《竊聽者》(*Live of Others*) 故事背景在 1989 年冷戰的第一線東柏林，德國民主共和國（DDR）國家安全局的使命便是找出潛伏的間諜、顛覆分子。男主角是國家安全局一位忠於信仰及職守的竊聽專家，他負責監聽一位劇作家。雖然劇作家和東德大多數普通人一樣，但他面臨着職業困局：既應謹言慎行，但為藝術則又需率真坦誠。儘管男主角也是一位正直的人，但他的上司卻是一位陰狠狡詐且自私惡毒、借國家安全之名實為自己撈取政治資本的投機者，因此男主角也陷入了一個兩難的境地。最後，男主角被這位受他竊聽監視劇作家的率真與良知感動而站在了自己上司的對立面。這個忠於信仰及職守的竊聽專家在監聽中由旁觀者漸漸地變成改變他人、卻也包括自己生命軌跡的當事者，這是整個劇的重點，也是最戲劇性的部分。

　　類似題材、內容的影片很多，也很難再創出新意，而這部影片

的成功之處在於結構的設置。影片把主人公設置在一個非常接近觀眾角度的結構裡 ── 一個旁觀者,通過他的竊聽,「觀察」事件的發展和其他人物行為。而非如一般戲劇中主人公常常被設定為執行者或行動者,這個設置使得觀眾能在最大程度上貼近主人公。因此儘管主人公沉默寡言、不露聲色,但觀眾卻無時不刻的將自己代入主人公的世界裡,感受他內心的那份不安、掙扎、焦慮。影片的中文譯名其實都不如直譯「別人的生活」來的確切,因為這是由影片的特殊結構性所決定的。這個故事橋段在香港被重新演繹而有了「竊聽風雲系列」影片。雖然這個系列影片也很受香港與內地觀眾的喜愛,但電影結構層面上未能吸取原作的獨特風格,即主人公仍被設定為執行者與行動者。因此,《竊聽者》原片的條理井然、理智務實的特徵,以及絕不浮誇張揚的表現在「竊聽風雲系列」中都很缺乏,依然是一種動作港產類型片。

與亞里士多德 ① 式戲劇強調的「動之以情」相反,《竊聽者》這

① 亞里士多德 Ἀριστοτέλης,(西元前 384 年～西元前 322 年)古希臘哲學家。和柏拉圖、蘇格拉底(柏拉圖的老師)一起被譽為西方哲學的奠基者。他的著作是西方哲學的第一個廣泛系統,著作包含許多學科,包括了物理學、形上學、詩歌(包括戲劇)、音樂、生物學、經濟學、動物學、邏輯學、政治、政府、以及倫理學。

部影片在戲劇上突出顯現了布萊希特 ① 戲劇思想的卓越。布萊希特的戲劇思想主張是「曉之以理」，他認為戲劇不應該引起對現實的幻覺，而應該引起對現實的看法；觀眾不應該獲得一種體驗而陷入恐懼或憐憫，或同時兩者，而是應該獲得一種世界觀。這曾經是中國戲劇的精華，布萊希特將中國的這種戲劇理念傳去了德國。可惜近些年的中國電影發展卻已與之背道而馳，淪為荷里活模式的追隨者，將戲劇用做純粹的娛樂工具。

> 榮獲德國電影獎 11 項提名，並最終獲得包括最佳影片、劇本、導演、攝影、男主 / 配角等 7 項大獎；並擊敗《硫磺島家書》成為 2007 年奧斯卡最佳外語片。

① 布萊希特（Eugen Berthold Friedrich Brecht），德國戲劇家、詩人。他的劇作在世界各地上演，創立並置換了敘事戲劇，或曰「辯證戲劇」的觀念。布萊希特 1898 年 2 月 10 日生於德國巴伐利亞奧格斯堡，年青時曾任劇院編劇和導演。1933 年後因納粹黨上臺而被迫流亡歐洲大陸。1941 年經蘇聯去美國，但 1947 年戰後返回歐洲並定居東柏林。布萊希特在理論和實踐上進行敘事劇實驗，特別吸收中國戲曲藝術經驗，形成了獨特的表演方法，並提出了間離效果理論。在 20 世紀初，他與艾爾溫·皮斯卡托同為德國乃至歐洲史詩劇場運動的領軍人物。他的主要戲劇理論著作有《梅辛考夫》等。代表性劇作有《四川好人》、《高加索灰闌記》、《伽利略傳》等。1951 年因對戲劇的貢獻而獲國家獎金，1955 年獲列寧和平獎。1956 年 8 月 14 日逝世於柏林。

輯三：如煙往事　盡可回味

當往事已成回憶，人生已至歲暮，我們又該如何去回望自己所經歷過的一切？後悔？憤懣？不甘？亦或是慶幸？感恩？釋懷？人生的智慧來自於此，雖於己或過於遲，但於後輩則永不會過早。

 殺 人 回 憶

　　《殺人回憶》改編自韓國真人真事的刑事案件，此案件發生於 1986 年 9 月 15 日到 1991 年 4 月 3 日京畿道華城郡附近村莊，當時共有 10 名女子遇害，僅 1 人倖存。雖然警方在現場蒐集到犯人留下的煙頭、毛髮、血液等線索，然而在科學技術尚未發展純熟的年代，儘管搜查了 2 萬多個嫌犯，鑑定 4 萬多枚指紋，仍無法找到定罪嫌犯的決定性證據。基於證據不足而一直無法偵破，成了一樁懸案。直至 2019 年兇手才被 DNA 技術鑑定出來。

　　影片在拍攝上也運用不少遠景鏡頭，一反偵探影片使用以特寫近景拍攝以產生壓迫感這一貫慣常手法；在影片配樂方面更是以悅耳動聽的旋律為主，以電台播放同一首憂鬱浪漫歌曲配合雨中冷血謀殺案的進行，反而更具詭異的效果。雖然影片是警匪類型，但影片並未刻意營造恐怖氣氛，也沒有誇張描繪警探的神勇，而是以細膩的人物塑造盡顯故事的內在張力，這是影片真正的吸引力所在。

尤其是當地幹探朴度文和來自漢城的幹探蘇大原在聯手追查案件中，因背景不同，新舊式調查取證手法各異，彼此之間的焦慮與困擾不絕。而且他們每一次的努力都換來另一次的失望。一方面要極力阻止連環謀殺的發生，另一方面卻又束手無策。這愈演愈烈的焦慮貫穿全劇也深深的感染了觀眾。

雖然影片自始至終都未能破案，這樣的結局在警匪類型片中是極少的異類，但影片結局不也正是我們人生中最常遇見的結局嗎？影片讓人難以忘懷的原因不是因為謀殺案本身，而是幹探們所表現出的巨大熱忱、堅強意志與十足的勇氣。正如我們為人處世，所做事情的結局是否如意完滿並不重要，只要全力以赴，足以無怨無悔。

第 24 屆韓國青龍電影獎：最賣座韓國電影獎

第 40 屆韓國電影大鐘獎：最佳影片、最佳導演、最佳劇本、最佳攝影、最佳男演員、最佳女配角。

第 16 屆東京國際電影節亞洲之風：最佳亞洲電影獎

 快 樂 皺 紋

一個關於老人在老人院的故事會有多吸引人呢？也許對大多數追求娛樂或刺激的觀眾而言，這個故事平淡、畫面平實、明星缺如的電影實在難以提起觀看的興趣。但是，如果您是位人文關懷者或是頗具同情心之人，卻一定會愛上這部西班牙的動畫影片。

《快樂皺紋》（*Arrugas*）主角艾米立歐（Emilio）是一位從銀行部門退休的老人，因患老人癡呆症（帕金森氏症）而被親生兒子送至養老院中。在養老院裡頭生活的艾米立歐對於自己處境及逐漸癡呆起來的思維和行為感到恐懼。人生中遭遇的喜怒、恐懼、友情、背叛隨着故事的發展統統展示出來。幸虧在室友米格爾（Miguel）的協助下，艾米立歐開始有了不一樣的年老生活並與米格爾發展出深厚的友情。

影片從老人自身的角度去看老人問題，帶着惶恐不安，憂傷失落，也有不甘倔強的情感。利用聯想，回憶，甚至幻想等等的手法

來描述各人真實或虛幻的餘生世界：仿如第一天去上學走進教室的那一刻，面對眾多陌生面孔和疑問眼光，而心生害怕的感覺正是進入老人院此時此刻的不安；不過影片也告訴觀眾，一位哪怕已不能言語及自理的患嚴重老人癡呆症的患者也尚還有他唯一永不忘懷的初戀浪漫，或是坐在東方快車裡等待將近人生終點的美妙旅程……

影片通過細膩的觀察而呈現出老人們行為舉止背後的動機和含義，幽默有趣，卻又令人傷感心碎。餘生不只是吃、喝、拉、睡，還有許多可做的事情，至少還應證明自己還活着。無論你我多年青，終究有一天我們也將成為老人，我們又會如何處之？這部影片是獻給今日的老人，和未來的我們。

老年問題在全世界都是個越來越困惑的難題，這涉及了家庭問題，倫理問題和諸如社會醫療保險，資源分配等等的問題。

2012 西班牙電影藝術學院歌雅獎：最佳改編劇本、最佳動畫片獎
2012 歐洲電影大獎：最佳動畫片提名

尋找隱世巨聲

《尋找隱世巨聲》（*Searching for Sugar Man*）是一部紀錄片，它記錄了一個頗為奇特的傳奇，也許該用神奇或奇跡來形容才適合。

羅利葛茲（Sixto Rodriguez）是 70 年代才華橫溢的歌手，知名唱片監製們一致認為他會成為一代歌王，但結果是他的唱片在全美的銷量只有 6 張唱片，讓所有發行商都百思不得其解。然而在世界另一邊的南非，他的歌曲卻倍受喜愛，甚至成為反對南非種族歧視的革命歌曲，而且愈禁愈受歡迎，遠勝同時期的貓王。當南非歌迷想找他更多的唱片時才發現，在美國竟然沒有人知道他是誰。還有傳說他因事業無望而早已自殺，他的生死成為了一個謎。

然而上蒼還是非常厚待羅利葛茲這位才子，儘管他成為底特律最貧困潦倒的打工一族，南非的歌迷還是克服了種種的困難找到了他。當他下了前往南非的飛機，繞過前來接他的豪華汽車；當他以為面對十幾個歌迷，最後卻是成千上萬歌迷擠爆整個音樂廳湧到

他的面前時，一切他應有的卻從沒獲得的尊重忽然間毫無先兆的降臨了……

地球另一邊的熱情對他簡直就是一個夢。人生難免漂泊，所以最好擁有夢想；人生難免迷茫，所以永遠不要放棄希望。讓人依然不解的是，他並沒有打算做任何的改變，因為他知道正是這種生活成就了他的音樂。他沒有把自己當成超級歌星，而依然是個喜歡唱歌的街頭歌手。

今天的我們也許太在乎「成功」兩字的所帶來的表像，用盡所有手段或各類標準去維持一個所謂的「成功」形象，但那或並非生活的原意。生活不僅是為了生和活，而是化腐朽為神奇！

 歸來

　　《歸來》是導演張藝謀根據嚴歌苓小說《陸犯焉識》改編而成。和原著小說通過陸焉識這個人物個體的經歷與命運對那個動盪的時代進行的描摹不同，影片的重點不再是講那段文革的歷史，而是人物之間的一種接納和寬恕。

　　影片的主要人物僅有三個，除了開始時陸焉識為見妻女逃獄被抓及女兒丹丹對父母的態度上的描寫之外，全篇的故事內容都圍繞着陸焉識如何讓失憶的妻子能再認識自己而展開。或許也正因為如此，影片在結構上產生了小瑕疵。前段女兒丹丹自私的個人奮鬥是影片的焦點，但之後，陸焉識（陳道明飾）和失憶的妻子（鞏俐飾）之間親情難以割捨成為了整齣戲的焦點。子女無論如何或都應是父母之間親情維護的一個關鍵，而非只成為被原諒的「出賣者」而存在，因此這個人物設置上的功能不太成功。這個重心的轉移也使得整個影片的重心感覺有些失衡。

影片所呈現的，是一反導演以往予觀眾的強烈個人風格。由原本鮮豔高反差色彩轉為光影交替的水墨淡彩；濃鬱的舞臺戲劇式表演回歸內斂含蓄；連戲劇上的衝突渲染也捨去了張揚的鋒芒。這當然在表演和整體把握上有着很高的難度，但也看到了演員和導演的自信。雖然眾人都覺得影片取名《歸來》是鑒於影片陸焉識回家的內容，但也有導演洗盡鉛華，重返樸素文藝電影創作的含義。

　　張藝謀的影片不論文藝還是商業，大多顯露出自己緊貼社會發展的態勢，從那被強調以「似曾相識」喚醒彼此的認同和無可奈何為了再次認可的漫長等待、以及父女間無條件的原諒，都讀到了背後隱隱的雙關語句。

 花 椒 之 味

　　這是一部由麥曦茵編劇及執導，由鄭秀文、賴雅妍、李曉峰和
鍾鎮濤主演，劉德華、任賢齊客串演出的影片。作品改編自張小嫻
的小說《我的愛如此麻辣》，但僅僅保留了原著中部分的元素，主要
內容亦由愛情轉為親情。

　　故事講述一位在旅行社工作的女職員如樹得到一個突如其來
的噩耗 —— 經營火鍋店的父親突然去世了。雖然如樹與父相依為
命，但其實父女的關係並不密切。父親和母親早已離婚，因母親離
世，所以如樹由父親撫養長大。但這心理上的陰影一直讓如樹對父
親懷有一種恨意。更讓她想不到的是，竟發現父親原來還有兩個女
兒：如枝、如果。在父親的葬禮上三個同父異母的姐妹第一次見
到了面。在父親灰飛煙滅的時候，三個女兒是如何看待他們的父親
呢？她們又該如何面對在成長中缺失父親的創傷呢？

　　一位德國作家曾經這樣形容生與死：生是一種存在，而死是一

種消逝，但記憶是生與死的臨界點。當你在回憶，已經消逝的事情能再次讓你體驗。這正是火鍋店這個象徵元素在影片中的意義，不是火鍋的味道如何，而是讓她們再次重溫已經逝去的父親記憶。雖然有些已經缺失，需要花些時間重新找回（借火鍋湯底調製過程的暗喻）。

影片的結構設計很見功底，通過三姐妹的設定，編劇巧妙的用了過去式、現在式和將來式三種模式展示了親情溝通的必要性、及時性和重要性。對如樹而言她一直無法原諒父親，所以刻意冷待父親致父女兩人之間如隔了一道牆，困了自己、傷了親情。父親回香港照顧如樹生病的母親而傷害了如枝的母親，她改嫁了他人卻心中怨恨。每每面對如枝，心中的怨恨便不由自主的脫口而出，雖然言不由衷但卻又深深的傷害了女兒。如枝也因無法和母親溝通而倍感孤獨。如果最不幸，被嫁去加拿大的母親拋棄，被送回重慶老家由外婆撫養照顧。外婆年紀已大，深怕如果一人留在世上無人照顧，是而忙着替如果找可託付的丈夫。對如果而言，她覺得自己有責任照顧外婆直至她最後一日，所以兩人行事也總是南轅北轍。三人如何能走出各自的困局，其實最終取決於重新的自我認識。

整個作品細膩感人，節奏緩慢卻又恰到好處。影片結構設計獨特、對白精簡卻又寓意深刻。三人究竟如何評價她們的父親？但這並不是影片的重點。影片的結局是父親的火鍋店在一年後終於結業

了，三姐妹又各自回到了自己舊有的生活空間，但三人已經重新找到了彼此親情的支持。最重要的是，回望父親那漸漸消逝的身影，她們放下了怨恨擁抱親情，並重新踏上自己未來的人生之路……而父親留下的是那充滿期待的微笑。

伊沙貝拉

　　儘管在澳門拍攝的影片不少，但若問哪部影片真正展示出了澳門的形象，那定非彭浩翔的這部《伊沙貝拉》莫屬了。

　　影片的背景是在澳門回歸前，一個腳踩黑白兩道的澳門司警馬振成正面臨着糟糕的選擇。為了澳門體體面面的回歸，澳門警方正在整肅警隊。他本身其實就是一個掛着警徽的小混混，自然被拿來做「替罪羔羊」。即使他想出逃，身無一技的他又能去哪兒？又可以如何維生呢？偏偏這時還有個來認父的女孩張碧欣纏上了他，讓他更是焦頭爛額。故事的結局是這位渾渾噩噩過了半生的澳門司警馬振成選擇承擔責任並留下重新做人。影片講述故事的方式含蓄，結構亦較隱蔽，很有散文般的感覺。影片的兩個角色其實是澳門回歸前後兩種不同的代表。在殖民地時期的代表：渾渾噩噩過生活，並不理會社會的黑白，除了靠賭博維生、靠金錢（手上的金表）來顯示地位外並無一技之長。女兒的角色則是澳門回歸後的代表，她

清新可人充滿愛心，雖然眼見這位「父親」幾乎一無是處卻並無嫌棄之意，最終讓他重拾希望改邪歸正。以葡萄牙的 Fado[①] 那憂鬱傷感之旋律作為的背景音樂做為影片澳門背景的基調貫穿全篇，亦對表現刻劃影片的人物內心世界起到很好的烘托作用。獲得柏林影展最佳電影音樂獎項確是名副其實。

　　許多國家和地區都希望借助電影能夠展現當地特有的景點去吸引遊客前來旅遊，但實際上正如服裝於人。服裝可以吸引關注，但人們無法通過服裝真正認識他。真正能夠吸引人並產生興趣的一定是其散發出的內在魅力。這就是《伊沙貝拉》能夠真正展示出澳門形象的關鍵所在。

① 葡萄牙语：Fado，意為命運或宿命，或稱葡萄牙怨曲，與葡萄牙文的「Saudade」一詞（可以理解作懷念或渴望某物或某人）有關。它是一種音樂類型，可追溯至 1820 年代的葡萄牙，但也有提出其起源於非洲，一種融入了葡萄牙節奏的傳統音樂，並受到阿拉伯音樂影響。在大眾觀念中 Fado 的特色是有着悲慟的曲調與與歌詞，其通常與海或貧困的人生有關。

浮 城

　　導演嚴浩的影片，多不是寫實風格。而是常常在沉重的歷史文化背景下，描繪充滿着詩意和浪漫的生活。我覺得這或更加接近電影藝術的本質：素材來源於生活，但不是簡單複製，而是融合了個人的理解、重組和提升。

　　影片講述的是一個漁民家庭的奮鬥史，其實講的也是香港近半個世紀的滄桑史。《浮城》的主角「布華泉」改編自真人真事，生母被英兵強姦而生下他，之後他被送給了生活困苦的漁家，因此自幼在船上長大。期間在經歷了各種家庭與社會的變故並被聘入東印度船塢公司工作，雖從辦公室雜役開始，但憑努力及毅力自學成才，逐漸晉升並最終成為公司的華人董事。編劇把人物的背景、改變和香港的歷史通過暗喻巧妙的結合在一起。使得影片既能以人物打動觀眾，亦能讓觀眾回味香港從戰後至回歸那段百般滋味的歷史變遷。影片中談及的最重要的問題還是我們的身份。香港人的身份該

是甚麼呢？是半唐番的「雜種」？還是堂堂正正的華人？但凡移民或是殖民地的子民都有這個困擾。

「船」只是一個平臺，「上岸」也只是去了另一個平臺。正如你的身份是帝國東印度公司的職員、英國人還是香港人，那都是別人眼裡的你，你還是你自己。「浮」意味着沒有根，對於人和城市而言，這都是一個傷感的根源。但是導演嚴浩為香港這座浮城找到了一個更加充滿詩意和浪漫的「根」——那就是大海。我們都是從海裡來的，大海是人的母親。對於把「根」看的很重的人而言，這無疑是個放下沉重包袱的理想方式。正如聖經所言：塵歸塵、土歸土，你是甚麼就終究是甚麼，生命輪迴，從哪裡來就會回到哪裡去。

有趣的是，編劇安排了踏上了岸的香港人路遇內地同胞來到香港問路的情節。影片中的國內同胞用的是與香港半個世紀前一樣的洋涇浜英語；他們以計程車代步，以走馬看花的速度一覽香港全景。但這樣真能看懂這座「浮城」嗎？

其後

《其後》根據日本近代作家夏目漱石 1909 年的同名小說改編的影片，導演森田芳光於 1985 年將其拍攝成一部懷舊色彩濃厚的文藝佳作。

故事背景是明治末年的東京。已經三十歲的長井代助無心接手家族企業，他曾為了顯示自己所謂男子漢氣度而把自己的戀人三千代轉讓給朋友平岡。平岡在銀行工作，事業上失敗後帶着妻子從大阪返回東京，生活拮据。妻子三千代因孕期患上心臟病，致未出生的孩子不幸夭折。平岡心灰意冷而流連煙花場所使得夫妻情分名存實亡。沒有娶自己最愛的人，便是人生中最大的失敗和哀痛。長井代助知道三千代的遭遇後極感同情，決心挽回自己的過失，把落難的她從窘境中解救出來。

這部 1985 年攝製的影片在今天看來還是那麼的不同凡響，那麼的令人印象深刻。影片很慢，很靜，卻慢的有序，靜的有理。影

片從開頭慢慢淡出的女主角三千代的臉，到影片結尾男主角代助在黃昏暮色中漸漸消失的身影，都像一個個記憶的片段，留下無限的遐思。兩人肅穆對坐交談，是壓抑的欲語還休；那幾近沉默的會面，卻是暗中激情蕩漾。那潔白的百合花是記憶的氣息，她送他為了那久別重逢；而他送她是為的表白那隱藏在心中多年的深深愛意。雨也好，花也罷，手足無措卻又滿心的委曲都盡在不言中。而這也只能是一個人默默守護的秘密，不然害了自己也害了別人。

人生總是歡樂與痛苦、期望與失望、得意與失意……成對般的如陰陽並存。這部《其後》讓人傷感了三十五載。

JSA 安全地帶

　　曾於 2000 年及 2007 年，朝鮮前最高領導人兩度會見韓國總統金大中及盧武鉉。該兩次會面旨在討論減緩核威脅問題，並推進朝韓經濟合作。韓國現任總統文在寅曾以盧武鉉重要幕僚的身份參與之前的朝韓會談。他的競選議程之一就是推動與朝鮮關係，他期望終結半島上維持已久的衝突狀態。韓國民眾超過四分三對 2018 峰會感到正面。全世界的目光均都集中在文在寅與朝鮮最高領導人金正恩的互動。美國及聯合國針對朝鮮長期實施經濟制裁，意在削弱朝鮮經濟。而經濟制裁和軍事威脅加劇了朝韓兩方的不穩定狀態，也讓朝鮮備受韓美軍事壓力。或在朝鮮一方的眼中，峰會是「唯一能令美國願意坐下來談（制裁等問題）」的方法。果然兩方的領袖會面把今屆那位愛出風頭的美國總統吸引了過來，但令所有人失望的是，美國總統僅僅在 JSA 做了場個人秀之後便拍屁股走人，一切都沒有改變。JSA（Joint Security Area）這個名子再次吸引了大家的眼

球。韓國新銳導演朴贊鬱 2000 年拍攝的影片《JSA 安全地帶》(Joint Security Area) 將南北韓之間的關係展現在世人的眼前,影片內容之深刻至今難以超越。

影片以在 JSA 區域發生的一起南北韓士兵互相開火的槍擊事件為切入角,通過中立國監察委員會的調查逐漸揭發事件的真相。同一事件以當事人四段不同的視角分別描述,又由調查人員蘇菲少校將一個又一個的疑點層層剝開,讓情節撲朔迷離環環相扣,敘事結構不遜《羅生門》。但最令人吃驚的是,真相並不是觀眾以為的那樣,在敵對雙方士兵你死我活的關係下的交火,反而是生死之交下的悲劇。導演在人物的塑造上極為成功,每個角色都有血有肉、非常飽滿並且有說服力。更為重要的是,影片表達了南北韓軍人、也是兩地百姓之間那份純真的友情被處於對抗的政治現實所碾壓的感嘆。也正因為如此,影片獲得了極大的共鳴。

在西方霸權主義挑起的對立的、所有依然處於分裂狀態下的國家,要麼如南北越般通過戰爭統一,要麼如德國般通過彼此的信任與諒解和平統一。但在各種挑撥利誘下,建立彼此的信任與諒解是需要巨大的智慧和勇氣。南北韓有嗎?在影片迎來悲劇性結尾的那張黑白照片,是影片令人不勝唏噓的畫龍點睛之筆。

影片獲得：

第 21 屆韓國青龍電影獎：最佳電影、最佳導演、最佳攝影、最賣座韓國電影

第 51 屆柏林國際電影節金熊獎提名

第 37 屆韓國百想藝術大賞電影類獎項：最佳導演

第 38 屆韓國電影大鐘獎：最佳電影、最佳男演員、最佳藝術指導、最佳聲效

第 22 屆香港電影金像獎：最佳亞洲電影

克林姆和他的女人

令人嘆服之「吻」

古斯塔夫・克林姆生於維也納，是一位奧地利知名象徵主義畫家。他創辦了維也納分離派，是歐洲近代文藝的代表人物。克林姆幾乎沒有留下與自己有關的文字紀錄，也很少談及自己的創作。旁人只能從他的畫作中去了解，去尋找他的作品和他個人生活間的一些象徵涵意和詮釋的關聯性，因此，導演 Raoul Ruiz 在《克林姆和他的女人》(*Klimt*) 以一種非標準制的傳記形式來描繪克林姆，將克林姆作品中那絢麗奪目的色彩、神領意會的空間、抽象與象徵的表達方式做為影片的敘述手法。雖然整體結構頗為破散迷離，但這許是唯一合理的解讀方式去一窺克林姆的神祕世界。

儘管克林姆最初是一位雕刻家，但對人物的造型設計卻並不被解剖學所限制。縱觀克林姆的作品，他深受東方繪畫尤其是日本浮世繪、拜占庭貼嵌畫的影響。其作品內容也不與西方繪畫慣有的主

題相同，這或許是他對科技尤其是生物醫學很感興趣。因此儘管克林姆作品中最矚目的是《吻》、《女人的三個年齡》、《希望》等一系列女性形象及主題的作品，但讓克林姆名聲大噪的是他為維也納大學法學院、醫學院及哲學院創作的三幅作品《法學》、《哲學》和《醫學》。他以象徵、寓意等表現手法去表現他對情感、生命及死亡的體會與探索。但這三幅與傳統繪畫相去甚遠的作品引致了大學教授們的集體抨擊，甚至告到了法院。可惜這三幅作品最終毀於二戰的戰火，僅留下模糊的相片。

畫家的作品在每一位觀賞者心目中的解讀都各不相同。不論克林姆畫的是穿衣服亦或不穿衣服的女人，總有人認為那都是裸露的女體。他的作品不僅仿如鏡子般反射愛之表相，而更是如透鏡般，看透靈魂，觸動內在心靈的情感。那麼作品倍受世人喜愛的緣由究竟是因畫中的內涵還是出自對情色的迷戀？關於道德和文化的觀點，永遠都道不盡說不清，但他的才華和他的作品都是讓人嘆服的極致。

 謎 情 日 記

《謎情日記》（*The Sense of an Ending*）改編自英國作家朱利安巴恩斯（Julian Barnes）的同名小說。其實故事本身並非新鮮，但是簡潔精闢優美的對白，娓娓道來的回憶卻又是讓人欲罷不能。整個內容幾乎就是主人公大把大把的回憶，但有趣的地方是，每段的回憶給觀眾的都是一個不大相同的印象。

作者朱利安畢業於牛津大學，曾參與《牛津英語辭典》的編纂工作，做過多年的文學編輯和評論家。2011 年憑藉 *The Sense of an Ending* 贏得大獎，同年獲大衛柯恩英國文學終身成就獎。他也是唯一一位同時獲得法國梅第奇獎和費米娜獎的作家，堪稱在法國最受歡迎的英國作家之一。

影片其實是通過一個個的回憶片段重新認識自己，原來我們記憶中的其實並非事實的全貌。當我們訴說自己的人生經歷時，總會不由自主的修飾、掩飾部分細節。這些被潛意識或主觀掩蓋掉的細

節，卻原來有着極為關鍵的意義，這些細節可能顛覆了你對整件事情的認識。當我們看回前人書寫的歷史論述時，總需要非常審慎。因為歷史的記載很可能和我們的記憶一樣，在當事人已經無法親身敘述的時候，剩下的其實只是結果和旁人的猜測。而結論只不過是讓事件有個結束而已，和真相無關。因此，我們其實永遠無法知道真相。這也是為何，儘管我們熟讀歷史卻又不斷的犯下前人同樣的錯誤。作者的這個思維角度讓人着實不寒而慄。基於這樣的道理，學術也好，歷史亦罷，第一手資料的重要性不言而喻。

這不是一部商業性的類型片，但卻是非常精彩的一部作品，值得細細回味。影片中所有的演員演繹精準自然，使得整個影片故事的可信性無庸置疑。導演自然是功不可沒。

羅馬浮世繪

《羅馬浮世繪》（*Great Beauty*）是部非常好的電影，講述的是一個重新認識人生價值的過程。但很可能中國觀眾未必太欣賞，原因影片並非是我們熟悉的完整性故事結構，而是一種散文性結構。

一個年僅 26 歲且充滿野心的作家來到羅馬 —— 這個滿溢着文化、歷史、甚至神話的城市，並終於打拚成功而成為了上流社會的佼佼者，但其實他所有的作品只有一本去羅馬之前寫的書。在羅馬近半個世紀的打拚，他竟然沒有再能寫出一本新書。誠然，寫作需要經歷，而在這虛偽的上流社會派對裡，除了八卦、吹噓外，沒有甚麼是有價值的經歷，這使得他對自身的生活報以沉默的懷疑。

隨着年華老去，快樂漸漸被憂愁取代。他在這城市裡盲目的漂浮，試着尋找到他人生的目的。靜默與傷感；情感與恐懼；那野性難馴反覆無常的美麗火花與那卑劣骯髒及可憐的人性總是埋藏在喋喋不休的聲浪之下。這期間他遇到了同樣失去了生活目標的朋友之

女；看到一個被大人們冠於現代藝術天才，被逼着邊哭泣邊作畫的女孩成為可憐的賺錢工具；他也毫無保留的告訴我們關於羅馬的那些秘密：例如出租貴族；藝術館內的秘密珍品以及神職人員的世俗生活……

一位來羅馬梵蒂岡接受被封為聖人的一百零四歲的高齡修女（貌似德蘭修女），她簡樸的生活為他帶來了改變的衝擊。與主教們整日品嘗山珍海味不同，她每日只吃樹根。他從中領悟到，一切東西的根源才是最重要的。文化、歷史、思想根源才是羅馬最重要的東西、才是羅馬真正的美。這也才應該是他在羅馬未來的人生價值所在。對於作家而言，人生沉澱下來的一切根源是回憶中的純愛，是童年時小鎮的氣味和印象。它如同圍繞着心中神聖之城梵蒂岡的河道，也是美麗羅馬城市中心神聖與世俗的分界。

他打算從新開始寫作了……

影片獲得：

意大利金球：獎最佳攝影、銀緞帶獎最佳男女主角、費里尼傑出電影獎。

第 26 屆歐洲電影獎：最佳電影、導演、剪接獎。

第 67 屆英國電影學院獎。

第 71 屆美國金球獎、第 86 屆奧斯卡金像獎最佳外語片獎。

安娜巴赫的記事

來自史特勞普最高的敬意

　　《安娜巴赫的記事》（*The Chronicle of Anna Magdalena Bach* ）是一部根據安娜・瑪格達勒娜・巴赫（Anna Magdalena Bach，音樂家巴赫的第二任妻子）的編年史改編的關於音樂家巴赫生平的影片（1968 年攝製），由導演尚馬麗・史特勞普（Jean-Marie Straub）和丹妮・勒雨葉（Danie'le Huillet）執導。

　　這部以音樂家巴赫第二任妻子的回憶片段及巴赫的作品組成的影片，沒有使用任何蒙太奇渲染手法，甚至沒有真正意義上的對白……是一部出奇平淡的影片。每一段音樂都只有一個固定的畫面鏡頭，其視角如同坐在某一個角落裡，凝神靜聽巴哈作品的安娜・瑪格達勒娜・巴赫。

　　音樂家巴赫是巴羅克時代最為傑出的人物，他將音樂創作納入

100

數學般的精心計算，「鍵盤完美固定和絃集」[1]（Das Wohltemperierten Klavier）拓展了鍵盤樂器的表達使樂曲呈現完美的和諧。因此德國、奧地利的古典音樂常被人稱為如數學般精密複雜的音樂作品，而巴赫亦被譽為「古典音樂之父」。

安娜·瑪格達勒娜原是巴赫任職柯登宮廷樂團時的女歌手，嫁給巴赫時年方二十。她一共為他生了十三個孩子，但只有六個存活下來。此外她還要照顧前妻所生的四個孩子；偉人的賢內助一點亦不易為，除了照顧家庭，她還要接待丈夫的學生和來訪的樂師，並為巴哈謄寫樂譜。唯一讓後人知道她名字的是巴赫以她為名的「鍵盤曲集」樂譜以及這份編年史筆記。

這是一部由演員演繹的紀錄片，導演尚馬麗·史特勞普的個人風格是極端簡約的，常常充滿了實驗性色彩，不是大眾易於接受的導演。但本片是個例外，影片一直受到相當多觀眾的喜愛，是她迄今最受歡迎的一部影片。有人分析說或是因為影片中選用了巴哈的優美音樂，影片中有巴赫的法國組曲、古德堡變奏曲（Goldberg Variations）的歌謠主題、多首清唱劇中的詠嘆調和彌撒曲等；也有人認為這是因為這部紀錄片的風格非常符合導演一貫極端簡約的個

[1] 十二平均律是一種音樂的定律方法，將一個八度平均分成十二等份，每等分稱為半音，是最主要的調音法。中國南朝（AC400）數學家何承天提出世界歷史上最早有記載的十二平均律數列。明代（AC1584）音樂家朱載堉首次推算出以比率將八度音等分為十二等分的演算法，並製造出世界上最早的十二平均律樂器。十六世紀末十二平均律傳到歐洲，德國作曲家巴赫於 1722 年發表了 Das Wohltemperierten Klavier。

人風格。但導演之所以沒有使用任何蒙太奇手法，以出奇平淡的手法來拍攝此片，正是以合乎安娜·瑪格達勒娜的角度去講述她的愛人丈夫及她的生活。她在偉人丈夫後是那麼樣的低調，是而影片中關於巴赫的文字論述幾乎只有別人關於巴赫或他音樂的外來評論。她將對丈夫的愛都只放在了音樂之中和子女照顧之上。子女中 Carl Philipp Eamanuel Bach， Wilheim Friedemann Bach 及 Johann Christian Bach 都繼承父業，成為後來重要的作曲家。

　　導演史特勞普在影片中對安娜·瑪格達勒娜表達了她最大的敬意，因為任何世俗的取媚、恭維、誇張、虛偽無疑都有損於她心目中安娜·瑪格達勒娜獨一無二的那種高貴。

輯 四：命 運

若因為時間、空間的差異而致每個人的命運有所不同，似乎不難接受。只是人們關注的關鍵之處在於誰是不同命運的決策者。中國人認為是天道，西方人認為是神祇。因此中國人循天地人同一體的思維邏輯生活，西方則循信仰及哲學（人與命運決策者的關係）。前者信則生不信則亡，後者試着認識人類自己。電影藝術是如何看待命運這一主題？

愛從零開始

　　「愛從零開始」的翻譯並不確切，影片的主旨其實是自我身份的尋覓，電影德文原名「Gegen die Wand」直譯「碰壁」或更接近影片的內容。因此這不是部愛情電影而是一部講述文化與宿命的影片，箇中三昧只有當事人或是過來者方能感同身受。

　　《愛從零開始》(*Head-On*)深刻描繪了新一代德籍土耳其人所身處的困境，雖然他們是在德國土生土長的德國公民，但是他們仍然擺脫不了難以被當地社會接納而飽受歧視與排擠，另一方面他們又受到來自家族強大的傳統束縛。在德國人眼中，他們永遠是土耳其人；但在土耳其人眼中他們已非本族人。他們失去身份的認知，亦沒有任何歸屬感，因此他們只能不斷沉浸於自我麻醉和自欺欺人的生活之中。

　　人到中年的德籍土耳其裔查希（Cahit）家庭與事業都受到打擊而變得消沉，駕車自殺沒有死成，卻在醫院中結識了同樣自殺未

遂、年輕漂亮的土耳其裔姑娘西貝爾（Sibel）。西貝爾雖在德國出生，但家卻是非常傳統保守的土耳其家庭，家中男性成員依然擁有不可侵犯的地位，女子自由交友和外出免談。

查希和西貝爾兩人隨後達成了一個假結婚的協定，因為西貝爾要擺脫來自家族的束縛只能選擇出嫁，且必須按族規下嫁本族裔男子。雖然婚姻是「假」的，但家裡開始有人收拾了，又有西貝兒做的地道家鄉菜，查希漸漸對生活又有了感覺；西貝爾也獲得了自己嚮往的自由。但查希最終不由自主的真的愛上了西貝爾，他醋意失手誤殺了西貝爾的情人而被監禁，西貝爾也因此遭到當地土耳其社區的唾棄，走投無路之際只好回去土耳其生活。查希多年後出獄去尋西貝爾，但發現她已經另嫁，成了家還有了女兒。

影片將無形的「文化圍牆」實質化，兩人從醉生夢死的異國文化生活裡被現實喚醒。面對所帶來的衝擊他們倍感迷茫。因為他們的任何反抗都是枉然的，他們無法逃脫生活中這無形的困境。影片中刻意混夾了德語、土耳其語和英語，儘管前兩者都是他們的母語，最後竟用英語來彼此為自己辯解，印照了他們兩種似是而非的背景身份特徵。影片深深的打動了觀眾，導演憑此片獲得柏林影展金熊獎。

「身份」對僑居海外的人是個既避不開又困擾的問題。當然如果是闊綽有錢的富二代富三代情況不至於太糟，畢竟還可以選擇無

求於人的生活模式。但絕大多數僑居海外討生活的人並非富庶一類，從另一個側面也許恰好驗證了一個獨特的現象：最愛國的人多是僑居海外的華僑！因為精神上的痛苦遠比生活上的困苦來的刻骨銘心，當然少數追求物質生活而缺乏精神需求的人例外。

情 獄

　　在眾多的欲望之中，情感的欲望可能是最極致的一種，因為愛恨雙途如薄紗之隔，一念之差卻已是天堂和地獄之別。

　　《情獄》(*Hell*) 一片描述了三姐妹各自的生活狀態。妹妹安妮因為缺乏父愛而情不自禁的愛上像自己父親般的教授，還懷有了他的孩子，但教授卻最終無法放棄家庭接受這個孽緣。二姐蘇菲和丈夫育有兩個孩子，但二姐多疑的性格致使丈夫移情別戀，這讓她失魂落魄。大姐莎蓮缺乏對男性的信任感故而總是錯過真正的情緣，使得感情生活空白一片。好不容易鼓起勇氣去表白，卻原來是將一位找她的年青人誤以為是追求者。這三人的命運似乎都是不幸。但其實決定命運結果的卻是她們擁有着強烈復仇信念的母親。母親一次看到父親與一個赤裸的男孩共處，便認定父親對她不忠。不僅告發他讓其丟掉了職位進了監獄，還教導女兒「認清」父親的醜惡，也不允許父女互相再見。然而真相是：男孩愛上做教師的父親，卻

被父親拒絕。多年後男孩找到大姐莎蓮來告知真相，卻被大姐誤以為是追求者。一幕幕似曾相識的猜疑糾葛與感情報復在兩代人身上重複上演。

當三姊妹知道爸爸入獄的真相後找母親，說她錯怪父親了。而已經白髮蒼蒼不能再說話的母親卻依然冷酷的寫下了「我從來就沒有後悔」。母親就像古希臘悲劇《美狄亞》(*Medea*) 中的女主角一樣懷着強烈復仇的信念，將周圍的一切都變為不幸，並最終成為地獄的締造者。

此片由波蘭導演奇斯洛夫斯基 (Kieslowski) 和他的編劇 Piesiewicz 參照神曲「Heaven, Hell and Purgatory」三部曲的結構編寫而成。因奇斯洛夫斯基已經去世，而由波士尼亞導演 Danis Tanovic 替代製作。影片沒有複製奇斯洛夫斯基的電影手法與風格，或許令奇斯洛夫斯基的部分影迷有些失望 (儘管是一個不可思議的期望)，但我認為導演很好的把握住了奇斯洛夫斯基的原創劇本，將「不幸」和「地獄」兩個層面既清晰又不寒而慄的呈現在眾人眼前。

奇斯洛夫斯基的才華就在於他總能從看似平淡無奇的生活中揭示出命運的倪端。

更讓人傾佩的是，他不是簡單的揭示命運，而是試圖解釋命運本質的邏輯性和意義所在。而這也才是他被捧為電影藝術大師的原因所在。

第 三 極

　　如果你想看看西藏的風景，又礙於體力難支，可以去看這影片；如果你想多些了解西藏那兒的生活狀況，可以去看這影片；如果你想從精神層面感悟佛教的智慧，也可以去看這影片。影片借「第三極」① 這個地理概念，聚焦青藏高原，展示生活在青藏高原上的人類與自然相處之道，並從中感悟西藏的獨特與不凡。

　　《第三極》的獨特之處在於選擇了林林總總的不同視角，它幾乎涵蓋了天地人三者，而且這些不同的視角都聚焦於生命 —— 這唯一的命題。不論是小賽馬手的經歷、飼養受傷鶴鳥農夫的故事，都是展示展示生命中的各種努力、挫折與生命的無常。無論是轉山的經歷還是耕作帶領人多傑的職責，展示的是那份虔誠和不懈的堅守精神。寺廟僧人建築壇城的習俗，卻又將無常昇華到一個新的層面。雖然用沙建成的壇城之後還要被摧毀，但此時的「沙」已不

① 相比南極、北極，青藏高原是唯一有人類生存活動的極地地帶。故被稱為「第三極」。

同彼時的「沙」，而是經歷了輪迴的加持，它將為人和大自然帶來守護。

　　導演選擇了一些具象徵性的故事，例如雙胞胎姐妹的故事。一個選擇過修行的生活，而另一個選擇過世俗的生活。但不論哪種生活，其實都是生命的一體兩面而已。建築寺廟將阿嘎土和碎石一起打實的過程，寓意了人生需要千錘百煉才能成材，而千錘百煉過程中的最高境界卻是錘煉過程中那腳下的自由和心底的愉悅。影片結構完整，整體感渾然毫無裂痕。

　　影片儘可能的把西藏生活當中的細節都表現了出來，雖然沒有去總結甚麼，但實際上卻是恰如其當的對生命的本質做出了一個解釋。苦行為得道，後獲智慧，再生慈悲。正如結尾那首藏族民歌的歌詞中所言：天地來之不易，就在此地來之。尋找處處曲徑，永遠吉祥如意！這就是西藏。

盲打誤撞

　　本港將影片《盲打誤撞》放入「道德焦慮」波蘭電影主題之中，用反對當年波蘭執政黨的一些影片拿來做為當今政治影射的意圖，放入一個文化活動中實在是個遺憾，尤其是還把奇斯洛夫斯基（K. Kieslowski）的作品硬生生的插入其中。不過，道德焦慮的確也很應景，香港社會今天所呈現出的在政治、教育與新聞等各個領域的誠信幾乎已到了破產邊界。

　　《盲打誤撞》（*Blind Chance*）講述的是一位醫學生維特克（Witek）未來三種命運的可能性。以追趕前往首都華沙的火車為切入點，他未來在華沙的命運將會是甚麼樣？第一種命運：他追上了前往華沙的火車，他的才華受到了政府高官的賞識，並加入政府機構工作。但他重遇了初戀情人，而她偏偏是反政府的一員，他的命運隨着她的命運而改變了。第二種命運：他追不上去華沙的火車，反而因為衝撞站務員被判社會服務令，但卻因此結識了團結工會的

成員，成了支持反政府的一員。但卻因為愛上了一位工會朋友的女友，而陷入了被疏離質疑的境況。第三種命運：他沒追趕上去華沙的火車，而是和當地的同學結婚成家，並進而事業有成。但因為避免更多的捲入大學的政治糾紛，他選擇出國訪問，卻在他出國途中死於空難。導演奇斯洛夫斯基所給展示的是波蘭民眾最常見的三種選擇，但卻又給予了意想不到的阻擾和結局。

奇斯洛夫斯基是我最喜愛的波蘭導演之一，他是一位擅長以宿命為題的導演。尤其嘆服他對命運這一命題的思考。正如他的作品《十誡》是對於宗教與命運的思考、《兩生花》對於生與死的思考、《藍白紅三部曲》對於自由、平等、博愛三者在命運中的思考。《盲打誤撞》是對自己選擇命運的一種思考。也許，我們真該思考一下我們未來的命運將會是甚麼樣的結局？但也許，一切皆在上帝的手中。

疾走羅拉

命運的偶然性和必然性

　　住在柏林的羅拉和曼尼是一對年輕情侶。曼尼靠走私掙外快，有一天他竟然惹出一個天大的麻煩，把走私得來的十萬馬克贓款弄丟了！他必須在老闆發現前拿回這筆贓款。羅拉為營救男友奔走於大街小巷，她必須在廿分鐘內要籌措十萬馬克，否則男友會死於非命。第一組合：羅拉求助在銀行任職的父親幫助不遂，兩人一同前去搶劫超級市場，被警員發現而被阻止。第二組合：羅拉求助在銀行任職的父親幫助不遂，即搶劫父親銀行，雖然成功得手，但男友因為未等到羅拉而打算獨自動手搶劫超級市場，卻在超級市場門口遭遇車禍意外。第三組合：羅拉求助在銀行任職的父親幫助不遂，跑去賭場碰碰運氣，結果成功在二十分鐘內贏得十萬馬克；另一邊廂，男友在等羅拉期間偶遇獲取贓款對頭並成功搶回丟失掉的十萬馬克，在平息禍端之餘還獲意外之財。

《疾走羅拉》(**Run Lola Run**)以電子遊戲方式預設時間與目的，經歷重重阻礙和可能性的機遇，展示不同的結局。必然性是由事物的內部矛盾，如生老病死等所決定的本質的聯繫，即客觀事物在發展過程中合乎規律確定會發生的趨勢。而偶然性是事物的外部矛盾如遭遇特殊情況而致計劃改變等所決定的非本質的聯繫。第一組的結局以必然性為主，第二組的結局是必然性和偶然性平分秋色，第三組的結局以偶然性為主。我們可以得到這樣一種選擇邏輯：在災難的困境下，我們應當增加偶然性的因素，便可將（可預見性的）災難結果轉化為（非可預見性）的另類結果。這就是現代科學在作的事情。法國分子生物學家雅克·莫諾（Jacques Lucien Monod）於1970 年出版的一部自然哲學論著《偶然性和必然性：略論現代生物學的自然哲學》。他在書中提出：客觀世界受到「純粹偶然性」的支配，「只有偶然性才是生物界中每一次革新和所有創造的唯一源泉」。

德國導演 Tom Tykwer 秉持德國電影一貫的哲學傳統，對「命運的偶然性和必然性」這一題材格外有興趣，除了《疾走羅拉》外，他的《冬眠者》(*Winterschlaefer*)、《戰士與公主》(*Der Krieger und die Kaiserin*)都是這類題材下的作品。在這些作品中各種各樣偶然的因素，最終改寫了生命的意義。也許這就是我們稱之的「命運」。

影片獲得：德國電影獎最佳電影、最佳導演、最佳攝影、最佳剪接及最受觀眾喜愛的男女主角等獎項。

師父

這是一部出色的反映人文社會的影片，只不過導演對功夫實在太內行了，假如把影片中功夫的元素掩蓋掉，你會發現這是一部傑出的寫實性江湖影片。

《師父》講的是民國年間詠春派師父陳識（廖凡飾）來到天津開設武館。為了在天津開武館立足，師父陳識收當地青年耿良辰（宋洋飾）為徒，徒弟需按照江湖規矩代替師父踢館八家，贏了便可在天津開館。既然有踢館開館自然涉及到當地的既得利益者，因此在當地武林掀起了一場大風波。

功夫片隨中國電影誕生，因歷史原因，傳承發揚在香港，後又重在兩岸三地甚至在全世界大放異彩。但功夫片的特徵就是武打動作，劇情反而只是一種背景。伴隨着功夫片，帶入了俠義與武林的世界。但這部影片講的可不是這些，而是如何在社會立足的血淚史。要在社會立足靠的不全是真本事，而是關係。關係則是由規矩

建立起來的。而規矩的運行則是靠手段和權謀的互動與各方利益平衡的把控。這才是真正的社會與江湖！

天津人不服外人，即使打倒了其他武館亦無法立足。於是師父在當地找了女子趙國卉（宋佳飾）靜悄悄的定居下來，培養徒弟並利用他去踢館。按江湖規矩，徒弟踢館會被逼離開天津，但師父就能留下開館了。然而人非草木，一個情字壞了規矩，壞了大事，也攪了江湖的平靜。徒弟愛上了開茶鋪的江湖女子，雖踢館成功，卻不願離開而被武行暗算身亡；師父為徒報仇而單挑整個天津武行，之後不得不逃離天津；趙國卉為夫甘願一人頂罪。江湖重新洗牌……這其實就是中國社會運行的真實寫照！只不過是「功夫」模式讓這個現象變得較為遙遠，但換了其他行業的話，不就近在眼前嗎？

這個影片的精妙之處，在於將社會關係和江湖規矩平行展示，通過江湖而將社會關係、潛規則和運行方式具像化的表現了出來。舊有的江湖片中常說的臺詞是「人在江湖，身不由己」。那這部影片的潛臺詞是「沒有規矩不成方圓，但有方圓更有江湖」。

藍天白雲

　　第一次讀到劇本，就被它吸引。案件改編於 2000 年在美國紐約發生的一宗冷血謀殺案。一位年僅十九歲，來自香港的梁姓女子涉嫌串同其黑人男友弒殺自己父母，事後兩人將兩具屍體藏於屋內達七日之久。案件轟動全市，此案在紐約曼哈頓法院被裁定二級謀殺罪名成立。梁女在警局被關押助查期間一直木無表情、態度冷漠，讓人百思不解。

　　有人拿此片和《踏雪尋梅》比較，這的確都屬於同一題材。但張經緯導演的《藍天白雲》展示了一個紀錄片導演相對於劇情片導演不一樣的思考。影片不是從破案的角度，也不是完全站在同情加害者的角度，而是站在人類學的角度審視人類社會的一種弊病。

　　《藍天白雲》並沒有煽情地渲染任何一方，但以一種近乎冷酷的旁觀視角去注視一件冷血案件的發生而更添寒意。中學生 Connie（梁雍婷 飾）並沒有一個溫暖的家，加之天生患有心漏病，

為人自卑、但在充滿欺凌的社會裡又不得不故作強勢來保護自己。女警 Angela（鄧麗欣 飾）看似擁有幸福美滿的家庭，但其實家有患失憶的父親要照顧，一樣身心疲憊。兩人雖站在彼此的對立面，卻是面對同一個現實社會、面對同樣的精神壓力、面對同樣的情緒折磨。Angela 在最後一次去老人院探望父親告白時說，她做夢殺了自己的父親，但她不害怕殺人，只是怕坐牢的結果。正如 Connie 回應所言，她若忍住沒有殺害自己的父母，也許十年後就是眼前的 Angela。

不論是當今各種影視媒體中所鼓吹的暴力，還是今天社會中層出不窮的暴力事件都已經成為當今的世間常態。因果報應在現今的殺戮行為上已不再有任何阻嚇作用，而最可怕的隨意妄為已成為了現實。這難道就是我們所期待的人類文明不斷進化結果？

想起托斯妥耶夫斯基在《死屋手記》(*The House of the Dead*) 裡所寫到的：「一個人往往能忍耐若干年，他可以俯首聽命，忍受最殘酷的刑罰。可是有時，為了一件雞毛蒜皮的小事，為了一件微不足道的瑣事，甚至甚麼都不為，卻突然發作起來。可是人就是這樣的，從某種觀點來看，可以把他叫做瘋子。」

27個遺失的吻

　　充滿智慧和幽默的藝術作品是讓人愛上它的最好理由。由俄羅斯導演蓮娜拍攝的《27① 個遺失的吻》（*27 Missing Kisses*）不僅有滿滿的詩意，還幽默的令人忍俊不禁。這也正是愛上這部影片最充分的理由。

　　十四歲活潑單純的西貝兒（Sibyll）到小鎮姨姨家過暑假。她遇到了四十一歲的鰥夫亞歷山大（Alexander）和其十四歲的兒子米奇（Mickey）。米奇對西貝兒一見鍾情，但西貝兒卻比他成熟得多。

　　隨著西方文化的進入，小鎮也開始放映西方影片了。所有的人都很興奮，因為放映的影片是《艾曼紐》（*Emmanuelle*），一部經典的西方色情電影。小鎮上所有的人（除了未成年的西貝兒和米奇躲在銀幕後觀看外）都興致勃勃地出席觀看。有鎮長、退休了的女國家官員（代表舊官僚）、女官員的女兒和女婿 —— 一位身骨差卻又

① 27，代表沙皇被推翻後至蘇聯解體尚差 27 年才到一世紀。

愛胡亂放炮的炮兵中尉（代表外強中乾的軍隊）、學校校長（代表僅剩的道德楷模）、無所事事的瘋子等等一干重要人物。雖然放映廳一角還放置着列寧和普希金的銅像，但現在所有人只對新來的艾曼紐小姐有興趣。因此，除了學校校長中途離場外，大家都興致勃勃的看完了電影。

西方文化的進入讓整個小鎮也隨之引起了不安的騷動。代表享樂主義者的瘋子和代表花枝招展但又愛四處拈花惹草的高幹子弟搞上了，但發生了意外，享樂的陰莖被代表國家資產的合金鋼軸承卡住取不下來而東窗事發；代表外強中乾的軍隊的炮兵中尉坐在裝甲車上在街上橫衝直撞四處搜找瘋子，並揚言要炸毀小鎮；鎮長請女官員來解決困境，最後動用國家機器的龐大的液壓機解決了這尷尬的一幕；另一面學校校長也出事了，因偷情而突發心臟病死在了情婦床上……

在漆黑的夜晚，拖着破舊小船的老船長和他的水手們在小鎮為自己的船拋下了錨，老船長說他丟失了海，放眼四周只有沙漠和荒草。為了安慰船長，亞歷山大把自己的一瓶酒送了給他，而西貝兒卻給了船長她的梨和眼罩。船長載上眼罩啃着梨（不使用眼去看而是用心去體驗），終於不再憂鬱而露出了微笑。在和小鎮眾人的聚會之後，船長再次起錨出發去尋找屬於他和船的大海（屬於他的世界）。

米奇追着西貝兒，他崇拜她的青春活力和高貴品位，也容忍她的傲慢和不循傳統，但讓他難以接受的是西貝兒竟然喜歡亞歷山大。儘管亞歷山大也是位萬人迷，他識大體懂人際，但也處事圓滑。最終，西貝兒在米奇魯莽的暴力行為下離開他們追隨老船長而去。

導演蓮娜將這個戀愛故事拍得美婉動人，但故事的內含卻絕非單純的圍繞着愛情，而是以暗喻、幽默描述着俄羅斯上世紀九十年代的困難歲月。西貝兒是俄羅斯新一代知識份子的化身、亞歷山大則是背負了沉重歷史的老一代文化精英、米奇是俄羅斯普通百姓的代表、而老船長則是一眾失去舊的生存空間而急急尋找俄羅斯新空間的群體代表。西貝兒既愛普希金又喜歡莎士比亞，以純情奧菲利亞（莎翁名劇《哈姆雷特》中女主角）自居。她對亞歷山大的評價是「出家門四步忘記東西，六步要摔倒。」言下之意，有着沉重歷史背景的老一代文化精英已是反應遲緩、在漫長的國家發展「道路」上已難以勝任。西貝兒對米奇則既憐愛關懷，又有些嫌他胸無點墨。米奇初識被西貝兒吸引，他熱愛她、保護她、容忍她⋯⋯但當他覺得他敬愛的人都背離他時，便簡單粗暴的借助武力。那個因為愚昧所致的悲劇結果最終無可避免。

回想影片開始時的那一幕，破舊的老爺巴士（國家象徵）在異常崎嶇難行的小道上爬行，車上的乘客雖然提心吊膽但也習慣了自

娛自樂。車在途中差點給胡亂放炮的軍隊炸毀；好容易到了小鎮卻剎車受損（國家部分功能失控），只能圍着小鎮的廣揚團團轉，最後所有的乘客只好在快要失控的巴士上自己跳下車……如此巧妙地故事背景介紹實在讓人嘆為觀止。

影片獲最佳歐洲電影、最佳攝影（法國阿維尼翁電影節）

最佳編劇提名（比利時布魯塞爾歐洲電影節評審團特別大獎）

愛上這片土地

《愛上這片土地》的片名取自詩人艾青那首著名詩詞《我愛這土地》，這首詩詞所展示愛與悲憤的矛盾心情，也恰恰是影片所展示的對那段歷史的感受。影片講述了一群芳華正茂的青年學生，為了響應「知識青年上山下鄉」的號召，從繁華的北京首都來到了偏遠的陝北高原插隊落戶。然而隨着時光的流逝，那些原本打算落戶的年青人開始又逐漸返回城市。因種種原因而始終滯留在鄉村的四個年青人是如何在那落後的村落裡繼續生活下去的呢？

編劇出身的羅英導演，以女性獨有的細膩、以散文的格式重現那段蹉跎歲月。影片中的每個人物其實都代表了特殊背景的人群。四個回不去的主角代表了四個不同的階層。張衛國來自一個普通家庭，陳建軍出生於被打倒的軍隊高幹之家，安靜是一個「反動學術權威」的女兒，父親在文革被批鬥，而張衛國是參與批鬥者之一。楊愛華是一個背景坎坷的普通人的女兒，母親早逝，父親續娶。但

父親也在文革中死去，後媽嫁了別人，她成了個沒有家的孤女。他們雖然以接受再教育的名義到了鄉下，但也把在城裡搞批鬥的勁頭帶到了鄉下，動不動就要開批鬥會。

命運往往喜歡戲弄每個不信命運的人。楊愛華嫁給了當地的老農，她太需要一個屬於自己的家。陳建軍在得知父親去世後便失了蹤影。安靜最後也意外死在了這裡。在一個動盪的時代，無論去農村還是進城市，都不是甚麼好的選擇。自己把住的城市砸爛了，自然面對的是無法就業的問題。去到農村解決就業壓力，但除了農活，鄉下農民能教育他們甚麼呢？雖然有一個唯一讀過書的農民鄭海成，也沒能逃過這些年青人開的批鬥會。被批鬥後的鄭海成憤恨的說：「你們不僅僅是來接受再教育的。」故事裡唯一的希望是張衛國和鄭海成之女巧兒的相戀，他們留下來為掃除鄉下的愚昧和脫離困苦而努力。四人以各自的命運實現了扎根農村的諾言。

假如我是一隻鳥，

我也應該用嘶啞的喉嚨歌唱：

這被暴風雨所打擊着的土地，

這永遠洶湧着我們的悲憤的河流，

這無止息地吹刮着的激怒的風，

和那來自林間的無比溫柔的黎明……

然後我死了，

連羽毛也腐爛在土地裡面。

為甚麼我的眼裡常含淚水？

因為我對這土地愛得深沉⋯⋯

—艾青①

① 艾青（1910 年～ 1996 年）現代詩人。本名蔣海澄，字養源，筆名莪伽、克阿、林壁等。浙江金華
人。新中國成立後，曾擔任《人民文學》副主編、全國文聯委員等職，1985 年，獲法國文學藝術
最高勳章。
1938 年 10 月，武漢失守，作者和當時文藝界許多人士一同撤出武漢，彙集於桂林。《我愛這土地》
寫於 1938 年 11 月 17 日，發表於同年 12 月桂林出版的《十日文萃》。

128

以青春的名義

《以青春的名義》是香港政府「創意香港」（Create HK）資助的第二屆「首部劇情片計劃」下的電影作品。第一次讀她的劇本，那晦澀的起點「薛定諤的貓」（Schrödinger's Cat）着實令人吃驚。嚴格意義上而言這其實並不是一部愛情影片，也不全是講青春的影片，而是頗為另類的影片。

故事中的人物都很離奇特別，男主角張子行家中有一個經常喝得醉醺醺的年邁老爸張福偉。他一直固執的等待着離開了他們兩父子的妻子再次回家；一天，張子行在學校泳池救起了一個女人。這個叫葉若美的女人竟然成為了他的班主任。無意間張子行獲知了這個女人的丈夫有外遇一事；張子行把從女人丈夫的小三那兒學回來的舞蹈又添油加醋的教給他的班主任……

這部影片最特別的地方在於大量使用電影語言蒙太奇，不僅豐富還很含蓄有趣。影片裡學校的泳池和男主角家中的魚缸就是一對

隱喻。男主角把從學校泳池（公眾空間）裡撈起的那只高跟鞋（葉若美的私隱）直接扔進了自己的魚缸（自我的小天地），儘管若美多次家訪張子行家中，張子行卻沒有絲毫歸還那只高跟鞋的意思，只想繼續佔有。而若美亦並不在意，她全副注意都在那個教跳舞的小三李菁身上。雖然對那個小三充滿敵意卻又不敢正面對質，只好通過張子行假借學跳舞去了解打探對方。雖然張子行有意的不斷醜化從李菁處學來的舞蹈，但若美依然發覺李菁的魅力不是她能夠挑戰的。子行和若美的關係就像養在學校泳池的一條魚，從看不見身影的小魚漸漸變成一條巨鯨，再也無法讓人視而不見。

「薛定諤的貓」這個實驗的精髓在於說明：結果其實是人為意識參與的結果。若美很想知道丈夫和第三者李菁的最終結果會是甚麼；子行通過不停的打電話給母親想介入其中，另一頭傳來的空號聲意味着不可知性。他所能得到的只是一個推測結果：那就是母親不再會回來了，她甚至連看他一眼的欲望都沒有。也許生活裡我們都會有機會遇到這樣的一個或多個盒子放在面前，我們除了只能接受這個或喜或悲的結果，根本無法去追究這其中的過程和原因，且於事無補。正如張子行的父親，得知妻子的消息後急急忙忙的出外尋找，但過了沒多久他又回到家過他日常的生活，就像甚麼事也沒發生一樣。

⋯⋯即使我們知道了命運的結果，真的會去或者能夠改變那已知結果的命運嗎？

金都

　　這是編劇導演黃綺琳參加香港政府資助的第四屆「首部劇情片計劃」大專組的首部長片作品。《金都》的故事背景是香港九龍太子區，以專門銷售結婚用品的金都商場。

　　故事講述了一位在金都商場婚紗店工作的張莉芳與在同一商場工作的婚禮攝影師男友愛德華（Edward）因結婚一事引發的感情危機，事因張莉芳十年前曾和一名未謀面的中國男子楊樹偉假結婚以助他來港定居換取報酬，然而仲介人事後被捕，致使這場假結婚因雙方失去聯絡而無法真離婚。為秘密解決這個問題，她一方面尋求各種能與前「丈夫」離婚的方法，一方面盡可能的拖延與男友愛德華的婚期。而這讓兩人的關係陷入了困頓的僵持。

　　第一次讀到這個劇本的時候被編導獨特的視角所吸引。張莉芳與愛德華和楊樹偉的關係猶如兩個相互緊扣的困境，其實是為了跳入後一個困境就必須解脫前一個困境。楊樹偉因內地環境改善和

成家之由，放棄來港生活打算並主動來港找張莉芳解除婚約。這給了張莉芳一個完全新的人生思考：婚姻若不是真愛，那和假結婚有甚麼區別？難道自己的命運就像影片裡的那隻被調侃的烏龜，從一個魚缸搬到另一個新魚缸，以為獲得了新生但最終卻無緣無故被遺棄？影片帶出的思考很現實也很殘酷：結婚的意義何在？難道生活除此之外沒有別的選擇了嗎？在解決了第一個困境後，張莉芳開始鼓起勇氣真誠面對自己，選擇不再輕易跳入後一個困境。影片上映的劇本做了些修改。楊樹偉十年後來港找張莉芳依然是為了一張香港身份證；張莉芳與愛德華和楊樹偉形成了真正的三角關係；楊樹偉忽然又放棄來港再去美國，原因是女朋友懷了男孩。誠然新版本或更能對應時下特殊環境下的香港口味，焦點分散到了兩位男配角身上，但原劇本其實更加出色及具說服力。

影片在金都商場的實地取景的確把那種局促擁擠的質感展現了出來。若選擇有些開揚的場景，例如與拍攝婚紗外景場地、楊樹偉的寬敞住宅等作為對比，便更能讓人感受主人公生活環境裡那難以呼吸的壓逼感，有助於強化人物的塑造，也可以獲到更佳的視覺效果。

醉夢英倫

　　這部《醉夢英倫》(*Spandau Ballet*) 的紀錄片總共 155 分鐘，內含英國 Royal Albert Hall 首映的現場演出 45 分鐘，實在是部非常精彩的影片。不僅 Spandau Ballet 的樂迷們甚至根本不認識他們的年輕觀眾也會喜歡，這是因為影片不僅僅記錄了這班工人階層出身的窮小子隨着歲月的變遷及不懈努力而漸漸稱霸全球音樂王國的奮鬥之路，更是記錄了他們起伏跌宕的心路歷程。

　　如何可以真正進入當事人的世界，一直是紀錄片導演最大的挑戰。這部電影基本由樂隊成員私人拍攝及珍藏的長達 450 小時影片資料剪輯而成，因此影片的視角幾乎完全是樂隊自己的，再沒有比這更珍貴和難得的素材了。更何況這些素材毫無掩飾的記錄了 80 年代英倫的生活環境、時尚文化、或是焦點政治，非常有歷史價值。誠然，Spandau Ballet 的經歷的確非常的戲劇性，但要不落俗套的拍攝一部名人紀錄片並不容易。真正讓人感動的其實並不是

因為他們事業的成功、成名的風光，而是他們那份率真的性情。這份性情又將他們的靈魂注入了歌曲之中，並使觀眾通過他們的歌曲感受到了那靈魂的熱度。更重要的是，影片充滿了滿滿的正能量。有無奈但絕不頹廢、消極。這對今天的年青人很有參考價值。將 Spandau Ballet 在 Royal Albert Hall 首映的 Q&A 及現場演出加入在影片的後段簡直就是一飛來神筆。讓觀眾從歷史中抽出回到現實，看到真實的樂隊成員的現在狀況。而最後的現場演出又將觀眾帶回那難忘的 80 年代。這連續的時空穿梭實在令人熱血沸騰。

紀錄片存在的最大價值就是探討人生的意義所在，而《醉夢英倫》出色之處也正在於此，因此它不單是一部給廣大樂迷緬懷過去的電影，任何經歷過友誼的可貴和聚散的人，都可以在電影中找到共鳴。在 Royal Albert Hall 首映禮現場演出的歌曲，正是 Spandau Ballet 的最好註釋。

人生在世，出身各異

然感受無二，只為生而抗爭

超越界限，上街起舞

愛，滋潤荒野，穿越阻礙

回身，我就在那兒

內心的傷疤，再次揭開

曾以為能立天地之間

但也只是凡夫俗子，心如隕石般墜落

幸好天無絕人之路

不知 愛將歸往何處

在這是非之地，絕望卻堅強

躊躇滿志的孩子，一往無前

幹的不佳，卻還漂亮

愛，滋潤荒野，穿越阻礙

是夫也是子

《是夫也是子》(*Womb*) 的英文片名，意思是子宮，這是一部探討複製人類話題的影片。芮貝卡 (Rebecca) 的丈夫死於交通意外，她四處求救好讓死者再次重生。她以自己的子宮懷着丈夫的孩子，不！準確的說自己的子宮懷着丈夫，讓他投胎於她的懷抱。她看着他出生、陪伴他長大成人……

拋開關於生命意義的探討，影片只想讓我們去想一個哲學命題。假如真有一天，死亡不是一個終結，而是一個新的開端。「一個人不能兩次踏進同一條河流。」古希臘哲學家赫拉克利特如是說。影片講述着故事有着同樣的邏輯：「一條河流能夠兩次被同一人踏入嗎？」

一個小孩子在海邊玩耍，一條小路、一位老的即將離世的老人引出了她的家和一個世界。一個小男孩在海邊的小路上遇見了她，開始了更改了她的世界……不少人並不喜歡這部影片。說其內容空

洞泛泛之餘，也沒說出個所以然來。但其實導演在每一個畫面都在提示着他的思考。波濤翻湧的波浪、頻臨死亡的叔叔、岸邊擱淺的小船、迷茫的海灘，還有那跨越了生與死的小蝸牛⋯⋯

時間總是極為安靜的飄然而過。現代人都很忙碌，以至於無暇去思考，既忘記了生，也忘記了死。但當你興高采烈的夢見美好的新世界即將到來之時，也許死神已在某處耐心的等了許久。不知在某個甚麼時候後站起來說：「我們該走了」。死者也許不得不翩然而去，而生者難免脆弱。

同年製作的《廿二世紀殺人網絡》（*The Matrix*），也是部探討人類複製問題的影片，兩者的分別僅僅是大腦和肉身的複製。但大腦的複製顯然更可怕，因為它影響的不是個體而是整體。當「超級大腦」加上「神經網絡」，那人類生命的意義又將會是甚麼？

借用俄羅斯思想家佛蘭克在其《生命的意義》中的一句話：「生命的意義不是被給予的，而是被提出的。」若真是那樣，到那一天時我們不再或再沒機會提出我們生命的意義時，生命是否也就終止了？

 永 生 情 人

　　《永生情人》（*Only lovers left Alive*）兩位主角 —— 分別愛好音樂與文學的吸血僵屍不僅不兇惡可怕，相反，生命的長久讓他們走遍世界，經歷了幾乎所有值得經歷的人生，看盡人類藝術的寶藏。而兩人的名字就叫亞當和夏娃。

　　亞當與夏娃在不同城市取得珍貴的鮮血後，回到住處，將血倒入精緻的小玻璃杯，然後慢慢啜飲，喝血時的優雅與閒適充滿着高貴雍容的氣質，彷彿在品嘗極致佳釀。然後，滿足的懶散躺下，此時便才露出了吸血僵屍本性的尖牙……

　　亞當與夏娃是不斷進化的人類代表，但不論如何進化也改不了嗜血的本性。而且也不是所有進化的人類都那麼規規矩矩的生活，總有些把欲望放在首位，放蕩不羈不顧後果之輩。原本可以繼續永生的方式最終敗在放蕩不羈生活所致的血源污染上。如此描述人類進化史不僅是太幽默了，而且很有現實的啓迪。

整個影片幾乎只有夜景，但卻原來靜靜的夜是如此的美麗，無論是摩洛哥的舊城還是荒蕪的死城 —— 底特律，沒有人的夜晚都別有風味。加之背景音樂雖然淨是人生挽歌，卻皆是美妙動聽之極。這是一部非常另類的、也是獨樹一幟的吸血僵屍電影，藉由吸血僵屍戀人的生存方式，諷刺譴責了人類自私自大、不知自愛，不懂謙卑，任意妄為的行為，必將自食其惡果。

狗男女的愛

《狗男女的愛》（*Amores perros*），是墨西哥導演艾力謝路高沙里斯依拿力圖（Alejandro González Iñárritu）執導的影片。

影片由三個故事組成，並由一場車禍將三個故事中的人物交錯在一起。第一個故事：歐塔維奧（Octavio）是個無業遊民，跟母親、哥哥及嫂嫂住在一起。每天在家就是抽煙、看電視、無所事事，但偏偏他喜歡嫂嫂蘇珊娜（Susana）。看到性格粗暴的哥哥因為一點小事就對嫂子動粗而動了帶嫂子私奔的念頭。但自己又如何能養的起一頭家呢？一次偶然，家中哥哥養的獵犬無意中咬死了鬥狗場的常勝冠軍狗。他發現原來此犬並非善類，他立即想到了一個賺錢的方法。他偷偷帶着狗參加鬥狗場的比賽，果然贏得盤滿缽滿。眼看和情人私奔成功在望，卻有人因輸錢遷怒於他，開槍打傷了歐塔維奧的狗，他氣極了，因而用刀捅了開槍的人而惹禍上身。更糟的是大嫂懷上了哥哥的孩子！歐塔維奧唯有孤注一擲綁架大嫂逃走，結

果發生了車禍。第二個故事：瓦拉莉亞（Valeria）是位漂亮的模特兒，她愛上了有婦之夫丹尼爾（Daniel）。丹尼爾也為她離開妻女，兩人買房同居開始新的生活。然而瓦拉莉亞一次外出時遇到了嚴重的車禍，傷痛加之行動不便使得她脾氣變得暴躁不堪，兩人因此關係發生了改變。第三個故事：埃茨夫（El Chivo）是位靠撿垃圾過活的老頭。他養了一隻流浪狗陪伴。他目睹了那場嚴重的車禍，偷偷拿走了因車禍倒在地上的歐塔維奧所有的錢。他把錢送給了另一個女人 —— 他的女兒。年輕時的他是位大學教授，為了理想他拋棄妻女參加了遊擊隊。當他 20 年牢獄生活出來後，他成了孤寡老人：妻子改嫁，女兒不認他，但他卻成了殺手。

影片結構看似三個獨立故事，僅僅靠一場車禍將三個故事中的人物嵌在了一起，但實際上，三個故事是互為因果關係的結構。如果故事一的歐塔維奧和嫂嫂蘇珊娜成功私奔，那故事二很可能就是他們故事的延續。故事二丹尼爾為新愛瓦拉莉亞離開妻女，則故事三將會是他的歸宿。而故事三的埃茨夫在經歷了上述的種種之後，其繼續生存的價值就如故事一中的狗，只能將凶狠賣給人使用。殘廢了的漂亮模特兒和嫁給了粗暴男人的嫂嫂是同樣的命運，歐塔維奧、丹尼爾、埃茨夫和那條並非善類的狗也是同道中人，都因為不理智的衝動而悔恨終身。

此片雖然是導演的處女作，但其故事的完整性、劇本結構的創

意性和電影製作手法的嫻熟絲毫不比後期的《巴別塔》(*Babel*) 或
《21克 ―― 生命可以有多重》(*21 Grams*) 等作品遜色。

影片 2000 年在康城影展奪得「國際影評人週」單元評審團
大獎，後入圍美國奧斯卡最佳外語片。導演 2006 年憑影片
《巴別塔》成為國際知名大導演。

哪吒

　　中國很少能有動畫片的票房超越正常影片，主要是動畫片這類題材的創作一直是面向少年兒童，但他們沒有電影市場的消費能力。而對青少年和年輕觀眾，真人演出的電子遊戲式的影片就如同麥當勞和肯德基一般伴隨着他們成長，轉口味這事不是不可能，而是幾乎不可能。而這個新版本全然顛覆了舊有的版本，將哪吒塑造成一個魔丸轉世的小魔頭。對於劇本改編，情節的改變其實不難，但要真正放下固有的框架結構放手重寫卻是極不容易之舉。這新版本的改編成功吸引了所有觀眾。

　　哪吒是中國古代封神演義內的神話人物，因此幾乎家喻戶曉（至少 80 後是，90 後就有些難說了。）最早的版本中哪吒是個少年英雄，敢和龍王火拚，為保陳塘關百姓甘願自我犧牲。新版本有趣的地方在於將哪吒的故事變成了現代家庭的故事。陳塘關李靖家的獨生兒子哪吒是調皮搗蛋、頑劣不堪的富二代。哪吒的父親李靖

工作辛苦繁忙卻不善言辭，即便哪吒四處惹是生非弄得雞飛狗跳，他仍希望兒子能得到世人的認可。哪吒的母親是丈夫的好幫手，一個內外兼顧的女漢子，和丈夫一樣愛子如命。如何管教家中這個「混世大魔王」，相信每個獨生子女家庭都深有體會。

站在年輕人的角度，不管哪吒是不是魔丸轉世，其富二代的身份讓他生來便與眾不同了，他遭遇了普通百姓對他的恐懼、排斥、嘲弄甚至不信任。也因此他比誰都孤獨，也比誰都渴望認同。但他又找不到合適的方法與途徑去改變，鬱鬱寡歡又憤世嫉俗。幸虧他遇到了灑脫幽默，不好權利的好老師太乙真人和品學兼優的三好同學敖丙，儘管敖丙同學也一樣背負光宗耀祖的沉重負擔，所以也難免有失控的時候，但這畢竟是他們彼此理解的共同點。最終，在愛的感知下，哪吒還是成功的成為大家都能接受的成功人士（英雄）。

上天也許真的愛和我們開命運的玩笑，正如影片開始所示：天地靈氣孕育出一顆能量巨大的混元珠並提煉成靈珠和魔丸。原本靈珠將投胎為人，而魔丸則會被摧毀。然而陰差陽錯，靈珠和魔丸竟然被掉包。如果人類的命運果真如此，我們是該選擇自暴自棄還是鳳凰涅槃？

西藏天空

　　《西藏天空》是部非常傑出的影片！和以往拍攝的有關西藏影片很不同，它沒有刻意的建立起人物及或事件的對立，而是將在西藏的宗教問題、民族矛盾、愛恨情仇，在歷史背景的亂石激流中平緩的娓娓道來，盡顯了創作者的一種歷史智慧。

　　年少的莊園主丹增和奴僕普布自幼相交，雖然地位身份懸殊，但兩人卻是情同手足。不過每次少莊主闖禍都由小奴僕普布擔當，可是有一次頂撞了活佛，這次的禍惹大了，為此頂罪的小奴僕普布差一點兒要被挖去雙眼。幸好喇嘛說情，小奴僕普布以少爺替身名義出家修行，為少莊主丹增頂罪並積福化災。這個背景的設計非常有意思，整個戲劇便是圍繞着這兩個互換了身份的個體，在長達半個世紀的變遷中各自尋找真正的自我。

　　在經歷了西藏和平解放、達賴喇嘛叛逃印度事件、文革等等運動的四十年風塵歲月，兩人之中的善與惡、禍與福真能像喇嘛所說

的那樣互為轉換嗎？末尾，主僕兩人祈求活佛為他們解除當年喇嘛為兩人設下互換性命之咒，讓兩人做回自己。這位活佛卻原來是一位活潑的小孩，他為兩人加持說道：「你的心若是覺得解除，那就是解除。」兩人聞言豁然大悟，原來唯有放下了心中的自我，我才是真我。對少莊主丹增也好，對奴僕普布也好，經歷種種艱難都是他們「放下自我」的必經之路。經歷了愛恨情仇的主僕兩人，再次爬上山坡遙望布達拉宮。放下自我，便是積福化災；活在當下，今世便是來世。

人追求生而平等的自由，而這不僅僅是身份地位的平等，更是心靈的平等。這也才是人性真正的解放和覺醒。

輯 五：夢 想 與 理 想

人人都有夢想，但卻不是人人都有理想，理想需要有信仰的支持。缺乏信仰，理想也無法實現。

關於信仰，卡夫卡如是說：相信一切事物和一切時刻的合理的內在聯繫，相信生活作為整体將永遠繼續下去，相信最近的東西和最遠的東西。

信仰各有不同，正如理想人人各異。但信仰能讓你把工作變成事業，把事業變成生命的意義。因此，夢想成真與否不重要，因為它畢竟是夢想。信仰卻非常重要，如果你在乎生命有意義的話。

即使理想達不到，但其依然成就生命的全部意義。

冥 王 星 時 刻

　　這是一部散文式的影片，不僅結構特別，敘事也很平靜婉轉。對於習慣了風風火火、大起大落的荷里活敘述故事方式的中國觀眾而言，一時不大容易接受。但對於習慣於思考的部分觀眾而言，這可是難得的中國神秘主義①好電影。

　　影片講述的是一次電影創作的采風之旅，導演兼編劇和製片人帶了兩個助手，跟隨一位當地嚮導走入神農架的大山之中。片中的主人公 —— 導演兼編劇王准（王學兵 飾）計劃拍一部《黑暗傳》的電影，《黑暗傳》其實是當地代代口耳相傳，只在葬禮上吟唱的歌譜。一行三代五人，有男有女。導演王准是一位持着但又孤獨前行的創作人，正陷入創作瓶頸，所以他期待着在路途中能夠找到創作

① 神秘主義（Mysticism），也稱為密契主義，包涵人類與神明或某種超自然力量結合為一的各種形式、經驗、體驗。神秘主義者堅信世界上存在超自然的力量或隱藏的自然力量，而這種力量可以通過特殊教育或者宗教儀式獲得。它主要有兩大特徵：
　1. 形而上力量或日常生活不可遇的神奇事件，是存在的。
　2. 這種力量或事件可透過某種人為方式讓人親身體驗。

的靈感；丁製片是幫助這位導演艱難的去尋找資金（世俗）支持的人；兩位助手是努力爭取機會但卻又不是很清楚自己究竟追求甚麼的年輕人；那位做嚮導的老羅是其他的反面也是世俗的代表，他喜歡許諾，但說話總是不算話。一個完全是盲目生活者的典型。

影片是由尋找《黑暗傳》歌謠開始並在天開始微亮之際結束來構建影片的情節結構。山路崎嶇原始，車輛無法通行，歷程可謂是艱辛痛苦。每個人都在尋找、追求自己想要的東西，或靈感、或資源、或人生價值、或奮鬥目標。但在找到這個之前必先獨自經歷磨難（一種修行），而且無法互相依賴。正如影片所言，有些事不必邏輯，有動機足矣。在這個解釋背後，導演所闡釋的不是「製作一部影片」的故事，而是借神秘主義對現實世界本質的思考。

影片在近結尾時，通過一位老師的口，解釋了何謂「冥王星時刻」。冥王星是距離太陽最為遙遠的行星，所以在冥王星上的白天就像是清晨剛剛有些微亮的時刻。因此，要尋找到人類天地之初生活的智慧，必先從黑暗開始，理解黑暗才有可能見到自己的心中的光明，即冥王星時刻的出現。而那個時刻意味着擺脫黑暗的開始，亦將是找到自己生活方向的開始。

 超 速 先 生

執着追求夢想才不枉此生

　　伯特・孟若（Burt Munro）是一位紐西蘭傳奇賽車手，他在美國猶他州的波耐維鹽湖（Bonneville Salt Flats）上於 1962 年創下 850cc 摩托車行駛最快紀錄，1967 年再創下 1000cc 摩托車行駛最快的速度，此紀錄至今仍未被打破。更為傳奇的是，這些紀錄是伯特在古稀高齡時創造的。

　　《超速先生》（*The World's Fastest Indian*）忠實地描述這位執着老賽車手的故事，縱使七十高齡仍不忘自我挑戰極限的夢想，飄洋過海到美國猶他州的鹽湖上去創造紀錄。他投入了畢生積蓄甚至抵押房子，並在從紐西蘭到美國的船上做廚師工作以換取高昂的路費；他駕駛着被賽事機械檢驗人員譏笑為由一堆過時垃圾拼湊起的印第安牌摩托車踏上賽場，他用行動證明他獨特的機械工藝能力與堅毅的勇氣，也最終贏得了賽事工作人員、其他車手和觀眾的尊敬，並

且造就不可能的奇蹟 —— 成為世界紀錄的保持者。

安東尼・鶴健士（Anthony Hopkins）以精湛的演技將伯特・孟若那執着、自信、樂觀和智慧的形象演得入木三分，使本片生色不少。這部影片在當年的多倫多電影節上獲得了觀眾們的熱烈反響和高度肯定。

當我們七十歲時還能幹甚麼？還會追求童年時的夢想嗎？我們大都早早放棄童年時的夢想，自從有家庭開始、還是從大學畢業後？甚至從中學就開始為進入世俗的生活模式而開始衝刺，以免一開始就輸在「起跑綫」上……？我們人生的成與敗其實只是在我們自己的一念之間。我們總是找到很多「無可置疑」的理由或藉口來說服自己甚至別人放棄追求，但最終我們得到的其實是別人的果而不是出自自己的因，一切辯解的藉口除了阿 Q 式的自我安慰並不能改變虛度歲月的現實。

藉口不是真正的障礙，卻常常左右了我們那一念的關鍵決定。每個人其實都並不平凡，每個人都有自己的夢想，我們唯獨不夠的是「執着」兩字。也許這部講述伯特・孟若真實故事的影片能讓你重新思考人生，並帶給你勇氣、真誠和執着去繼續追求你的夢想，無論你是二十歲，五十歲，還是已經七十歲。

演上癮

難行的藝術之路

由安德魯・費爾（Andreas Veiel）拍攝的紀錄影片《演上癮》（*Addicted to Acting*）用了七年時間追蹤了投身藝術之路的四個戲劇學院學生的成長歷程。他們是：斯蒂芬妮（Stephanie）、卡列娜（Karina）、康士坦茨（Canstanze）和波多摩斯（Prodromos）。他們不僅要面對家人對藝術這種難以捉摸，又似乎不切實際的就業前途的勸告和擔憂，亦要面對只有 3~4% 的入學錄取率。在德國，有四個專業是有名額限制即擇優錄取的：醫學專業、法律專業、藥劑專業和企業管理專業。而除此之外，既有名額限制又有入學考試的就只有藝術專業了。因為藝術學校很少，加上極低的錄取率和鍥而不捨的學生，參加考試的學生們多已身經百戰，所謂的幸運者實際上並不存在。站在教育的立場上看這也很好理解，唯有具備足夠的熱情和天賦，才能在藝術這條難以捉摸且異常坎坷的道路上走的下去，

否則便是浪費了學生寶貴的青春，也浪費了珍貴的教育資源。

　　藝術教育和其他學科並不相同，不是期待中的那樣可以按部就班或是簡單明瞭的教和學。藝術專業中涉及的點和面和他們想像中的差距可不小，而且藝術學習常常是每個人都必須自己摸索着前行，並無共性可言。各種失敗、批評、懷疑和不安都是隨伴來之的各式掙扎……影片真實、細膩、直接的紀錄了他們在藝術學習生活中的忐忑不安、盎然興趣、疑慮重重甚至忍辱負重……

　　在中國，讀藝術的常常是被認為是那群讀書不成只好學門手藝混飯糊口的青年；又或是那些遊手好閒、膚淺時髦的偽文藝青年。在世界藝術史上，中國的文人畫家一向被視為社會精英，地位超然。從何時起竟然會有這麼樣的成見及歧視！？為了不甘歧視，當今的藝術系學生多在藝術研究方向發展，因此各高校除了培養了一大群的藝術研究人才外，卻很少有投身藝術工作的藝術系畢業生。藝術教育不是以培養藝術家為主嗎？不也正因為如此才在選擇學子上千挑萬選？學習藝術不全是只靠頭腦去學習，不僅需要豐富的個人情感、也充滿了那些無法用語言可以表達的更多的感悟，所以藝術學習很多時更是需要用全副身心去學習感受世界，從各個社會層面所構造的那層層幻象之中脫離出來，回到天與地所包裹的純淨自然懷抱之中，也因此，學生內心的純粹與否也應是學習藝術的條件之一。

影片也讓我們認識到對選擇走藝術之路的那群人，他們的選擇其實更像是選擇了「航海的人生」。他們不僅要有無比的勇氣、冒險精神，還要有去發現新大陸的夢想。而學校能提供給學生的只有一個相對較清晰準確的「航海圖」和一個「航海羅盤」！專業知識便是那所謂的航海圖，而建立起的個人信念就是那羅盤指南針。有了這兩樣東西雖不能保證你在藝術之路的探索中一定能夠到達彼岸，但至少是少了幾分猶疑、不安和恐懼。至於船是否能駛往你心目中的遠方，或是否能順利安然的抵達彼岸，則完全要看個人的造化了。若能一帆風順，那或是人們所為之讚嘆的「天賦」了。

　　影片對過來人固然感同深受，旁觀者也許會因此不再對藝術工作者抱有貶低之偏見。

影片獲得：

柏林影展：最受觀眾喜愛獎

歐洲電影獎：最佳紀錄片，最佳剪接

德國影評人獎：最佳紀錄片獎

蒙 古 精 神

　　由俄羅斯導演尼基塔・米哈科夫（**Nikita Mikhalkov**）如詩一般的作品《蒙古精神》（*Urga*）。不僅畫面如詩，敘述亦如詩，故事更觸及到我們靈魂深處、與生俱來的渴望與追求。

　　從俄羅斯貝加爾來此打工的卡車司機路過草原，長途的駕駛讓他疲倦的直打瞌睡，結果一頭開進了河裡，卻也因此認識了牧民岡布一家。岡布和他的母親仍生活在草原上，他有一個妻子和三個孩子。妻子是城市人，比岡布這個從來就沒離開過草原蒙古包的牧民要見多識廣些。夫妻倆糾結的問題是生育：妻子不想再要孩子了，而岡布則對此不以為然，成吉思汗不也是老四嗎……

　　拗不過妻子，岡布隨卡車司機一起去到了城裡買避孕套。但他卻買了電視機和自行車回來，在草原上岡布好好的體驗了一把非常「文明」的新生活：以自行車代替了馬匹、以看電視畫面代替大自然的美景……對於從城裡帶回的電視機，孩子們看得目不轉睛；岡

布與妻子則半信半疑；而老母親則完全視若無睹。冷不防，成吉思汗忽然殺出草原，質問岡布：馬呢？蒙古包呢⋯⋯？

影片充滿了豐富多彩的象徵符號，失魂落魄的卡車司機則是前蘇聯忽遭解體後手足無措的俄羅斯民眾的化身。他們迷盲、驚恐、無奈，只能借酒消愁，苦苦尋找上帝的伊甸園。另一邊廂，現代對舊有傳統的衝擊不可避免，岡布則面對着傳統與現實交織所產生的疑問，究竟現代文明帶來的真是伊甸園？但岡布終究沒有帶回妻子要求他買的避孕套，而是決定循着傳統的生活方式過下去。兩個人在山坡上插立起一根套馬桿（舊時蒙古族男女在野外交歡的標識），宣告着他們生活方式的返璞歸真。不久，岡布的老四出生了，取名鐵木真。

然而現實終究無法抗拒，就在岡布在那個山坡插上他的套馬桿的地方，套馬桿變成了煙囪，叫鐵木真老四也只能在工廠打工。當年曾經芳草遍地、牛羊成群的草原終於被往天空吐着黑煙的工業取代了。草原、飛鷹、彩虹，還有蒙古舞、成吉思汗⋯⋯這些古老的蒙古靈魂都去了何處？牧民心中是否還會擁有祖先金戈鐵馬、所向披靡的遊牧魂魄？

影片獲威尼斯金獅獎、歐洲電影獎最佳影片及金球獎最佳外語片提名。

百 鳥 朝 鳳

　　吳天明，中國傑出的第四代導演，也是第五代導演的「引路人」。他培養出了張藝謀、陳凱歌、黃建新、田壯壯、何平、顧長衛等一批傑出的電影人。《百鳥朝鳳》是吳天明導演的遺作，是一部對傳統與現代兩種不同社會轉變有着深刻觀察的佳作。

　　影片講述了一段吹嗩吶師徒之間關係的故事，細膩描述了從拜師學藝到滿師之間的艱辛、困苦和師徒間情誼的各種細節。然而，時代變了，傳統的樂器被西洋樂器甚至電子樂器粗暴的替代了。師徒兩人又如何能為傳統樂器爭回一席之地？

　　影片用嗩吶樂器作為傳統文化的一種象徵，以一個師徒傳藝的故事展示了傳統文化中種種令人驚歎的、卻又同時被極端忽視的傳承價值。在面對種種的文化變更所帶來的衝突中，傳統文化傳承與泊來文化之間、傳統價值觀與現代價值觀之間衝突的作品該如何解決？導演並沒有以判斷式的或憤世嫉俗的語態去慷慨陳述，反而是

以寬容、無奈、悲憫、俠義甚至以一種極為收斂的情態去表述那五味雜陳的失落感。

影片的結尾是徒弟獨自一人而非八台之上的終極陣容，在師傅的墳前為師傅演奏那首僅僅德高望重之人才配享用送葬曲，一首曾經萬民崇仰、如今卻被無情拋棄的傳統經典 —— 百鳥朝鳳。一個時代的結束難免帶着無限的遺憾和悲痛，不幸的是導演吳天明以他的遺作向我們展示了一個富有文化傳統的電影時代被充滿妖魔鬼怪的現代電影時代所取代。從這個層面而言，也許吳天明還是幸運的。至少他向影片中的師傅那樣帶着對傳統文化的崇敬，帶着最後的尊嚴離去。而我們，不免會像他徒弟般，除了感慨之外，還面臨着如何傳承傳統文化的難題。

「只有把嗩吶吹到骨頭縫裡的人，才能拚着命把嗩吶傳承下去。」因此，雖然免不了困惑、不安，但在對浮躁已經習以為常的現代中國社會裡，這部彌漫着一種無奈、憂愁詩意的作品無疑更加來的珍貴。

轉 山

《轉山》一部根據同名小說改編的影片。雖然編劇、導演、演員無一是知名電影製作人，但是影片拍得極為樸素真摯，簡直就像一部紀錄片。

影片的主角書豪是一個大學剛畢業的懵懂臺灣青年，畢業後宅在家無所事事。他品學兼優的哥哥書偉和他正相反，對人生充滿了追求。他甚至還報名參加了一個騎自行車去拉薩的計劃。然而有時世事就是那麼無常，哥哥書偉意外去世。但這卻極大的撼動了書豪那原本幾乎是一潭死水的頹廢之心，他決定完成哥哥生前的願望，家人和朋友都覺得他不可能完成這個騎自行車去拉薩的計劃，因為不論是體力還是毅力他都遠遠不如哥哥書偉，勸他不要冒險。但為了達成心愛哥哥的遺願，也為了證明自己並不是那麼不堪，他終於排除各種困難，踏上了從麗江騎自行車到拉薩的征程。

去西藏不容易，不僅僅是路途艱辛遙遠，還因為不是每個人都

能承受的四千米高海拔缺氧所致的高山反應。初時的興奮很快就在艱難的現實環境下消失的無影無蹤，想到的或是沒想到的困難總是接踵而至……遇到被野狗追逐、然烏中毒的危險，但一路也遇到不少同路之人，有多次騎車進藏只為一睹神山岡仁波齊真面目的曉川；有徒步朝聖的藏族母子，使得他在這一路上並不孤單。

當體力接近極限的時候；當你在希望和絕望中開始徘徊的時候，你才會體驗到這個世界和你原本熟悉的會如此的不同。記得自己第一次進藏時忽遇驟雨，劈頭蓋臉的冰冷雨點讓我措手不及，正愁苦無處可藏之際，忽然望見在雨中依然悠閒吃草的犛牛，他們絲毫不被驟變的天氣所打擾。驟然發現在大自然面前我們遠不如犛牛來的平靜和穩重，我們原來是如此的弱不禁風，如此的脆弱……

在到達海拔五千米的米拉雪山口，書豪拿出朝聖母子贈予的五彩經文旗灑向天空。經歷了這一路的磨難之後，他雙手合十念誦六字真言，心中感到了前所未有的平靜。真正的旅程其實就是一次轉山，一個認識自己、發現自己的過程。這是為甚麼藏族人認為一生之中至少必須要去轉一次山。

影片獲第 24 屆東京國際電影節最佳藝術貢獻獎。

情迷午夜巴黎

　　從事藝術工作的人，大多會有個可以跨時空對話的大師。這或來自於學習模仿，或因為和自己創作風格與途徑相似的緣由，和做學術研究其實同出一轍。活地亞倫這齣《情迷午夜巴黎》（*Midnight in Paris*）就是他和那些影響他創作的大師們的一次形象化的對話。當然選擇巴黎可能是個純個人的喜好，反正很多大師也都在巴黎住過。

　　影片描述了一位來自荷里活劇作家 Gil 跟未婚妻 Inez 一起來到了巴黎。實際上他們兩人是跟着 Inez 來巴黎做生意的家人而來。他在這個浪漫之都獨自去找寫作靈感，打算執筆寫他的第一本小說。他偶然發現午夜在巴黎的某個街頭，會遇上一輛神奇的汽車，能將他帶去一個夢幻的夜巴黎！在那裡，他遇見及接觸到多個已經不存在於世上的著名文豪、藝術家及一名美麗的女子。活地亞倫無疑就是那個名成利就卻又不安現狀的編劇主人翁，漫步巴黎，感受

文化。將多個在巴黎的著名文豪及藝術家納入自己的約會，巧妙且自然。虛幻與真實到最後已不再分得清楚，儼然成為了一體。

Gil 雖然喜歡這虛幻的生活，但還是理性的接受現實。借說給劇中另一個人物的話說給自己聽，你喜歡這個虛幻的時空是因為在這邊你能逃避現實的苦惱，但當你留下來，這邊也會變為你的現實，你仍然無法逃避那些苦惱……然而這苦惱是對自己真誠，但因此對他人可能造成傷害，理性告訴他這是避無可避的事。因此，影片結尾 Gil 與未婚妻分開，於巴黎的街頭另尋一個志同道合的人。也許這是導演為自己多個婚姻失敗的自我辯解，誰知道呢？

從另一個角度看，一個城市無論是昨日還是今日的輝煌或悲愴，都是愛着她的風流之輩虛幻的想像，卻也是這個城市魅力的支撐所在。中國城市的建設發展把昨日的歷史文化部分徹底割裂出去，失去了人文歷史的支撐，新城市空虛的只有新房產的蒼白。這讓中國像活地亞倫這樣的文人藝術家們哪裡去找夢幻之源呢？該不能建在海市蜃樓之上吧？

愛的天堂

　　奧地利導演 Urrich Seidl 的天堂三部曲，完全是從哲學角度而非宗教角度去談論對天堂的認識，因此這部影片完全不是我們習慣了的那種唯美的格調和明媚的主題內容。相反，影片大膽、尖銳甚至真實坦率的完全像一部沉重的記錄影片，觸摸到盡是人們靈魂深處的痛楚。

　　《愛的天堂》(*Paradise: Love*) 講述一位身材發福的奧地利中年婦人，為了逃避一下孤寂冷漠、完全沒有生機的單調生活，打算去非洲肯亞度假尋歡，期望在碧海藍天的陽光之地放縱一下自身的欲望。正如她的其中一位同性朋友尋歡歸來後坦言，在自己的家鄉生活時覺得自己一直在討好別人，但在外鄉終於可以反過來了。

　　非洲大地風光迷人，但百姓卻極為貧窮，因此，這裡成了相對富裕的白人婦女度假尋歡的天堂。她們出錢買性交易甚至包養男妓；另一方也還以甜言蜜語、投懷送抱換取金錢。儘管身材完全變

形的中年白種婦人和壯健結實的黑人裸男的甜言蜜語和性愛畫面比嫖妓更加令人反胃，但暫時的心理滿足還是讓人忘了這只是一場欺騙與交易。這位中年婦人花了一大筆錢為她的非洲情人繳付債務，換來的是虛幻的破滅。她跑到當地黑人居住區去尋找情人，但找到的卻是「情人」的太太以及對方滿腔無奈的憤怒。

影片的開頭，是一群低智能的殘疾人在玩碰碰車。磕磕碰碰卻是開心愉快的時光，看護他們的女主角一聲到此結束，把一切又恢復到現實之中。而到了影片的結尾，還是女主角自己的那聲到此結束喊停了自己的尋歡之旅。富裕的歐洲和貧困的非洲相較自是天堂與地獄差別，但問題是並非甚麼都能用錢買到。壯實的黑人裸男，交易的甜言蜜語、能換來的都不是真正的心靈滿足，其結果是更加的空虛。

天堂是永遠幸福的承諾，每個人都在尋找和追求天堂。非洲肯亞的窮人們期望能過上如在歐洲般的天堂生活；歐洲人又希望通過金錢交易獲得心靈的滿足及天堂般的享受。用錢交換來的都不可能是天堂裡的東西，究竟哪裡才是那人間找不的天堂？請看導演天堂三部曲之二：《信仰》（*Paradise: Faith*）

大狗民

《大狗民》（*Citizen Dog*）是由泰國新晉導演 Wisit Sasanatieng 執導的愛情喜劇。年青的男主角帕離開鄉下來到大都市曼谷生活。他外婆告訴他，去曼谷住的人都會長尾巴，對此帕半信半疑。帕其實並沒有甚麼大志向，他在曼谷的一家罐頭工廠做工人、又在大廈當管理員……直到一天他遇到漂亮女孩婧。婧成了帕在曼谷唯一的追求。

婧雖然也來自鄉下，但她和帕不同，她帶着一份強烈的使命感。因為一個私人飛機上扔下的垃圾 —— 一本白色封面的外文書從天而降，雖然看不懂書上寫的文字，但她堅信這是上天給她的使命。因此她不斷努力閱讀，希望解開書中秘密。她來到曼谷追隨白人彼得，僅僅因為他也有一本和她一樣的白色封面的書。因此，帕的一次次努力追求都付之流水。而婧的「信仰」卻最終因書中的「秘密」偶然被揭示而幻滅了，她在曼谷也失去了追求的目標。這時她

才發現帕的存在⋯。

影片中這場有趣的愛情故事其實只是個引子，對當今亞洲大都市的瘋狂生活方式的反思才是本片真正的主題。導演以豐富的想像力和獨特的視覺特效去講述在大城市打工的小人物的夢想。無論是在曼谷城中不斷增高的、美如阿爾卑斯雪山的廢棄塑膠山（大都市製造大量垃圾的恐怖）；還是一場頭盔雨（對大都市所謂安全保障的幽默諷刺）；又或是白色外文書（西方思想）帶來的所謂「信仰」，這些林林總總都最終導致了在曼谷這座大城市裡的拜金主義的滋長（長出如壁虎般的長尾巴）。

導演拍廣告出身，影片畫面色彩鮮明、視覺豐滿，幾乎每個畫面均讓人過目難忘。影片整體節奏輕快且娛樂性豐富，不僅有嘉年華式的娛樂元素，還是一齣引人深思的影片。故事中兩人兜兜轉轉各自尋找自己的最愛，直至放棄的時候，才找到了對方⋯⋯所謂眾裡尋她千百度，驀然回首，那人卻在燈火闌珊處。導演在講述傳統文化價值觀和現代價值觀的取捨上極為婉轉巧妙。

本片獲得：
2006 年蒙特利爾 Fantasia 電影節最佳亞洲電影銅獎、最突破電影銀獎：

2005 多倫多影展、釜山影展參展電影，《時代》雜誌 2005 年度十大電影之一。

 世界

《世界》是中國導演賈章柯早期的作品。他那時的作品很有新意，而畫面非常樸實近乎同紀錄片一般，帶來一種又真實又荒誕的感覺。

古人將大自然放進自家的園林，為在家也能感受自然的薰陶，因而形成了獨特的園林藝術。而八十年代在深圳興建的《世界公園》，將全世界的名勝變成微縮景觀塞進了一個園林，讓中國百姓一天就能走遍全世界。導演將故事放在這樣一個獨特的背景下，讓我們周圍不斷發生的那些熟視無睹的「小事件」頓時充滿了寓言般的象徵含義。

四面八方的來的民工為了改善生活，都湧來城市這個新世界裡打工，也包括男女主角，一個做演員（服務世界），一個做保安（保護世界）。雖然世界很大，事情很多，但兩人工資卻很微薄，僅夠糊口。雖然這個充滿各式誘惑的世界似乎很精彩，但是不論做甚麼

工作，並沒有更改他們（民工們）原本的命運。這個世界缺乏歷史的細節更不能創新，所以這個世界既無過去的真實亦無未來的可能，這難道不是我們生活在今天這個世界的一個寫照？我們既不關心歷史也不在乎未來，幾乎是不加思索的只為現在而活着。

我們看到世界的部分越來越多了，世界似乎真的變小了，但我們真的更認識這個世界了嗎？還是服務完整個世界後，關起門，我們依然只過我們自己的世界？若如此，那我們為之奮鬥的「世界」還算不算是真實的世界呢？

 長江圖

　　《長江圖》的文本估計有非常多的文學、歷史、哲學上的元素，從 2005 年起就獲得第 58 屆康城國際電影節「工作室」單元入圍，在 2006、2009、2011 年分別獲得鹿特丹電影節劇本獎金、第 48 屆臺灣金馬獎創投會及香港亞洲電影投資會 HAF 的資金。

　　《長江圖》是一部用《長江畫卷》代表中國縮影的暗喻，以公路電影結構展現中國近代發展的影片。影片講述男主角高淳駕駛貨船沿長江逆流而上，直至長江的上游源頭。影片顯然不是在講一個具體的故事，而是用許多象徵性的符號在影射種種現象。電影可以是故事、可以是詩篇、也可以是兩者兼而有之。然而可能是影片篇幅所限，在節奏、對白和哲理上的表達缺乏足夠明顯的相應聯繫，各式象徵性的符號並沒有很清晰的被建立起來，導致敘述結構缺乏完整性，而產生支離破碎的感覺，讓觀眾難以真正理解到影片的內在含意。這是部眼高手低的作品，導演未能全然把控住影片的完整

性，實在非常遺憾。

影片中，長江下游處處表現出重商輕理。而在中游，似乎又彌漫着重重罪惡疑慮。船至上游則一派蒼涼迷離之感。高淳路途中每停靠一站就上岸約會女子，但他遇到的女人卻都是同一個人 —— 安陸，她在中游消失在寺廟裡，但在上游的源頭前再次出現。高淳送她一本詩集，之後就不顧一切的追尋長江的源頭。如果我沒有理解錯導演劇本用意的話，那長江本身的象徵應該是中華的歷史長河。高淳頻頻遇到的女子安陸是他心中的理想。這個理想在長江的中下游（現代商業環境下）清晰鮮活。但在中游（自私自利的境況下）理想魅力不再，也忽然消失了，取而代之的是宗教。詩集代表的是高淳的個人信念，當信念伴隨着理想一同消失時，他發現宗教並不能替代他的理想，高淳變得焦躁不安。因此他開始固執的往長江（中華的歷史長河裡）源頭去尋找新的理想。儘管兩岸巍峨的峭壁，黑暗中、燈光下隱約不斷有人攀登着高峰，但那都不過是歷史中一些個人的功績，雖然吸引但無法成為他的理想。直至長江的源頭，儘管環境蒼涼，但此時理想又再次顯現。

影片的結尾是那「看山依舊是山，看水依舊是水，但我已不是昨日的我。」的感悟。當我們不忘初衷重新擁有理想之時，回望昨日的歷史，會發現其實歷史就是民族理想走過的印跡。

輯 六：正 義

人們不是感性地生活在一起，而是理性地生活在一起。帕拉圖（Plato）在《理想國》裡如是說。

無論是帕拉圖（Plato）、蘇格拉底（Socrate）的「正義」概念，還是亞里士多德（Aristotle）的「至善」、西塞羅（Marcus Tullius Cicero）的「正確的理性」，還是中國古代聖賢提出的「仁、義、禮」，其實殊途同歸。正義源於人類為了生存而發展的合作關係及團體次序穩定性的維持。

但誰才是確定正義具體條款的決定人？歷史告訴我們顯然一直是利益集團。在要求正義的個人訴求往往是微弱的，除非利益集團代表的正好是自己的利益。因此，正義的建立和捍衛從來就不是個人，而是眾人的努力結果。

我不是潘金蓮

《我不是潘金蓮》由馮小剛導演根據劉震雲同名小說改編的現代電影版「官場現形記」。以一位農村婦女李雪蓮的一場荒唐的假離婚，引發出了為洗刷自己「潘金蓮」的不白之冤而鍥而不捨的官司和上訪，把整個官場搞得雞犬不寧。

影片充滿黑色幽默，所有一眾演員無論主配角，演出均惟妙惟肖，無懈可擊。

影片採用了非傳統式畫面，另類的頗引人矚目。這樣的特殊畫面處理在前幾年的《布達佩斯大酒店》（*The Grand Budapest Hotel*）影片中被使用。整部影片以圓形畫面為主，但在有京城的畫面均採用以方形畫面，而在影片結尾（事件結束後）則使用正常的長方形格式畫面。這非傳統式畫面各式或是暗喻官場的無規矩不成方圓？還是諷刺墨守百年不改的官場成規（先有方圓才有規矩）？

影片深刻之處在於提出了為甚麼官員總是解決不好百姓的事

這一怪事的原因。其實倒不是因為他們不關心百姓，也不是因為沒有智慧，而是太過於惦記自己頭上的烏紗帽了，而忘記了聆聽百姓的心聲。因此一旦凡事從己度人，便是差若毫釐，謬以千里。

白日焰火

　　《白日焰火》由一宗碎屍案件開始。但不同一般警匪類型片的表述，它沒有循着各種各樣的破案綫索或是警匪雙方的追捕與反追捕展開故事，而是通過主人公張自力（廖凡飾）在一系列的突發或偶然遭遇事件中的種種反應來描述整個社會的狀況。影片結構的最大特色在於，那些不露聲色鋪墊描述下看似很偶然的種種孤立事件，在層層抽絲剝繭之後所展現出令人不得不信服的必然性，讓一個單純的刑事案件故事有了令人深刻思考的空間。開創了中國風格黑色電影的典範。

　　故事的背景是當年經濟體制改革下的東北，遼寧省首府瀋陽。刑警張自力負責調查一宗碎屍案。由於屍體支離破碎只能從找到的一個身份證來確定死者，案件並沒有進一步的綫索。張自力找到了死者的家人，一位長得滿好看的女子吳志貞（桂綸美），將死者的遺物交給她。在這期間，張自力遇到了一宗突遇的槍戰，除他受傷

外，另有兩位同事意外身亡。他因此退出了警察工作。一日他又遇到了吳志貞，原來她在一家洗衣店工作，工作卑微還常受別人的欺負。張自力出於同情不僅幫她出頭解圍，也時不時接濟她。然而，刑警工作的本能敏銳感覺讓他覺得時不時被人跟蹤。此時又一齣碎屍案發生，讓他本能的感覺到和上一起案件的關聯。張自力決心弄清此案。

案情的真相原來是這樣的，吳志貞是當年成千上萬的下崗工人其中之一，為了生活她去了街道洗衣店工作，因為洗壞了「白日焰火夜總會」老闆的貂皮大衣無法賠償而被逼成為夜總會老闆的淫慾工具。不堪羞辱的吳志貞丈夫殺了夜總會老闆，為了洗脫嫌疑，他把自己的身份證和碎屍一起丟棄以造成自己是死者的假象。但夜總會老闆的失蹤又使得吳志貞成為最大嫌疑犯。他在和妻子吳志貞秘密接觸時被警察發現，拒捕逃跑被擊斃。吳志貞也最終因同案犯而被逮捕。

張自力雖然最終破了案，了卻困擾他多年的心結，但卻因此也把可憐的、心愛的女主角送進了監獄。誰才是真正的罪魁禍首？是被殺的白日焰火夜總會的老闆自己？似乎是。但真正的罪魁禍首是以白日焰火夜總會為代表的金錢罪惡，它帶給了人們邪惡的欲望。而社會資本的不公性壟斷帶來了邪惡對善良的欺壓與凌辱。當被捕女主角到她當年曾住過的現場去指證離開現場時，張自力燃放了

滿天的煙花。正如「白日焰火夜總會」那荒唐的名字，白日的煙火不是讓人看的，是讓人聽的；不是讓人享受的，而是展示那壓抑的憤怒。

影片獲得：

第 64 屆柏林影展：金熊獎、最佳男主角獎

第 9 屆亞洲電影大獎：最佳編劇、最佳男主角獎

布達佩斯之戀

《布達佩斯之戀》（*Gloomy Sunday*）導演 Rolf Schübel 偌夫‧舒貝爾說：「從沒有哪首歌如此的打動我」，因此這部影片是基於那首歌曲而撰寫的故事。而這首歌的名字叫「Gloomy Sunday」（黑色星期天），由三十年代匈牙利作曲家 Rezso Seress 所創作。這首歌最初的名字叫「Vége a Világnak（世界末日）①」，最終這首曲子因為太多人因此自殺而被禁止播放了半個多世紀。

影片的主題曲固然不同凡響，但故事的創作也是毫不遜色。導演除了充分考慮了歌曲的背景、旋律特徵及渲染的氣氛，也由一個憂鬱浪漫的愛情故事昇華到揭示人性善惡的故事層面。故事背景放在了二戰前夕的匈牙利首都布達佩斯（Budapest），以主題曲憂鬱的

① 在發生了許多的離奇自殺案後，《紐約時報》刊登了一條新聞，標題是「過百匈牙利人在《黑色星期天》的影響下自殺」。這條新聞一出，歐美的不少精神學家、心理學家，甚至是靈學家都來探討這支歌曲的影響，但並無法對它做出完滿的解釋，也不能阻止自殺案的繼續發生。更具傳奇意義的是：1968 年，本曲的作者塞萊什最後也以跳樓結束了自己的生命。據說，當時年邁的他因為創作出此曲而感到懺悔。

星期天為引子，講述一個關於友情、愛情、背叛以及生死的故事。整體創作完全沒有被主題曲限制或束縛。

拉斯路（Laszlo）和伊洛娜（Ilona）是一對情人，拉斯路擁有一家頗為精緻的小餐廳，伊洛娜在他的餐廳工作。為了讓餐廳更加具有吸引力，他們決定增加一個為顧客演奏鋼琴的職位。一位年青的音樂演奏者安得烈（Andras）獲得了他們的垂青。餐廳因此客如雲來，當然來客中也不都是衝着美食和音樂，也有伊洛娜的愛慕者。這天伊洛娜生日，拉斯路如常贈送了貴重的禮物給伊洛娜；安得烈囊中羞澀，但寫了一段曲子作為禮物送給伊洛娜；一位常客德國青年漢斯（Hans）更是送上戒子表示愛意。這下所有人都陷入了尷尬，拉斯路只好打圓場，讓伊洛娜根據內心的感受選擇今天的愛慕者。結果安得烈的禮物 —— 那首「Gloomy Sunday」深深的打動了伊洛娜。失望的漢斯尋短見跳下了多瑙河，幸虧被拉斯路救起。

餐廳因「Gloomy Sunday」而名聲大噪，更是迎來無數慕名前來的客人。然而這天餐廳門外來了一位納粹軍官，他就是幾年前失魂落魄的漢斯。這時的漢斯雖然依然仍是一副朋友的舉止，尤其對拉斯路更是一種知心朋友般的親密，但制服背後所映射出的權力力量卻是當年的漢斯所完全不具有的，當年可憐的朋友忽然變成了令人膽寒的人。影片在這時才真正的展開：四個主人翁各自所代表了愛、純真、正義與權力的化身。愛離不開純真，而兩者若沒有正義

卻也無法融洽的共存，但權利卻是能夠摧毀這一切的另類力量。這部影片所表達的主題本意是：雖然權利可以殺死純真、強姦愛情、能夠將正義送進集中營且還得到名利雙收的結果，但權利終究還是逃不過正義終極的懲罰。

儘管影片沒有宏大的場面也沒有豪華的佈景，也沒有刻意追求視覺上的吸引力，但故事娓娓道來，不過急亦不誇張，卻有着無比深刻的內涵。加而有之的是演員精彩絕倫的演繹，尤其是拉斯路和漢斯的飾演者 Joachim Król 和 Ben Becker，他們將兩人內心世界及彼此關係的變化，層次分明的演繹出來。影片揉合了浪漫與懸疑，且充滿張力，加上美麗迷人的伊洛娜及娓娓動聽的「Gloomy Sunday」這一不朽的主題曲旋律，使影片充滿了憂鬱的浪漫主義色彩和現實主義批判，一反德國電影嚴肅沉悶的傳統。

我與拿破崙

　　拿破崙做為歐洲歷史上最出名的一代梟雄，多個世紀來對他的褒貶評價一直爭持不下。但似乎貶低他的佔大多數，更有把他描繪成反基督的大惡魔，和希特勒劃上等號。不過這也難怪，誰讓他打敗了歐洲大多數國家呢？

　　由保羅維爾奇（Paolo Virzi）導演的《我與拿破崙》（*Napoleon and Me*）從另一個角度講述了對拿破崙的看法。影片主人公年青的馬丁諾是個熱血革命青年，多年來一直對拿破崙這位法國帝王充滿仇恨，一直夢想有一天能親手送他下地獄。在 1814 的那一年，他等到了這個機會。兵敗的拿破崙被流放到了厄爾巴島 —— 馬丁諾居住的島上。不僅如此，能寫會算的馬丁諾還成為了拿破崙的抄寫員。然而，儘管殺死拿破崙的機會一個接一個，但馬丁諾卻沒一次成功下手，甚至連殺不了拿破崙也要給他戴頂綠帽的計劃也放棄了。原因是馬丁諾發現眼見的這個真實的、沒有光環、也沒有被抹

黑的拿破崙，並非人們嘴裡的那個十惡不赦的惡魔，不僅如此，他還是個可敬可愛的普通人。

雖然拿破崙是法國皇帝，但他確是意大利人（科西嘉是法屬意大利的小島）。影片是意大利拍攝的，當然小小好感的偏幫是在所難免的。但影片帶出了一個重要的資訊：倘若人們離政治太近，就會很輕易的墮落到政治的漩渦之中，一切客觀性的思維和認識都可能被蒙蔽了，甚至更因此可能產生出無來由的仇恨和敵視。影片在羅馬電影節上映時獲空前好評，認為其傳達出對意大利現代政治的一種新的觀察價值。

不幸的正如影片所示，從沒接觸過政治的香港市民們正被鋪天蓋地的政治風暴席捲，客觀性的思維和認識都被蒙蔽了，彼此產生出無來由的仇恨和敵視正與日俱增。國際金融中心正逐漸開始轉變為一個政治的角逐場，媒體倘若不能成為理性和客觀的仲介，那麼這把兩面刃便是最終殺死自己的兇器。

星星問

《星星問》(*Stars*) 是一部堪稱「現代版羅密歐與茱麗葉」的電影，也是一部關於「希望」主題的影片。

1943 年在一個被納粹軍隊佔領下的保加利亞小鎮，一隊從希臘被遣送去波蘭集中營的猶太人經過小鎮暫息。一個年輕的德國士官被指派負責集中營的臨時保安。原本簡單的任務，卻因為他愛上了其中的一位猶太女孩而變得困難，他的人生甚至也因此而全然改變。

所有人都以為他只是想佔那位猶太女孩的便宜，他的同僚甚至安排那位女孩暫時離開集中營陪這位隊長散步聊天，而在集中營裡的猶太難民則希望借此換取救命的藥物。短暫的交往卻使得男主角對內在人性開始了思索，儘管他最終解救不了他所愛的女孩，但重要的是一個前往集中營將要死亡的人把善的希望帶給了一個已經麻木不仁但仍未泯滅本性的德國士官，讓他最終走回善的人生道路。

影片的編劇維根斯坦（Angel Wagenstein）寫出了幾乎足以和莎翁媲美的動人劇本，而導演康拉得（Konrad Wolf）也以獨到的精彩構圖美學，拍出充滿了象徵性隱喻的影像。尤其那兩場深夜漫步對談的調度堪稱影史上的唯美經典。影片的對白精簡、深刻卻又毫不說教、煽情。劇中人物無論主角、配角，亦不論出場的多寡，幾乎個個讓人過目難忘。

　　本片在康城影展擊敗法國大導演杜魯福（*François Roland Truffaut*）的成名作《四百擊》（*The 400 Blows*）榮獲評審團大獎。而本片因當年西德的杯葛，只好被列為保加利亞影片參展。

　　不得不提的這位導演康拉得本身的經歷就頗為傳奇。他出身於德裔猶太家庭，其父親是位出色的心理學家及作家。1933年因納粹德國的崛起而全家移民去了莫斯科。他十七歲加入蘇聯紅軍參與衛國戰爭並最終解放他的祖國 —— 德國。戰後他就讀莫斯科電影學院，並回到德國（東德）開始電影創作工作。在他的作品中沒有英雄化也沒有妖魔化任何人物，只在歷史的大背景下去見證最尋常不過的普通人。1959年，他憑作品《星星問》勇奪評審團大獎而揚名國際。他無疑是一位研究德國歷史最深入的導演。

 白 色 恐 懼

　　《白色恐懼》(*The White Ribbon*) 的故事發生在一戰前夕,德國北方一個傳統但毫不特別的鄉村裡。醫生傍晚騎馬回家時,在家門前忽然馬失前蹄被摔下而傷了手臂,被送去城裡的醫院治療。卻原來馬是被悄然設下的電綫絆倒的,但這是誰幹的呢?沒有人承認看到甚麼。

　　鄉村裡有一群年紀大小不等的孩子。大多數孩子在家庭裡都有嚴厲的家長,鄉村牧師更是嚴厲,自己的孩子若是犯了錯,除了揑打、揑餓外,還要帶上一條白色的絲帶(提醒保持純潔和拒絕罪孽的宗教含意),直至牧師認為孩子改正了錯誤才能取下。村裡還有幾位頗有身份的人,除了牧師還有男爵、醫生、管家等等。但誰又能想到,在那麼傳統、那麼崇尚宗教信仰的社區裡卻是一點也不平靜。替男爵種田的農戶因工傷去世,農戶的兒子便遷怒雇主,以破壞他家的農作物為泄憤、男爵唯一的獨子被人綁架並被狠毒教

訓、新出生的嬰兒差點被凍死、木場坊被縱火、弱智的小男孩被毒打……似乎所有這些令人咋舌的暴力行為都與村裡那班孩子們撇不了關係，然而最令人吃驚的是所有的孩子儘管都屈服在強大的父權之下，但伴隨屈辱而來的，是孩子們學會了仇恨、陰險、野蠻且善於掩藏。

這是一部由導演麥可‧漢內克編劇及導演，奧地利、德國、法國 2009 年合拍的影片。影片帶給我們的是遠不止一陣子的恐懼感覺。讓人不寒而慄之處更在於：在飽受壓迫和虛偽之下成就的是純潔和拒絕罪孽的反面。雖然大多數的解讀都是這部影片是在影射納粹德國及納粹思想產生的緣由。但正如導演所言：這部電影其實是關於每一種類型的恐怖主義起源，無論是政治性的或宗教性的。假如這已經成為我們今天每個人生活中的一部分，那今天這個社會會多麼的可怕！

究竟是甚麼導致了這麼可怕的結果？在道貌岸然的身份掩飾下的虛偽肯定是，但在牧師的管教下，為何孩子們仍然如此？為何懲罰式教育下喚醒的不是人性中的善反而是惡？這是因為本該處處存在的「愛」被所謂的「責任」所替代。當教師將發現的真相告訴牧師的時候，牧師並不是像他往常教訓孩子那般，對罪孽的深惡痛絕，而是令人詫異地痛斥教師不懷好意的詆毀，要不惜一切的維護教區的名譽。這個牧師口中的所謂「責任」其實就是借社會、道德

甚至上帝之名的那個「自我」的代名詞。為了這個潛意識的自我膨脹，一切說辭都只是表面的裝飾存在。這是西方文化中暗藏的最為隱秘的一個黑暗特質。

影片獲第 62 屆康城影展金棕櫚獎。

女教皇傳

　　1996 年，美國女作家 Donna Woolfolk Cross 根據傳說出版了一本小說「Pope Joan」《教皇約翰 ①》，這部小說被改編成電影，由德國、英國、意大利和西班牙聯合攝製。《女教皇傳》(*Pope Joan*) 的內容其實並非純粹關乎宗教信仰，而是更多的關注女性的解放，當然不是今日強調的性與權利，而是精神層面上的平等。

　　西元 814 年中古時代，德國一戶平凡家庭。因為當時女性飽受社會的歧視與種種限制，約翰娜 (喬娜‧沃卡萊克 Johanna Wokalek 飾) 從小就在教士父親重男輕女的觀念下長大。雖然父親反對，但聰慧好學的約翰娜還是得到了接受教育的機會，約翰娜漸漸長大，並與格羅爾德伯爵 (大衛‧文翰 David Wenham 飾) 相愛。不久戰爭爆發，格羅爾德奔赴前線。死裡逃生的約翰娜在逃亡中憑藉着過

① 相傳在位於西元 853 至 855 年的天主教女教宗。故事最早出現在 13 世紀的編年史，隨後傳遍歐洲。數百年來人們普遍相信真有其事，但也被認為是來源於與羅馬古蹟或反教宗有關的民間虛構傳說。

人的膽識和智慧，女扮男裝頂替早逝的哥哥進入修道院，並在那裡行醫救治窮人。很快，約漢娜以高明的醫術獲得教皇的信任，卻隨即捲入了政治宗教的危險漩渦之中。在一連串政治權力的鬥爭中，約翰娜終於登上教廷的最高位置，成為萬眾景仰的一代教皇。直到因熱戀懷孕而被鬥爭下臺。

在當時（歐洲中世紀）女性飽受社會歧視與種種限制，沒有機會接受教育，也不能成為教徒。約翰娜從小聰明好學，在希臘教士的教導掌握了拉丁文和希臘文。但是這一切並未帶給她任何好運氣，反而災禍連連。她決心改變她自己的命運：借用去世兄長的姓名女扮男裝，用學到的知識拯救百姓。一些機緣巧合讓她成為了樞機主教並進而成為了教皇。但宗教界一如政界，同樣爭權奪利，勾心鬥角，和她尋找上帝並用知識拯救百姓的理想背道而馳，她隱藏女性身份統治天主教會長達兩年之久，最終還是死於自己女性命運之中。

影片着重刻畫了約翰娜一方面在獲得知識後所具有的獨立自主的判斷能力，另一方面在愚昧落後的社會制度上所面臨的矛盾和困惑。在尋找上帝和自我路途中的艱難困苦讓女主角的形象非常的立體和感人肺腑。對約翰娜而言，是否能成為教皇並不重要，重要的是找到自己的定位 —— 為勞苦大眾謀幸福，哪怕是付出生命的代價。

不知影片與德國女總理有沒有影射關係？她剛完成了其首任期限。她有將百姓的利益放在第一位了嗎？還是將政治，地位，權利放在了首位？

伊朗式分居

　　《伊朗式分居》（*A Separation*）是近年一部人人談論的真正票房黑馬！不到 30 萬美元的小製作，除了口碑卓越，全球上億的票房收入也是令人非常眼紅。

　　故事中所有的內容圍繞的其實只是真誠和道德的兩難抉擇。每一個人物都有其自己的生活道德，但在人與人這個社會關係裡還有一樣重要的東西：真誠。無論是夫妻之間、父母與子女間、雇主與受雇人之間、還是指控人與被指控人之間，道德和真誠卻是一桿難以平衡的秤。對成年人而言，這也許還不是最困難的選擇，畢竟利益是第三種可以選擇的東西。但對當尚未踏出社會的女兒而言，第一次面臨這突然的兩難抉擇時，那說不出的苦楚，只好化為成長歷程裡心酸的淚水。

　　影片在對如何才能維持道德原則和真誠這個問題借雙方在法院內外的爭執進行了探討。質問對方或是反駁對方都輕而易舉，但

沒有真相的支持，道德是脆弱和無意義的，所以法律顯然在這方面不完全有效！有時不得不被迫在真誠或是道德上有所退讓，利益也許是個不錯的選擇，因為這個世界並不是非白即黑的狀態。若是完全受制於利益之下，應該是對沒有受道德約束或被真誠困擾者最輕鬆的選擇。然而這世界上的真相是：那些完全受制於利益之下的人卻總喜歡將虛假的道德和真誠裝飾在自己身上，而讓其他非此族類人飽受折磨。

任何宗教只能提供對真誠的支援但並不能替代道德。只能本着宗教信仰以自己的內心去詢問自己的真誠，並在這基礎上去尋找道德和真誠在生活上的平衡。這也是伊朗施行政教合一的本意，卻被西方認為不能接受的社會制度或是抹黑伊朗最慣用的手法，卻忘了西方也曾是這個制度的使用者。

第 61 屆柏林電影節：最佳影片、最佳女演員和最佳男演員銀熊獎。

第 69 屆金球獎：最佳外語片。

第 84 屆奧斯卡：最佳外語片。

一念無明

這是近年來看到的頗有深度的一部港產片，更為難得的是編劇和導演都是 80 後的新人。「一念無明」是佛教用語，指眾生輪迴中的各種執念與煩惱。因為不明白世間的道理／真相，眾生的妄想妄念源源不絕，一念才滅，一念又起，所以煩惱不斷。

影片講述的是一位善良盡責的年青人阿東不僅要應對巨大的工作生活壓力還要獨力照顧病重母親，雙重負擔加上母親因意外去世而患上躁鬱症。棄家不顧的父親為彌補自己逃避所釀成的家庭悲劇而重新回到兒子的身邊。雖然父子倆只剩下彼此，然而卻是誰也無法逃避愧疚的過去。更可怕的是，整個社會不由分說的將他們遺棄了……

編劇的巧妙之處在於，通過一個被標籤的躁鬱症患者去展示社會的形形色色。每一個不同的念想都是那麼的自私與無情，使得整個社會變得完全不可理喻。最終我們看到的不是個人而是整個社會

患了躁鬱症。所以躁鬱症變成一個很「香港」的病。

「創意香港」給予拍攝支持，也有賴於業界有曾志偉、余文樂、金燕玲等眾業界前輩無償的鼎力支持。眾人的努力結果終於讓人看到了香港電影的新希望。

 少 年 的 你

誠然，校園欺凌在世界任何地方都有發生，但是導演將故事拍的深刻感人，為我們所忽視的社會問題給予警示。整個影片最令人傷感的其實是被欺凌少年的無助以及隨之揭示出的各式各樣的社會問題。

首先是高考問題，「一切為了高考」讓高考的重要性似乎已勝過了舊時的科舉考試，這成為了人生從地獄往天堂的唯一的一條路。而在去往天堂的路上沒人需要朋友，因為同路的都是競爭者，需要僅僅是堅強。「長大就像跳水，閉着眼睛甚麼都別想，往河裡跳。高考一過就成了大人，成了大人就自然明瞭一切。」這是過來人給少年的疏導。過了高考就成大人了？成了大人就沒有欺凌了？顯然這種疏導既沒有教導少年如何去面對成長也對解決欺凌完全無效。因此，兩個被欺凌的弱者只能互相擁抱取暖，共同抵禦不斷升級的欺凌行為。終於校園欺凌事件慢慢發展成犯罪。

在這一切過程中，家長、學校、乃至執法機構都未能起到對受害人的保護功能，甚至缺席少年成長期，沒有給予孩子應有的關懷、愛護和教育。這種社會的冷漠導致了少年成長過程中人性的扭曲和變態。而最終的結果，除了製造更多的受害者沒有人從中獲得解脫。也因此，兩位受害者相濡以沫的情感更令人感動，我們不得不將更多的同情給予了他們。

影片改篇自玖月晞小說《少年的你，如此美麗》，由曾國祥執導。導演的敘述非常有條理，加上演員出色的演繹，使得整部作品細膩動人。若不是沉重的主題，完全可以作為一部深沉的愛情電影去看。「你保護世界，我保護你」這麼美麗的承諾卻又是那麼的讓人黯然神傷。

給我一個道歉

　　男人需要的是所謂的面子、律師需要的是表現發揮的機會、社會需要的是煽風點火的話題、政府需要的是榮耀與風光。當這一切需要放在了一個複雜且動盪不安的中東國家裡，就像架在火上的一鍋油，一切都變得那麼令人提心吊膽。

　　《給我一個道歉》（*The Insult*）裡，主角火爆的東尼與懷孕待產的妻子在貝魯特居住，但他家的陽臺排水管正對着街道。因為違章的排水管排出的水直接淋到了在街道上施工的工程師葉瑟，葉瑟上樓找東尼要幫他維修，火爆的東尼因聽出了葉瑟巴勒斯坦口音而一口拒絕他進屋。偏偏做事一絲不苟的葉瑟直接在外維修了違章的排水管，這讓火爆的東尼火冒三丈，當場把剛維修好的水管砸掉。葉瑟氣極，罵東尼不可理喻，東尼不依不饒的直接找葉瑟老闆要求葉瑟親自道歉。本來葉瑟已經忍氣吞聲的來到門口準備向東尼道歉，偏偏東尼在那當口對着葉瑟說了句極具侮辱性的話，這不僅讓葉瑟

徹底打消了道歉的意願，還狠狠給了東尼一拳，竟然打斷了東尼的兩根肋骨。一件本來微不足道的小事變得一發不可收拾了，東尼把葉瑟告上了法院⋯⋯

因為葉瑟是難民身份而住在難民營裡，基於政治原因當地的警察無權進入難民營，但葉瑟還是自願去到警察局自首。然而審理之下，法院判處葉瑟勝訴，對東尼而言，這本來僅需一個道歉的和解變成了「社會不公」判決。專替黨派打官司的律師團隊強勢介入，說服當事人接受他們為公益的「免費」法律服務。由此，這件事不再是一件因一時衝動而致的「粗口」事件，而是升級到了種族對立和國家立場的高度。媒體的高調轉播及推波助瀾更助長了社會各個團體的激烈反應。恐嚇威脅、遊行示威也漸漸向社會暴力升級⋯⋯

若是影片早幾年問世，我們一定會覺得這種簡單甚至無聊的事只會發生在落後愚昧的地區。但今天，這種將小事化大的例子比比皆是，甚至就在我們身邊而且可謂是層出不窮。這部影片以小見大，讓我們見證這個幾乎在每個人身上都可能會發生的小事如何被利用，使之上升到複雜的歷史、社會、民族衝突之中。幾場法庭戲更是精彩絕倫，律師們貌似義正辭嚴，每每峰迴路轉，令矛盾持續惡化。

影片獲得歐洲多個獎項，包括威尼斯影展最佳男主角及最佳影片提名；就連美國人都不得不為之讚嘆，使之獲得奧斯卡最佳外語

片的提名。這部黎巴嫩拍攝的低成本製作，在缺乏大明星大場面的情況下而大獲觀眾好評並不是沒有道理的。

　　道歉可能不會解決問題，但肯定是帶來和平的第一步。道歉不是軟弱的象徵，而是文明的體現。

輯 七：戰 爭

古往今來，戰爭如影隨形般跟隨着人類每個時期的發展。就兵學而言，用兵之術在於戰勝，用兵之道在於息爭。在經歷了極為慘痛的第二次世界大戰之後，世界也並沒有停息戰爭，而是開啟了冷戰。雖然近半個世紀勢均力敵的冷戰終於也畫上了暫停，但世界依然沒有平靜。所謂有強權沒公理，有人更加瘋狂的追求絕對的軍事優勢，為的是霸取全球的利益。可見戰爭的本質其實就是利益之爭！只要一日利益尚存，戰爭便一日不會停止。

就個人而言所處環境就是其命運；就國家而言，周邊環境便是其命運；然而對世界而言，所處之時代才是其命運！我們所處的這個時代不僅是這個世界的命運，也是所有國家的命運，更是我們個人的命運。

白色虎式戰車

《白色虎式戰車》（*White Tiger*）是一部讓全世界軍迷趨之若狂的影片。影片講述在衛國戰爭後期，蘇聯紅軍坦克部隊遇到了一個神出鬼沒的殺手──白色的虎式坦克。究竟這是甚麼一種武器，能夠悄悄地隱蔽在各種地形裡，出其不意的伏擊進攻的蘇軍坦克而使之損失慘重。詭異的獵物需要極為敏銳的獵人才能追捕，因此一位和它交過手的蘇軍倖存坦克兵，被挑選出來成為尋找並消滅這輛白虎坦克的獵人。多個回合下來，獵人終於擊潰了這輛虎式坦克，迫使它帶傷逃之夭夭。戰爭結束了，所有人都沉浸在和平的歡樂氣氛之中。但獵人卻並沒有放棄追擊那輛帶傷逃之夭夭虎式坦克，他決心縱然追到天涯海角也不放棄。

影片的美工不僅精美而且非常講究，無論制服、武器還是戰鬥場面都非常的逼真。尤其是兩種古董級戰車的對決，讓年輕的戰爭片觀眾覺得非常過癮。因此，坦克決戰的影片和遊戲又再次成為了

時髦。

俄羅斯每年都會製作反映衛國戰爭題材的影片，不僅僅是為了那段刻骨銘心的歷史，也為了時刻提醒年輕的一代，不要忘記那些為了今天和平所獻出他們寶貴年輕生命的先烈們。這部影片同樣也是為了這個目的，但它更有警醒的意義。影片中這個神出鬼沒的殺手 —— 白色虎式坦克其實是納粹主義精神的象徵。影片中男主角那句非常值得深思的話：「它今天雖然被擊潰而躲起來了，但它還會回來。即使十年、五十年甚至百年之後它都會再回來和我們再決一死戰。」

人類經歷了無比慘烈的二次世界大戰後，世界真的就和平了嗎？為何總有些國家在世界各地不斷的挑起戰火？影片提醒我們：「納粹主義在休養生息後，就會改頭換面捲土重來。」愛好和平的人們，你們還清醒嗎？看到納粹主義又回來向愛好和平的我們開戰了嗎？你們是否準備好應對新的挑戰了嗎？

野 戰 場 地

《野戰場地》（*The wild field*）是一部越南攝製的反戰影片，雖然越戰已過了近半個世紀，但當年這部影片所帶出的思想依然意義深刻，那簡潔但又充滿張力的影像絲毫不遜色於荷里活的越戰大片。

越戰時期，一對夫婦和他們的剛滿週歲的兒子生活在被美軍劃為無人地帶的湄公河荒野低窪地。日常的生活雖然困苦，但似乎尚算遠離戰火。然而，在那詩意盎然之際，由天而降的美軍飛機的轟炸掃射，讓一切美好驟然間充滿了死亡的恐懼氣息。

荒野低窪水地裡，夫妻倆除了過平常的日子，還要帶着孩子隨時躲到水裡以躲避美軍飛機的偵察和轟炸。晴朗的天空除了白雲朵朵，不斷飛過一群群發出震耳欲聾聲音的美軍直升機，伴隨着無時無刻隨意的機槍掃射和榴彈的轟擊，任何一條小漁船都被無情摧毀。這一切的影像蒙太奇，將天上與地下、野蠻與文明形成強烈的對比反襯。

影片充滿了象徵意義，天上與地下兩位兩個剛做了父親不久的男人：丈夫和美軍飛機駕駛員最後都死在這場瘋狂的戰爭裡。在夕陽與戰火的硝煙背景裡，年輕的母親一手抱着孩子，背起丈夫的槍，堅定的走在這片荒野之中⋯⋯不屈及反戰的人文精神形象讓人難忘。影片畫面清晰簡潔，節奏明快沒有絲毫拖泥帶水，實在是一部值得關注的佳作。雖然越戰已經過去了半個世紀，但看今日美國的所作所為：拿着橄欖枝卻幹着在全世界殺人搶劫的勾當；以「民主文明」的藉口四處宣揚仇恨和分裂為遮蓋其掠奪他人財富的野蠻本性。今日再觀昔日舊片，竟然完全無予人有言過其實之感。

越南雖是南亞小國，且戰禍連連，但文藝思想卻並不落伍。諸多電影導演學成於法國，將法國的人文思想帶回越南。並讓不同的文化在自己的土地上開花結果，越南電影的實力實在不容小覷。

1944

　　《1944》是一部愛沙尼亞 ① 2015 年出品的以戰爭為題材的影片，故事講的是二戰期間蘇德之間在愛沙尼亞防線的戰役。但不同於大多數以士兵個體命運或以戰爭史為主題的戰爭片，影片以民族命運為主題。1939 年蘇德簽署互不侵犯條約，兩周後蘇德爆發戰爭。做為夾在蘇德之間的波羅的海小國愛沙尼亞，共計有 72000 人和 55000 人分別被納粹德國和蘇聯紅軍徵召，並在二戰期間在自己的國土上為了他人的利益而相互廝殺，上演人間最悲慘的一幕。

　　影片從 1944 年二戰中的一次蘇德戰役開始，男主角是一位加入德軍的年青機槍副手，他將其戰場上的見聞寫在了自己的日記中。他是一位勇敢、沉着、冷靜又熱忱的年青人，深受軍中同胞的

① 愛沙尼亞共和國（Eesti Vabariik），簡稱愛沙尼亞 /Eesti，波羅的海國家。其國土西向波羅的海，北向芬蘭灣，東臨楚德湖，南面和東面分別同拉脫維亞和俄羅斯接壤，總面積 42,388 平方公里。18 世紀被俄羅斯沙皇國吞併，俄國十月革命之後獨立，在第二次世界大戰初期再次被蘇聯吞併。1991 年，愛沙尼亞再次獨立。

愛戴。隨着戰事的推移，德軍逐步被蘇軍逼退。他們發現自己已然退到了自己國家的邊境。難道要逃去別國？迷茫的他們決定留下來狙擊蘇軍，要死也應該死在自己的國家裡。在這最後的一次戰鬥中，男主角陣亡了。而擊斃男主角的蘇軍戰士卻原來也是愛沙尼亞人，他接收了男主角的日記，並循着日記上的地址，在被解放的城市裡找到了第一男主角的家人，並將日記交給了第一男主角的妹妹。這時這位蘇軍戰士替代了第一男主角，以他的視角繼續記錄在愛沙尼亞的餘下戰事。他也是一位勇敢善戰，且充滿同情心的戰士，同樣深受戰友的愛戴。儘管如此，他們卻依然受到來自蘇軍監查軍官的監視。因他拒絕蘇軍監查軍官要他射殺被俘的愛沙尼亞少年軍，而被蘇軍以違反戰場紀律而槍殺。男主角未寫完的請求原諒的信成了他的遺書，最終被他的戰友按上面的地址送到他的家人手中，即第一男主角的妹妹手中。

相似的性格、相似的經歷、相似的命運。影片中兩位主角的人物設計極為相似，這對影片的結構起到了極佳的作用。另一方面不論是制服還是槍械道具製作的非常精緻和到位。這是因為兩人的唯一區別其實就只在外表而非內在。影片以一種極為罕見的敘述結構，從敵對雙方到民族國家的角度來回顧這場歷史的悲劇，見證戰爭的殘酷與政治的荒謬。不論是淳樸的不去區分交戰雙方穿着甚麼制服的老農，只因為他們都是愛沙尼亞人便傾其所有為這些奮

戰的年青人送上食品；還是交戰雙方將所有戰死的雙方士兵掩埋在一起，都表述着對那些不幸捲入戰爭的人而言，他們只是戰爭的犧牲品。

被戀愛的秘密

　　《被戀愛的秘密》(*Barbara*) 可以被看作是一部愛情影片，但影片涉及的其實不僅僅是情感、還有職責、價值觀和對人生的思考，或確切的說，這其實是一部彰顯理性思考的影片，因此更需要細細品味。影片的每一幕場景、甚至每句對白都經過了精心提煉，沒任何餘贅的篇幅。

　　故事發生在 80 年代前東德波羅的海沿岸的某個小城裡。女主角芭芭拉 (Barbara) 是位來自柏林名校的醫生，她之所以被貶職到這個小鎮並被東德安全部門監視起來是因為她有出逃去西方的傾向。小鎮醫院的主診醫生安德列 (Andre) 是該醫院的主管，他被小鎮安全部門的主管警告要看管住芭芭拉。因此兩人的交往是從彼此陌生甚至是敵意開始的。儘管影片中的每位人物一開始便被「標籤」了，但隨着觀眾對每位人物的認識、隨着影片中這些「標籤」人物的彼此交往，不論是影片內的人物還是影片外的觀眾都逐漸相互過

渡到理解與認同的層面，「標籤」漸漸淡化。這是因為每位人物都有自己的職責和價值觀，而這一切都是可被理解與接受的。影片最終引導觀眾放下「標籤」歧見而共同面對全新的世界，這才是這部影片最了不起的地方！

影片中有這麼兩幕讓人尤其印象深刻：男主角安德列在醫院裡向女主角芭芭拉介紹自己的實驗室。男主角說：這間實驗室雖然設在醫院裡，但卻是他個人擁有的；內部儀器是東拼西湊，也不乏西方產品，品牌雖雜，但功能齊全、效果夠好。他特別為女主角介紹牆上一幅他非常喜歡的倫勃朗 ①（Rembrandt）的油畫《杜普教授的解剖學課 ②》（*De anatomische les van Dr. Nicolaes Tulp*）。他對這幅畫的背景介紹別具寓意：「畫家應阿姆斯特丹外科醫生行會委託，為他們的行會成員畫團體肖像。他雖然把主角杜普教授放在了中間主要的位置，但實際上畫家倫勃朗不僅把最強的光線留給了解剖臺上躺着的死者身上，而且還故意把他左手的解剖位置畫錯位了。這一切實際上都是讓大家把注意力放在解剖者上，因為他才是畫作中真正的受害者。」這場戲的潛臺詞無疑是在說：我雖然身在東德（醫院裡），我既有東德社會主義的思想也有西方的思想（我的實驗室物品兩者皆有），但我的思想（實驗室）是獨立的。我最關注的不是哪

① Rembrandt Harmenszoon van Rijn（1606-1669）是歐洲 17 世紀最偉大的畫家之一，也是荷蘭歷史上最偉大的畫家。

② De anatomische les van Dr. Nicolaes Tulp 是荷蘭畫家 Rembrandt 1632 年的成名之作。畫中人物全部是真實的，主講人是著名的杜普醫生。這幅畫現存於海牙的莫瑞泰斯皇家美術館。

種試驗用品的品牌（思想）更好些，而是關注試驗的結果（制度下的社會），及如何才能治療好真正的受難者（體制下不幸的受難者）。

芭芭拉確實有偷渡去西德的企圖，她跑去國際旅店會她的秘密情人。在情人出外抽煙之際，從隔壁房偷跑進來一個和她有差不多願望的年輕女孩，原來芭芭拉情人的朋友同樣也約會了一位東德女孩，擬將她帶去西德。單純的女孩向芭芭拉講述了她的夢想。但女孩的出現卻讓芭芭拉對自己的出逃計劃開始有了新的想法。難道逃去西方的目的僅僅是基於追求對物質和享樂的欲望？他們鼓動自己和女孩逃去西德難道是為了拯救我們？

醫院來了位跳樓自殺的病人，芭芭拉擔心病人可能有隱藏性的顱內出血，於是芭芭拉去找安德列商議為病人施以手術。無意中卻發現他在給監視自己的安全部官員的妻子看病，芭芭拉非常憤怒，她嚴厲質問安德列。但安德列的回答讓她深思：做為一位醫生，只要對方是病人，眼前的病人便不再有其他身份。而這才是做醫生的原則！

為了確診那位跳樓的病人有隱藏性的顱內出血，故芭芭拉和安德列不斷測試病人的顱腦神經系統並輪流看護。所有的顱腦神經系統測試幾乎都正常，但直至病人的情人來看望時，才揭示出了一個未被發現的現象：病人的顱腦神經系統雖然正常，但管控情感功能的神經損壞了，他失去了對情感的感知。

最終，芭芭拉把出逃的機會給了真正需要被拯救的人，而自己則選擇了留下。她要向安德列那樣尋回屬於自己的人生和情感；去盡自己的神聖職責和重建自己的價值觀。電影的最後一幕是她回到醫院和安德列共同守護在那位腦神經術後的病人身邊⋯⋯他們僅僅彼此望着對方，因為那一刻無須再多言。

影片獲得：

柏林影展：最佳導演銀熊獎

德國電影大獎：傑出劇情片獎

美國國家評論協會：2012 年度五大外語電影

橋

《橋》(*The Bridge*) 改編自喬治 (Gregor Dorfmeister) 的同名小說，喬治曾是一名記者，這部小說是根據當時的真實事件而撰寫的，也是導演 Bernhard Wicki 的首部作品。卻榮獲 5 項德國電影大獎、並獲美國金球獎、奧斯卡最佳外語片提名。

故事發生在 1945 年的 4 月，在第二次世界大戰的最後那幾天裡。一枚炸彈在一條平靜流淌的小河裡落下爆炸，這讓河邊小鎮的居民們多少有些惶恐不安了，有錢人已開始收拾細軟離開了，更多沒去處的平民百姓也打算一旦戰事開始就躲到地窖裡去避避。唯一例外的是小鎮中學學校裡的高中學生，他們興奮的討論着局勢。果然，在似乎依然平靜的時光裡，入伍通知書寄到了這幾個高中學生的家裡。家人們驚恐不已，他們的老師也為此跑去軍隊為學生求情。但不懂事的孩子們卻很雀躍，迫不及待的期望展開一場人生首次的冒險之旅。入伍訓練僅僅一日，他們就被派往戰場……

可幸，軍官看他們是群孩子，所以讓一個老兵帶他們去自己的小鎮駐守，有意讓他們一旦遇到戰事可以跑回家。然而老兵在鎮裡遇到憲兵出了意外。清晨，孩子在橋上遇到從前綫潰退下的部隊，還有一名帶着鐵十字騎士勳章的軍官，也不顧一切地搶上搭載傷員的卡車逃離戰場。孩子們詫異並疑惑的看着慌亂撤退的軍隊。宣傳不是說德軍從來都是勇往直前絕不後退一步的嗎？不是要為每一寸土地戰鬥到底的嗎？正當大家在考慮是否要回家之時，盟軍的飛機前來轟炸，混亂中年齡最小的同學遇難了。大家悲憤的決定留下來為他報仇。然而在力量懸殊的情況下，很快孩子們幾乎傷亡殆盡。在剩下的兩個孩子打算趁美軍暫停進攻而後撤之際，躲在鎮中地窖裡的憲兵前來炸橋，因為這橋本來就沒有任何堅守的意義。兩個孩子上前阻止反被槍擊，最後僅有一個受傷的孩子倖存下來。

一群天真的、被納粹洗了腦的年輕人成為了戰爭中最後的一批犧牲者。影片在結尾寫道：「這場戰鬥發生在 1945 年 4 月 27 日。因為毫無軍事上的意義，以至於在任何戰爭公報中都沒有提及它。」

影片反戰資訊之深刻，幾乎讓之後的所有德國戰爭影片都以其為楷模。雖然前幾年德國又重拍了此片，但無論是影片的意境還是對戰爭的反思，都無法超越這部 1959 年攝製的影片。

U-潛艇96

《U-潛艇 96》(*The Boat*)，是德國導演沃爾夫岡‧彼得森根據同名小說改編的第一部成名作。故事背景是第二次世界大戰時期，納粹德國海軍 U-96 號潛艇受命前往北大西洋海域，狙擊盟軍的運輸補給。影片是根據真實故事改編的，德國海軍 U-96 潛艇艦長海因裡希‧萊曼‧威倫布魯克曾是德國海軍的王牌艇長，在擔任 U-96 艇長期間進行過 8 次巡航並擊沉 24 艘船。1945 年 3 月 30 日，U-96 在德國威廉港遭到美軍飛機擊沉。

觀看這部影片時我還在德國讀書，一位德國同學興致盎然的跑來拉我去看電視，是因為今晚正在放映《U-潛艇 96》這部三小時濃縮版的影片。記憶裡，當時在學生活動室觀看影片的德國同學非常多。儘管當時的德語還未流利到每句臺詞都完全明白，但影片卻已把我深深的吸引住了。

影片的外景並不是太多，大多是場景。為了真實的描繪場景，

攝製組製作了一個幾乎 1：1 的潛艇內部模型，內部的機械和各種線路完全和真實的潛艇一模一樣。據說此片的製作費堪稱德國電影史上最貴製作之一。為了避免曬到陽光而使得臉色保持蒼白，導演更是要求演員們盡可能的留在潛艇內。迥異於一般戰爭劇情片的快速節奏，影片節奏緩慢，對潛艇內艇員的生活描述幾乎是鉅細靡遺，但卻真正讓觀眾也走進了潛艇，不僅體驗到了那種壓抑、幽閉感，甚至彷彿感受到深水炸彈在艇邊爆炸所帶來的壓力與恐懼。

在戰爭時代，個人的命運又有誰能夠把握在自己的手上？戰爭的殘酷使得所有的一切念想都變得不切實際，生存才是大家關注的首要大事。在彼此廝殺的當口只有你死我活的一個結局。因此，儘管沒有一句高大上的臺詞，甚至有的只是粗言穢語也絲毫沒有減低影片所帶出的對戰爭的深刻反思。

最近有朋友展示她的電影研究方向：從中日戰爭影片看彼此對戰爭歷史的認知與反思。這的確是一個極好的研究方向！正如當我們看《U- 潛艇 96》，從德國人自己的角度去看那場不堪回首的戰爭也讓我們看到了不同的視角。在《U- 潛艇 96》這之後，德國還拍攝了《史達林戰役》(*Stalingrad*)、《希特拉的最後 12 夜》(*Downfall*)、《父輩的戰爭》(*Generation War*) 等發人深省的傑出作品。當我們越來越認清戰爭的本來面目，也許我們才能有可能避免下一次戰爭不期遇的突然到來。

影片獲得六個奧斯卡獎提名，分別為最佳導演、最佳改編劇本、最佳攝影、最佳剪輯、最佳音效和最佳音效剪輯。也被譽為德國最出色的戰爭題材影片之一。

我們不會忘記

來自戰爭的創傷記憶

　　對於戰爭的記憶與反思，歐洲與美國南轅北轍。美國總是以一個勝利者的姿態歌頌自己的豐功偉業，無論是戰勝還是戰敗。而在自己土地上經歷了二次世界大戰的歐洲人對戰爭浩劫的記憶就截然不同了。

　　捷克影片《我們不會忘記》（*Death Is Called Engelchen*）攝於1963 年，由楊・卡達爾 Jan Kadar（1918 - 1979）和艾瑪・克洛斯 Elmar Klos（1910 - 1993）執導。故事以二戰末期為背景，通過男主角一個地下抵抗成員的回憶，講述他在戰火中成長的經歷。影片雖是戰爭題材，但導演卻以一種如詩賦散文的意識流般的敍述形式去講述。男主角在戰火中成長的經歷其實並非編導的聚焦所在，對戰爭中人性的思考才是用心之處。影片探討了以暴易暴的主題以及戰爭對人性的摧殘。除了犧牲和親人的離散外，影片更多的描繪了一

面是納粹德軍的暴行，另一面也是瘋狂的復仇。無論哪一方都不再對人性、道德有任何顧慮，只為生存而殺戮。影片中男主角與被俘德國軍官的對話情節，正是雙方理性看待戰爭的交流。儘管這位被俘的德國軍官是個和平之士，最後男主角仍被要求執行做劊子手的命令以示他的忠誠⋯⋯

影片結尾並不是喜慶的歡呼，戰爭雖然結束了，房間內外是乎是兩個截然不同的世界。男主角孤獨的躺在病床上聽着窗外慶祝戰爭結束的煙花炮竹，外面的喜慶和悅激動之情和他似乎並無關聯。當男主角一瘸一拐的離開醫院走上滿目瘡痍道路的最後一幕，實在讓人為過去的災難和未來的前途百感交集。但像男主角一樣因戰爭所深受創傷的歐洲，六十年代冷戰重新開始，還沒完全從戰爭創傷中回復健康的歐洲能否完全康復尚不得而知。

影片深刻的思想內容與詩意流暢的拍攝手法，與當年法國左岸導演阿倫・雷奈（Alain Resnais）的《廣島之戀》（*Hiroshima my love*）相較絲毫不遜色，無怪乎導演被捧為捷克新浪潮的靈魂人物。

 鋼 琴 戰 曲

《鋼琴戰曲》(*The Pianist*) 取材來自波蘭猶太作曲家和鋼琴家華迪史洛 (Władysław Szpilman) 的回憶錄。雖然關於納粹屠殺猶太人那段黑暗歷史的影片並不少，但導演羅曼‧波蘭斯基 (Roman Polanski) 卻為我們展示了一個獨特視角。

影片一方面通過波蘭猶太裔鋼琴家史彼曼一次次地逃生的一段經歷，真實細膩的描繪了當時恐慌和不安的生活，揭示了當時納粹德國在波蘭首都華沙眾多的屠殺暴行，這也緣於導演本身從集中營逃生的親身經歷。另一方面音樂的篇幅很大，並以此建立了影片敘事的第二重架構。影片在劇情的關鍵轉折點上選擇了波蘭作曲家蕭邦 (Fryderyk Franciszek Chopin) 的敘事曲，在影片的首尾也以蕭邦的波蘭舞曲為相互呼應。因此，影片和其他類似的影片有着頗大的不同，沒有突出描繪二元性的對立衝突，沒有凸顯出一個鮮明的立場。在影片中多數採用的是第三者的客觀視角，通過男主角的身

影（而非視角）帶着觀眾去看那一幕幕的慘劇。無論是看着猶太人一面還是看着納粹軍隊的一面，也沒有展示對錯判斷的含意。而是以客觀冷靜般如上蒼的視角去俯視這場人類最大的一次浩劫。結合着音樂的柔情、激憤、悲哀、傷感，畫面輾轉交替着戰爭下的城市廢墟、琴上寒冷的月光、前方戰線閃耀的炮火閃光……畫龍點睛般講述着主人公和他的祖國波蘭一樣曲折多難的歷史。

影片最後一場戲是文明與野蠻對峙的一場戲，也是整部作品的精華所在。音樂象徵了文明，而德軍的制服則是野蠻的象徵。音樂在冰冷的、漆黑的、只剩下廢墟的城市曠野中緩緩流淌，既不雄壯也不充滿激情，有的只是淡淡的哀愁和清澈的重奏，但綿綿不絕……音樂使得那位德國軍官從站姿改為坐姿，最終默然離去。

野蠻不能持久，人類的文明最終會取代原始的野蠻。雖然野蠻時不時還會在現代社會中出現，但人類的文明進程是不可逆的趨勢所在。

影片獲得：

奧斯卡金像獎：最佳導演、最佳男主角、最佳改編劇本

英國電影學院獎：最佳影片、最佳導演

法國凱撒電影獎：最佳影片、最佳男主角、最佳女配角

康城電影節：金棕櫚獎

沉靜如海

故事講述的背景是 1941 年被德軍佔領下的法國。詩人作家的舊宅裡來了一位新房客，一位彬彬有禮的德國軍官。儘管如此，作家和他的侄女都以沉默來表示對佔領軍的抗議，對這位德國軍官視如不見。德國軍官似乎完全理解作家和那位侄女的行為，並不惱怒，雖然主人家並不理睬他，但他每晚睡前都會來客廳烤火及聊天。以自言自語的方式講述他的一些觀點和想法。而這些喃喃自語的片言隻語，卻是影片的精華所在。

「我和父親都很喜歡法國，但父親認為法國是被一些傲慢的貴族統治着，所以若要去法國必須穿着軍服去。我是個音樂家，為了能來法國，我穿上了軍服來了。」「這間房子和我家鄉的房子有甚麼不同嗎？沒有，甚至還有些粗糙。但是在這裡卻住着偉大的靈魂，他們是巴爾札克、莫里哀、雨果、伏爾泰、司湯達⋯⋯在其他國家你很容易找到一個代表人物，但在法國卻很難。而德國也同

樣，在音樂界我們有巴赫、貝多芬、莫札特、韓德爾、瓦格納……」「你們知道《美女與野獸》的童話故事嗎？童話裡的野獸並非表面看上去的那樣冷漠殘忍，其實他有一顆充滿渴望的靈魂。直至有一天驕傲而高貴的美女在他眼中發現了那依稀閃爍的哀求與愛意而開始終止對他的仇恨並對他伸出手時，才打破了將他囚禁於獸皮之下的咒語，野獸因此得而變成了人。而她給他的每個親吻都賜予了他更可貴的品質，終於他們的下一代成為了完美的一代。」「只有當德法兩國如童話故事般的互為聯姻才能使得歐洲在未來真正的光芒四射。」

　　作家和他的侄女兩人都默不作聲，作家喝他的咖啡、侄女低頭繡她的絲巾。然而，在軍官興致勃勃去了巴黎度假回來後他卻也沉默了。原來他在巴黎與他的德國征服者們聊天中讓他清醒到，原來他的那個想法僅僅是個永遠無法成為現實的童話。暴力帶來的征服是為了統治，而統治的前提基礎便是摧毀被統治地區的固有文化，從古至今都是如此。因此戰爭摧毀的不僅僅是國家、經濟和社會，恰恰更是文化本身。至此，三人儘管都陷入了一樣的沉默，但他們對戰爭與和平有了共識。

　　故事的結尾是這位軍官被徵召去前線。作家打破了沉默送上最後的祝福，侄女也織好了她手中的那塊絲巾。那是一幅米開朗基羅（Michelangelo）的「創世紀」，但是圖中人類和上帝相接觸的那兩只

手卻是離得很遠，很遠……

　　影片只有三個人物，幾乎只有喃喃自語和難以察覺的微細舉止，幾乎所有的戲都只在一個場景裡，這樣的拍攝設定無論是對導演還是演員都是一個極大的挑戰，然而影片卻拍出了無比豐富深刻的內涵。對比起今天耗資上億的製作成本卻只能拍出些低級庸俗的娛樂影片，實在讓人懷疑如今的創作方向完全錯了。因為，電影不應是用錢而更應是用思想來創作的。

蘇菲最後的5天

　　影片《蘇菲最後的5天》（*Sophie Scholl: The Final Days*）講述的是個真實的故事。在二戰時期的納粹德國，慕尼克大學的學生組織了一個名叫「白玫瑰」的秘密地下反納粹組織，以散發傳單宣傳反戰思想。其組織成員蘇菲、漢斯兩兄妹因事敗被逮捕並被判除死刑。

　　1943年的德國是多麼遙遠的事，對於當時的第二次世界大戰所帶來的苦難當下的人未必了解，更何況對於蘇菲的認知。對今日的年青人而言，他們根本不知道納粹是何含意，只對納粹的軍服、標幟感到好奇，甚至穿着印有納粹標幟的T恤，招搖過市。他們不再談正義良知，不理解自己對社會和國家的責任，只在乎如何能投機取巧、走在所謂的「先進」的思潮之端。

　　影片有着德國人開門見山的特性，不多鋪墊直奔主題，這對於並不熟悉德國歷史的觀眾而言產生共鳴不大容易。蘇菲，1921年出生於 Forchtenberg（Baden-Württemberg 州），她在家中六個小孩中

排行第四。她父親曾是 Forchtenberg 的市長。她對素描和繪畫有很大的天賦，她接觸到的藝術家們激發了她對於哲學和神學的興趣，這也構成了她世界觀的基礎。1942 年 5 月，她進入慕尼克大學學習，主修哲學和生物。同年蘇菲和也在慕尼黑大學就讀醫學院的哥哥漢斯，加入了反希特勒的組織「白玫瑰」秘密散發傳單。1942 年夏天她父親因為發表對希特勒的不滿而入獄，兄妹兩人也在 1943 年 2 月 18 日散發傳單時遭到蓋世太保逮捕，2 月 22 日受審被宣判死刑，宣判數小時後在監獄被斬首。

影片中的重頭戲，在法院那場圍繞着納粹主義 ① 的辯論，這場激烈的唇槍舌劍的大辯論在歷來影片中都是罕見的，何況源自德國自身。這場辯論很好的揭示了納粹們的真正面目：狂妄自大、惡毒殘忍卻又滿口高調……這些特徵我們今日仍然四處可見，有些人滿口標榜民主，但卻又叫囂白人至上和白人優先，和當年的納粹實無兩樣。導演馬克・胡特蒙（Marc Rothemund）在這部影片中，將納粹主義的真正本質展示的淋漓盡致，並借蘇菲的遺言指出：每個普通人都應有堅持正義良知的巨大勇氣。不應因年紀而忽略自己對社會和國家的責任，否則正義、和平我們永遠得不到。

「若無人願意為了正直而犧牲自己的時候，怎敢期望正義佔上

① 納粹主義（德文「Nationalsozialismus」）主要來源是法西斯主義（Fascism），法西斯主義是一種激進的專制的右翼極端民族主義。宣揚「種族優秀論」、「優等種族」至上並實施擴張主義。由於「National-」這個前綴詞既有民族也有國家的含義，西方便在冷戰期間有意將蘇聯的國家社會主義與之混淆以利於宣傳戰。

風？如果千萬人記得我們的犧牲而覺醒並有所作為，捨我生命又有何惜？」

影片獲得

2006 年德國電影獎：最佳影片、最佳女主角

柏林影展：最佳導演、最佳女主角、評審團大獎

歐洲電影獎：最佳導演、最佳女主角

輯 八：天 下

「先天下之憂而憂，後天下之樂而樂」。天下在中國傳統概念並非疆域的界定概念，而是指人類的界定概念。天下也是一種自然和諧的理想境界，有道是：人間天下福，閱世苦難同。但願人長久，聊復進杯中。

鐵幕蒼穹

與其說《鐵幕蒼穹》(*Iron Sky*) 是部科幻片，不如說是一部反映現實世界的倫理片。這是一部高水準的作品，實可媲美卓別靈 (Sir Charles Chaplin) 的曠世傑作《大獨裁者》(*The Great Dictator*)。

故事講述在二戰結束前，一群納粹科學家在反重力研究中取得了突破性進展，他們從南極的一個秘密基地發射了一艘飛船登陸月球，並去在月球背面建立一個名叫「Schwarze Sonne」(黑太陽) 的軍事基地。在那裡他們積極地研究新技術，試圖建立起一支強大的納粹天空軍反攻地球。2018 年美國人再次啟動登月計劃。這是美國新上任的女總統主持下的形象工程，將第一位黑人太空人華盛頓送上了月球。因著陸地點出錯而降落在月球背面，因此當華盛頓一走出太空艙，就遭遇到了納粹天空軍的襲擊。

因缺乏對地球的了解，這群老納粹給華盛頓注射「白化素」讓他變成了白人然後帶他一起來到地球探究。最終他們找到了反攻地

球的最佳方案：他們和美國總統聯手將納粹思想搬到了美國，結果美國獲得了世界空前廣泛的支持。當年《大獨裁者》中的大獨裁者當然是希特勒！但他太老了……新納粹才不把他放在眼中，他們還有了更厲害的角色：美國元首！新納粹不僅有舊理想還有更大的新欲望：世界的獨裁者。

儘管世人或不能簡單的稱美國是納粹國家，因為美國人並不在乎自己的民族是否優於其他民族，也並不在乎誰當總統這個問題，他們只關注自己的利益是否優先於人；而美國總統也只在乎能否連任而並不在乎國與國之間的問題。《鐵幕蒼穹》的結尾以聯合國眾首腦的群毆和地球世界的核子大戰來描述對未來世界發展的無奈和擔憂……比起侵佔他國的「德國納粹」，美利堅帝國的總統才是真正毀滅地球的大獨裁者。

人類文明進步的同時卻越來越冷酷貪婪，獨裁者擅長激發人性的仇恨以換取獨裁的機會。這部芬蘭和德國合拍的電影是在網上集資攝製而成的獨立電影，片中很多電腦特技鏡頭由支持者義務拍攝。一部敢於維護世界正義、敢於與世界霸權主義針鋒相對、具前瞻性且足以令荷里活難望其項背的作品。

當年卓別靈在《大獨裁者》結尾那一段和平願望的演講是二十世紀影響最為深遠的演講之一。一個世紀過去了卻依然如是。

 燒菲士

電影《燒菲士 ①》(*Fuse*) 裡的波斯尼亞戰亂雖然已不再烽煙四起，但是這片土地上不僅仇恨依舊，而且戰亂殘留下的地雷仍不時威脅着返回故里的百姓，龍蛇混雜的勢力黑幫成了真正統治着這裡一切的力量。他們開設妓院、製假私酒、幹黑市移民買賣……

忽然，美國總統要來造訪！聯合國官員也趕來製造塞爾維亞人和穆斯林和睦相處的局勢。為了讓外國資金流入，一時間黑幫老大、貪污的警察都成了正面人物，一同粉飾打造出健康和平的民主小鎮來歡迎美國總統。但並不是所有人在乎美國總統的到來，一位憤怒的父親認為「戰亂而枉死的孩子們都還未找回來，沒有做完這事，別的不用提」結果他被指控為瘋子。關鍵時刻煤氣爆炸的一聲巨響，頃刻把剛來的美國總統一行及聯合國等眾人都嚇走了。小鎮又恢復了一片死寂蕭條。

① 「菲士」即英文 (Face) 面子。「燒菲士」意思是害某人重重的丟了面子。

波斯尼亞的居民看清了美國人的虛偽。挑弄是非製造戰亂的是美國人，撒手不管且還要在世人前掙面子的還是美國人。波斯尼亞人最終沒有給到美國總統及聯合國一眾人想要的面子，他們私下握手言和了。

　　《燒菲士》的波斯尼亞片名「Gori vatra」原文意思是點火，這是一部譏嘲美國在波斯尼亞四處點火政策的影片。導演以寫實的手法、嘲弄的情調來看待波斯尼亞那段慘不忍睹的歷史，既深刻又寓意深遠。看看在當今美國四處插手任意干涉世界各國的世界舞臺上，何處不在上演一齣齣悲劇性的鬧劇？

　　影片最後的告白是：「美國人走了，死去的人入土為安，活着的人最好自己決定他們自己想走的路。」

哲古華拉少年日記

一個心懷天下的偉人

前衛青年常將哲古華拉（El Che Guevara）的畫像印在襯衫上或打扮成他的模樣以示自己的革命人生觀或反叛的姿態。哲古華拉是南美洲著名的左派革命家，一直被世人將其和古巴聯繫在一起，但他其實是出生於阿根廷。

《哲古華拉少年日記》（*The Motorcycle Diaries*）的導演瓦特‧沙利斯（Walter Salles）將這位傳奇人物搬上了銀幕。不過，導演並沒有選擇哲古華拉的英雄事蹟卻選擇了他流浪南美洲的一段青年冒險歷程來介紹哲古華拉。1951 年，他在自己的好友藥劑師阿爾貝托‧格拉納多的建議下，決定休學一年環遊整個南美洲。他們騎了一輛破舊的摩托車沿着安第斯山脈從阿根廷經智利、秘魯、哥倫比亞，幾乎穿越整個南美洲到達委內瑞拉。顯然，導演想展示給觀眾的，是一個沒有光環的真正的哲古華拉，以及究竟是甚麼改變了

這位年青人一生的信仰。

　　在這次旅行中，哲古華拉親眼目睹了貧窮的無所不在，並開始真正了解拉丁美洲的貧窮與苦難。旅行中的所見所聞使他的國際主義思想在這次旅行中漸漸定型，認識到根深柢固的社會不平等，是國家壟斷資本主義、新殖民主義與帝國主義的結果。拉美各國其實是一個擁有共同的文化和經濟利益的整體，要擺脫拉丁美洲的貧窮與苦難，唯有進行世界革命，至少也是整個拉美國家的共同革命。

　　任何經歷都可能改變人的一生，有些人向善也有些人向惡。儘管模仿哲古華拉的大有人在，但並不是任何人都能成為偉人的，因為缺乏優秀人品的人是成不了偉人的，充其量不過是個政治投機分子而已。因此影片所展示出的哲古華拉每一段經歷的同時都彰顯了他堅忍不拔的性格和卓越的品格。真正的哲古華拉既沒有憤世嫉俗亦無反社會暴力傾向，有的卻是悲天憫人、憂國憂民的情懷；有的是對所謂文明天下的反思；有的是一顆無私奉獻的真誠之心。也正因如此，哲古華拉離開優勢特權、犧牲舒適生活甚至自己的生命。他的形象已深深留在了受壓迫者心中。

　　雖然哲古華拉在玻利維亞被由美國中央情報局協助的軍隊殺害，但他成為了國際共產主義運動中的英雄和世界左翼運動的象徵。優秀品格是需要培養的，但時下的功利教育除了培養功利追求

者外就只有投機分子了。若我們追隨他的天下理念，請先學習他的優秀品格！

愛情無政府

　　意大利女導演蓮娜（Lina Wertmüller）的《愛情無政府》（*Love and Anarchy*）講述的是一個普通農民，被派去單槍匹馬來到羅馬行刺意大利獨裁者墨索里尼（Mossolini）的故事。影片的重點並不是行刺的過程，亦沒有營造任何緊張氣氛，卻處處表現出卑微的男主角，在其善良人性和英雄理想 —— 這對難以調和矛盾中的內心掙扎。

　　影片營造的環境是貧富懸殊的階級鬥爭，其人物都很典型：有為理想甚麼都幹的無政府主義者；有窮凶極惡不可一世的納粹黨人；有純樸無知的殺手；有憧憬生活的有尊嚴的青樓女子；也有忍氣吞聲的普通百姓。卑微的男主角以替最底層被壓迫得無法生存的農民表達一種反抗為行刺動機，他那單純溫柔的雙眼更使得觀眾對其善良本性深信不疑。而納粹黨人則是高高在上的統治者，不但無視他人的尊嚴，取笑男主角愛上妓女，還冷血殺害任何敢於挑戰其

統治地位的平民百姓。但最終卑微的男主角誤墮了溫柔鄉而誤了「大事」，沒能做成大英雄。

刺客是個古老職業，舊稱死士。他們或忠肝義膽、義薄雲天亦或冷酷無情、六親不認。不論其動機為何，其結局卻盡是相同。毫無疑問刺客的膽量和勇氣是令人欽佩，但為了想成為英雄而去做刺客的動機則是愚不可及。當為正義而戰的藉口被用於所有戰爭，正義卻又有幾回是真的？

淪落人

第一次見到陳小娟導演，是她來參加第二屆創＋作，音樂篇支援計劃時。她當時製作的作品是由糖妹主演微電影《啊囉哈！ALOHA》，一個簡單但卻很感人的故事。作品獲得第二屆創＋作，音樂篇支援計劃最佳微電影獎，也使糖妹摘獲了當年最佳女主角獎。第二次見到她是來參加第三屆首部劇情片大專組的比賽時，她的劇本是根據當年一個在港工作菲傭獲得攝影獎的經歷撰寫的。雖然我們當時也蠻懷疑劇本中的這種另類的愛情是否真能讓觀眾認可，但劇本中滿溢的愛與善的情懷還是讓大家喜愛不已，最終《淪落人》贏得了第三屆首部劇情片大專組的比賽。

電影《淪落人》講述了一名癱瘓坐輪椅的中年男子與他的菲籍女傭之間的一段經歷。中年男子梁昌榮（黃秋生 飾）因意外受傷而半身癱瘓，妻子帶着兒子改嫁去了加拿大，不能生活自理的他被遺棄在了公共屋邨裡。他因此性格脾氣變得怪異，喜怒無常不易相

處。而為了逃離不如意婚姻來做女傭的 Evelyn（Crisel Consunji 飾），則視香港是她暫時的避難之所。影片展現的都是發生在生活上的一些瑣碎小事，但在無形中卻影響着這兩個原來並不相關而又都不幸的個體。最終兩人將人性中善的一面完全展示了出來，並感染周圍的人及觀眾。

非常值得一讚的是，不論是秋生還是 Consunji、李燦森和葉童都演的非常出色，他們將平淡生活裡不凡的情懷演繹的深刻感人。很難想像若是沒有那麼出色的演出，影片是否依然能夠如此的樸實自然。

影片讓我想起那個法國寓言故事《美女與野獸》，因為講的是同樣的寓意：唯有真善美能夠改變一切，哪怕是野獸。雖然影片並沒有清晰表露出彼此的愛意，但由愛引領出的內在的善更加美好和自然。藝術的本意應該是宣揚人性的真善美，而不是無休止的抱怨和控訴，因為我們依靠這真善美來互相扶持，共同面對及改善世間的各種艱難與困苦。電影《淪落人》表達出的正是此意，正如英文片名「Still Human」。

機場客運站

　　國際機場客運站除了接待世界各地的旅客,還包括在此工作各式各樣的人,如政府官員、普通公務員、商鋪雇員、建築裝修工人或是清潔工,在很大程度上機場客運站反映的是整個社會的一個縮影。導演史提芬史匹堡(Steven Spielberg)選擇以這樣一個特殊環境來講一個匪夷所思卻又溫馨幽默的故事。《機場客運站》(The Terminal)講述首次踏足美國的東歐小國居民維克托(Tom Hanks 飾演),因家鄉發生政變,護照突變無效,忽然間成了無國籍人士而被迫滯留在美國的甘迺迪國際機場。入境官員認定他是一個打算進入美國的偷渡客,不論他如何解釋都無濟於事。

　　在進退無門又盤纏用盡之際,維克托該如何是好?他沒有消極乞討,而是力所能及的為生存去掙麵包。他的努力和他所展示出的能力漸漸讓所有人都佩服起來,連入境處官員也覺得非常吃驚。所有人都同情他的不幸遭遇並試着幫助他解困,甚至連機場的警察都

眼開眼閉的讓他順利入境美國⋯⋯影片以幽默詼諧的手法通過講述維克托的經歷，借以批評時下這個靠移民起家的美國，其國際政策已經違背了其當初立國的理念，其所謂的「國家安全」把無辜之人拋入絕境之中，連人權、尊嚴都被其官僚主義抹殺了。

影片的結尾是維克托在機場眾人的幫助下離開了機場，踏入了美國。他坐着計程車去市區轉了一圈後回到機場。移民官員迷惑不解地望着他，他告訴官員他本來就是來看看美國的，並不是來移民，只是官員從一開始就不相信他的話，認定他其實是想留在美國。所以現在他只是按原計劃乘坐下一班飛機回家了。

這個結尾非常諷刺，但卻也是非常真實。如果各國（尤其是美國）不那麼主觀的去看待問題，在相互信任、理解、寬容之下，其實大多數問題都能妥善解決，不會變成彼此間的矛盾和恩怨。根深蒂固那麼多年，這究竟是缺乏智慧還是只有私心？

命 中 註 定 搭 錯 線

　　電影 *Happiness Never Comes Alone* 的香港翻譯是「命中註定搭錯線」，雖然符合香港觀眾對影片的期待，但其實和影片的本意還是有不少出入。原名「Happiness Never Comes Along」才是最符合畫龍點睛作用的主題。

　　故事是這樣的：薩莎（Gad Elmaleh）是個喜歡爵士樂的音樂人，他白天為一家廣告公司做編曲的工作，晚上則在酒吧彈琴。喜歡風流快活的獨立生活，過着自由自在的生活。他的母親每天早上來叫醒他上班並幫他清理亂糟糟的公寓房間。有一天他遇到了漂亮誘人的夏洛特（Sophie Marceau），儘管兩人是近乎南轅北轍的兩類人，卻忽然發現相見恨晚。但是事情並不如此美滿，原來夏洛特結過兩次婚，有三個孩子。孩子們和她兩位醋意滿滿的前夫們都是薩莎的情敵。兩人的愛情能否排除萬難，成就天長地久呢？

　　影片用一種喜劇的形式讓我們明白幸福不是無條件獲得的。

這個附帶條件太苛刻嗎？也許，但也不一定都是負面的。薩莎因此必須學會照顧他人、體會他人的感受、承擔起責任……若是沒有這些，即使他和夏洛特結婚，很可能他沒多久也成將為夏洛特的第三任前夫。我們總說愛情是一種浪漫的感覺，但幸福不會沒有任何代價或附帶條件而讓你唾手可得，愛情其實就是承擔。

在 21 世紀的今天，我們習慣於索取對方各項免費服務，面對需要付代價或負責的事常常就打退堂鼓。也許正因如此，我們今天不僅結婚率低的驚人，同樣離婚率也變得高的驚人。

影片的喜劇性很強，演員的表演雖然有些誇張，但盡興到位，蘇菲更是魅力難擋……這都讓男主角、更是觀眾們體驗到愛情的艱難、溫馨和甜美。這才是「Happiness Never Comes Along」真正畫龍點睛之處。

盤問愛與罪

《盤問愛與罪》(*This is love*) 是由導演 Matthias Glasner 執導的一部非常好的電影,從一個很獨特的出發點,將現實社會中的許多問題,因果相關地無縫結合在一起,引發了極佳的關注。

女警瑪姬(**Maggie**)負責審理一宗自殺未遂案,一個高瘦的男人駕車衝向一架重型貨車的後車輪……她認出這個男人曾在兩日前來警察局報失人口蹤案,經過一場緩慢痛苦的「盤問」,這個男人終於不再三緘其口。

這個男人是德國、丹麥籍人,叫克瑞斯(**Chris**)。他沉默憂鬱,卻是個從事着危險任務的獨居男人。他和他的朋友專門從人口販子手中解救將會被販賣到賣淫集團手中的年輕女孩,並在歐洲為她們尋找到新的寄養家庭,可以開始新的生活。然而,他並沒有任何政府背景的支持,何況人口販賣是僅次於軍火和毒品的高利潤生意,充滿了危險,因此很多時候他只能用錢去把孩子從人口販子或妓院

買下來，再替她們找收養家庭。儘管他的行為得不到任何人的認同，但他卻甘冒天下之大不韙。多日前，克瑞斯和朋友解救了一位泰國女孩簡（Jenjira）。然而，他和夥伴這次並沒有找到收養家庭，反而陷入了被黑幫追殺的困境之中。他花光了所有的積蓄、他的朋友們也都躲了起來，但他不願放棄解救了的女孩簡，但也走投無路了。

但這位英雄般的男人為何會選擇自殺？原來克里斯童年時被同齡女孩非禮，更被惡人先告狀。雖然他曾努力的辯解過，但沒有人包括他連酗酒的父親也不信他，一個大男孩怎麼可能被女孩子非禮？這成為他的一個心理上的巨大陰影。在東躲西藏的潛逃歷程中，他與被解救的小女孩簡之間產生了愛，但這份愛卻摧毀了他對自己那份童年記憶中不甘被錯判的心理支柱。他所做的一切其實就是要證明童年的他是對的，然而現在他再分不清甚麼是對，甚麼是錯，他終於崩潰了……

瑪姬同情他也願意幫助他，因為她曾因為與同事的愛而婚姻出軌，結果丈夫不辭而別離家出走了，女兒也離她而去。她因為那份愧疚使得她既無法面對愛她的同事，也無法接受新情人。愛成了她的罪孽，迫使她每天都如行屍走肉般生活。十多年的孤獨直到她遇到男主角，同病相憐讓她有了救贖自己的一個機會。

愛是建基於一種健康的心理，在這之上的情才能帶來歡愉。影

片通過兩人的經歷，將心靈深處各自的「罪孽」揭示了出來，道德與內心黑暗的爭扎漸漸浮出冰冷的外表。這個故事不禁讓人想起妥斯托耶夫斯基的小說《罪與罰》（*Crime and Punishment*），愛不一定都是幸福愉快的，也可以是背負罪責般極度的痛苦，而這取決在於你站在心中的黑暗面還是光明面，因為天堂與地獄只是一線之隔。

羅馬夜禁色

「兩個寂寞的女人在異地偶然遇上，擦出激烈的同性戀慾火，一起渡過了一個美好的晚上。本片把女性胴體最美一面完美展現，兩位女主角近乎八成時間都一絲不掛去演戲，可觀性極強。」這是大多數影評對《羅馬夜禁色》（*Room in Rome*）的描寫。但這部電影真是只想探討女性情慾？為甚麼是一個西班牙女孩子？一個俄羅斯女孩子？為甚麼選在羅馬？

若把視角放在胴體以外的場景，換個角度解讀，影片想展示的其實另有乾坤。兩位女主角的話題一直圍繞着歐洲的歷史、各自家鄉的語言和疆域位置、各自的家庭組成；房間牆上的畫充滿宗教色彩，且總在涉及她們關係的時刻頻頻展現。如果觀眾對歐洲歷史有較深的了解，絲毫不難聽出對白的弦外之音。西班牙女孩 Alba 代表的是西歐，俄羅斯女孩 Natasha 代表的則是東歐；羅馬則是歐洲的偉大輝煌的象徵，而宗教（天主教）是建立統一歐洲的基礎。這

部影片實際上是一部充滿政治暗喻、以象徵手法探討歐盟關係的一部作品。

雖然彼此有許多的了解，但仍有太多不可分享的秘密；一個未嫁、一個失婚的身分設計（對加入歐盟的期望或是失望）意味着儘管文化背景類似及相近，但彼此對未來卻抱着不一樣的憧憬。雖然心知一個統一的歐洲是個美好的明天，卻因彼此的歷史緣由仍要分離⋯⋯在歐盟面臨重重困難的今天，有必要坦誠相待，看個清楚、愛個明白！當然，這過程中，愛神丘比特的箭必不可缺。一個統一的歐洲到底是否只是一個夢想？導演在選擇音樂背景時用了「loving stranger」（愛上陌生人）和「liebera Me」（意大利語「釋放我」），甚至還讓酒保為兩人唱威爾第茶花女的祝酒歌。生怕觀眾最終未能明白導演的期待，因此影片結尾還是讓 Natasha 奔向了 Alba。

這是部了不起的作品！影片巧妙的將歐洲的歷史、藝術及文學完美的融合在一起，宛如是一壇佳釀，百般滋味、卻又欲罷不能，讓人醉不到卻又不想醒來。若純粹將影片當色情片來看，不免讓人莞爾。

清須會議

也許導演三谷幸喜之前的不少作品都是喜劇，但這部戲，卻不是刻意搞笑。在真實的官場，誰何曾見到時時刻刻的劍拔弩張？反而多是爾虞我詐、笑裡藏刀的場景。

故事敘述日本戰國時代，因為一代梟雄織田信長及其長子信忠死於其部下明智光秀發動的本能寺之變。為免出現的群龍無首而致天下大亂的局面，眾人決定推薦織田家族為新首領。織田信長部下有兩派人馬最為強勢，但卻分別擁立不同的繼承人。一方為擁立織田信雄的羽柴秀吉①，另一方則是力挺織田信孝的柴田勝家。為了選出繼承人，於是織田家族的一眾部下和各派的宿老們在清洲城召開了一次決定眾人新命運的會議，即所謂的「清須會議」。

導演將整個會議做背景，細緻刻畫了各個政治人物的個性與謀

① 羽柴秀吉在內部鬥爭中勝出，成為織田信長實質的接班人。不斷征伐與收編各方勢力，實現日本自 15 世紀中葉後首次的政治統一。獲賜氏姓豐臣，這便是日本歷史上赫赫有名的豐臣秀吉 / とよとみ ひでよし（1537~1598）。

略，也描繪了各人的心胸與弱點。每個人都有自己的長處卻也有短處，這點所有人都很明白，包括女人更是很會利用這點來達到她們的目的。而被雙方推薦的繼承人一個是捧不起的劉阿斗，另一個卻也是心胸狹窄的偽君子。大家其實心裡都明白，他們哪一個都不是值得扶植的主君，他們最終都只不過會是兩方背後勢力的傀儡。

影片巧妙的地方在於一方以為勝券在握之際，結果卻峰迴路轉，一敗塗地。這正是無數政治爭鬥中最常見的戲劇性一幕。正所謂：有勇無謀從來都是敗在一廂情願之中，唯有識時務者方為俊傑。而在政治遊戲之中，沒有永遠的朋友也沒有永遠的敵人。利益當前，友情常常被犧牲或成為一種利用的手段。把這場政治遊戲看作一齣喜劇，導演確實站的很高。

青梅煮酒論英雄

　　九一一之後，戰爭影片終於又一次代替愛情成了影視中的主角。電影中的戰爭越來越接近真實，英雄也越來越超凡入聖，反而新聞中的真實戰事卻越來越像網絡遊戲。但有一樣沒變，那就是影片中的英雄與奸臣黑白分明，因為世人都好以審判者自居。現實裡簡單的好人壞人劃分，也並非只有孩童獨具。

　　中國人沒有像西方那樣崇尚英雄，這是因為中國的英雄不像西方那樣，功成名就能成王成帝，還抱得美人歸。中國的英雄幾乎都是清一色的悲情英雄，成王成帝者也都不在英雄之列。

　　《英雄》不僅顛覆了傳統的黑白分明的英雄模式也顛覆了判斷英雄的標準。

　　影片的結構是通過刺客無名和秦王的對話搭建了整個事件，通過對話提出了一個又一個不同的故事版本，並最終組建成完整的層次結構。這不是編劇故弄玄虛，也不是媒體所評論的抄襲日本導演

黑澤明《羅生門》的橋段，而是結構使然並且通過結構展現了一個高過一個的思想境界。

第一個版本：無名講述的是自己利用殘劍、飛雪個人糾纏不清的男女私情來達到各個擊破的目的。其所描述的境界是恩怨情仇的一番糾纏。第二個版本：秦王推測出的故事是殘劍、飛雪為了一番民族大義而成就無名。所描述的境界是捨身取義。第三個版本：事件的真相是殘劍勸阻了無名刺殺秦王，是為了天下而放棄小我，放下兒女私情、放下狹隘的民族利益而成就一個天下。這也正是秦王悟出了殘劍所書「劍」字中隱匿的境界：心中無劍、手中也無劍，那就是不殺。其境界即是成就天下之義，以寬宏胸懷包容一個天下。

誰是英雄？顯而易見，無名、殘劍、飛雪及長空都是被接受的傳統英雄，但秦王卻是個引發爭議的英雄。秦王本身之所以是個爭議人物，皆因曾被各方多番利用：一時是一統中國的英雄、一時又是焚書坑儒的暴戾之帝……是英雄還是暴君這一爭議今日仍無終結，一觸即發，利用價值仍高。影片設定的英雄標準與我們所熟悉的相去甚遠，但這卻才是影片的價值所在。這個英雄標準是心中能包容天下的人。但誰又該是奸臣小人呢？似乎只能是心中容不下天下、自私自利的人。

何為天下？影片《英雄》並不是再現春秋戰國的歷史，影片只不過借用秦統一天下這一背景在講一種理想境界。電影只是藝術的

創作或歷史的抄襲，但絕非歷史，古今中外無一例外。否則更該擔心荷里活有創造歷史的野心；日本亦無需費手腳改教科書了。《英雄》一片中的天下既不是指某一國家、亦非所有國家。即並非疆域的界定概念而是指人類的界定概念，這個天下是一個只有男人和女人的家。殘劍刻意不擋飛雪在盛怒下刺出的那致命的一劍，便是要讓飛雪領悟這個家或是這個天下裡面所包含的都是愛。

《英雄》實質上更具有宗教意味，《英雄》中的英雄表露出許多宗教的度量。殘劍的勸阻、無名的放棄刺殺行為與佛門「吾不入地獄誰入地獄」或上帝為拯救人類而讓自己的兒子耶穌降世人間替人贖罪甚有異曲同工之妙。《英雄》將英雄概念帶入了一個高層次宗教境界，無疑是華語電影中一個重要突破。成就一個只有男人和女人的家的天下不是江湖英雄所能夠承載的，因為他們人在江湖。若要停止當今世上正在愈演愈烈的戰爭，便有必需去反省一下我們渴望獲得的究竟是哪一個天下：充滿愛的天下亦或是充滿劍客的天下。

輯九：感情

感

曾經滄海難為水，除卻巫山不是雲。

情

天若有情天亦老，人間正道是滄桑。

我在故宮修文物

　　這是一部沒有宣傳意味的、既出色又儒雅溫馨的紀錄片。影片內容正如其名：在故宮裡修復文物。在故宮裡和修復文物這兩個方向的記錄與描述互相穿插和呼應，讓這部紀錄片充滿了動與靜、活潑與嚴謹、現代與歷史的相互比較。

　　故宮不是平常百姓住的地方，而是皇帝住的紫禁城。在內裡工作會是一種甚麼樣的感覺？影片從工作人員進故宮上班之路開始，打開一道道的門鎖，在迷宮內穿梭，還讓人冷不防迷了路。故宮內除了議事大殿外，還有許許多多供皇室家眷、內務人員居住的四合院。這些並不奢華誇張的平房建築倒是和城外的四合院沒有多大的差別，院內也一樣種有各種樹木。原來各種文物修復就坐落於此。

　　文物修復包括了各種軟硬物件和各類的材料，從字畫到木製的雕漆屏風，到古瓷花瓶、銅器皿，古琴甚至歐洲贈送的各式機械音樂古鐘錶（有些甚至歐洲本身也沒能收藏到）原來紫禁城裡都有。

文物修復人員有老更有中、青年人，最特別的是他們更多的還延續着如同師徒般的關係。一個師傅僅帶一個或兩個徒弟，三年才能出師。儘管這些徒弟都是高等院校畢業的高材生，但他們卻很受用這種傳統的師徒制，因為師傅教的不僅僅是技術更是如何做人。

　　一切都是緩慢的在移動，包括記錄這一切的鏡頭。故宮內一場場的大雨小雨、院內果實的結成都見證着時間的流逝和各種文物在這些能工巧匠的手中被一點一點的修復完善。究竟是甚麼能讓大家如此有耐性的一絲不苟的去做這份工作呢？一定是使命！然而卻不全然是。反而，大家更多的是被人與物的一種交流所吸引。在他們眼中，這些文物本身盛載了古人的思想、情感和品格。在修復的過程中，他們與古代的大師們做着互相的交流。這不僅僅是技術的一種傳承，更是古代先賢所提倡的所謂格物致知①。「致知在格物，物格而後知至，知至而後意誠，意誠而後心正，心正而後身修，身修而後家齊，家齊而後國治，國治而後天下平。」

　　「中國文化的守望與傳承」是文物修復的意義所在，也是影片的主題所在。

① 出自《禮記·大學》：「致知在格物，物格而後知至。」探究事物原理，獲得智慧與感悟。是中國古代儒家思想中的一個重要概念。

該死的澳洲足球

美式足球和歐式足球的區別除了形狀不同之外，還有甚麼不同？影片《該死的澳洲足球》講述了一個妙趣橫生的故事，幽了地區保護主義一默。

生活在澳大利亞的意大利後裔馬里奧十歲生日了，他日夜盼望、連做夢也想得到一份生日禮物是一個不是圓的而是橢圓形的美式足球。可偏偏馬里奧的父親是個意大利足球的超級粉絲，因此家裡不僅收藏的擺設是圓的足球，連帶汽車車頭的裝飾也是圓的足球！父親認為圓的足球是民族文化與家族傳統的象徵，因此必須捍衛。所以馬里奧得到的那份禮物自然也只能是一個圓的而不是橢圓形的足球！

見到兒子大失所望，母親不忍心了。悄悄拿出自己給兒子準備的生日禮物，一個橢圓形的澳洲足球。

當橢圓形的足球第一次從馬里奧腳下由花園飛入自家窗內，

便直接命中了父親那珍貴的圓形足球的收藏櫃。父親勃然大怒，一氣之下一刀把這個肇事的之球刺穿了個洞。馬里奧的弟弟發誓為哥哥報仇，扮忍者揮劍砍下老爸車頭的足球裝飾。家裡頓時翻了天。但最終老爸還是想通了，畢竟兒子馬里奧比足球更重要。老爸妥協了，他重新給兒子馬里奧買了一個橢圓形的足球並和兒子一起玩。正當皆大歡喜之際，橢圓形的足球從老爸腳下越過馬里奧頭頂由花園飛入鄰家窗內，立即引來鄰居放出惡犬並咒罵他們是該死的外國人的爭吵。在院子裡再次吵翻天之際，扮忍者的弟弟再次揮劍殺入，趕跑了惡犬。

影片探討了一個關於全球化下不同文化間的衝突問題。不論這足球是圓形的還是橢圓形的都是外面一層皮，內裡一包氣。不同的只是外形而已（或玩法各異），但帶來的樂趣卻是一樣的。文化也是一樣，雖然不同的文化表現各有差異，但文化的本義是一樣的。放下狹窄的地區保護主義，容納不同的文化，才是解決因不同文化而造成爭議衝突的辦法，正如足球重要還是兒子重要這一深入的考慮點醒了固執的老爸一樣。世界上最重要的還是普天下國與國、人與人之間的寬容與彼此的和睦相處。

影片總共只有十五分鐘長，卻是分分秒秒的精彩和幽默。

偷戀隔籬媽

法國電影的好看之處在於其獨到的文學視角與美學風格，這和荷里活電影不大相同，歐美兩地文化的差異性如法國餐飲對決麥當勞快餐所展示出的那般。但畢竟豔陽天下無奇事，不靠特技虛幻或是槍戰爆炸的賣弄，仍能將林林總總、見慣不怪的平凡瑣事敍述的引人入勝，不得不佩服法國電影人的本事。

《偷戀隔籬媽》（*In the House*）講述在一所中學任教多年的語文老師吉爾曼（Germain）好不容易發現到一位才華橫溢的學生克勞德（Claude）後忍不住寄予了厚望，他鼓勵克勞德積極寫作並傾囊相授。然而一如所有藝術創作，文學創作也離不開對生活的觀察。觀察到的細節自然融入作品使之產生真實感，才能引領讀者走進藝術創作者的世界。在這文學創作中，學生深知讀者的閱讀動機離不開社會大眾喜好偷窺的本能，因此他潛入同學的家庭生活，把所有涉及的真實人物寫入其創作之中。小說創作的界限在哪兒？文學藝術

與生活道德的界限在哪兒？老師教育的底限又在哪兒？

影片的最後一幕是老師與學生並排坐在公園的長椅上，雖然兩個人甚麼都沒有了，老師丟了工作、老婆、家庭；學生沒了情人、棄了朋友。（儘管這往往是成為作家的先決條件）他們並沒有望着夕陽西下的情景在自我哀憐，而是興致勃勃的望着四周居室內各式各樣的生活，討論着正在或將要發生的一切悲喜劇。

影片將文學創作的觀察、文學世界和真實世界的虛實來了個緊密接觸，即克勞德文中的人物和現實裡的人物（同學一家以及老師一家）來了個交叉穿越，其結果是這部虛虛實實、真真假假的作品讓所有讀者和觀眾都再也分不清現實與虛構的邊界在哪兒了。

這部影片其實探討了一個頗為哲學的主題：「萬物與虛無」。一切皆在一念之間，一念在時擁有一切；一念散去萬物皆空。想有的卻沒有，沒有的確是煞有介事。這虛無和現實的彼此影響，正是中國古人所揭示的世界本質及陰陽虛實互換之道。

法國電影凱撒獎六項提名

加拿大多倫多國際影展：國際影評人獎

西班牙聖塞瓦斯蒂安國際影展：最佳影片金貝殼獎、最佳劇本獎

歐洲電影獎：最佳編劇，同時入選歐洲年度最佳影片。

我的父親母親

這不是張藝謀的那部沉重的《我的父親母親》，而是德國版的一部喜劇風格的溫馨短片。

《我的父親母親》（*My Parents*）故事講述了一個非常平凡的三口之家，每天的生活規律如同時鐘一樣單調乏味。父母雖然彼此生活在一起，但各有各的愛好和自己的生活空間，彼此甚少交談，冷漠的幾乎和陌生人一樣。而長大了的女兒在大學交了男朋友，為了讓他對真愛有信心，她編造了一個幸福美滿的家庭故事講給男友聽。一個週末，半信半疑的男友忽然要來家探訪她父母，這讓女兒緊張不已，不得不和父母商量，希望在男友面前表現出完全不同的另一種家庭生活。

隨着女兒和她男友的到來，家裡果然呈現出另一番的景象。父母間親切的交談，不僅互相讚賞還互開玩笑，這不僅讓女兒大開眼界也讓她男友目瞪口呆。待女兒和男友回去房間，父母如釋重負！

但這一個小小的改變，給父母的生活帶來不小衝擊，也啟動了父母久違的美滿生活，單調乏味的生活最終被幸福美滿所取代。這個週末帶給這一家的變化可謂翻天覆地，也讓這對小情人對未來的幸福婚姻有了信心。

　　家庭缺乏溫情和愛意很多時候都是我們一念之間的結果，其實要獲得婚姻幸福並不難，它需要的既不是車也不是房，更不是高高的社會地位，而是彼此的寬容與欣賞。從各自房間傳出的性愛之聲只是一種暗示，美滿的婚姻生活來自於真愛。這實在是個非常幽默感人的短片，希望大家都婚姻幸福美滿！

德國漢堡國際微電影節：觀眾最喜愛獎

法國 Clermont-Ferrand 國際微電影節：觀眾最喜愛獎

西班牙巴賽隆納國際微電影節：最佳短片獎

那一年，冬

那一年冬天，男孩選擇了自殺。在卡洛琳 · 林克 ① (Caroline Link) 編劇、導演的《那一年，冬》(*A Year Ago in Winter*) 裡，一個優秀的、幾近完美、讓父母自豪、讓姐妹嫉妒的男孩為甚麼要這麼做？他的死，讓整個家庭的所有人瞬間覺得生活空虛的可怕。

事發後一年，剩下來的一家三口過着肢離破碎的生活。母親找了一位著名的畫家，出巨資邀他把死去的男孩和還活着的女兒畫在畫中。不管父母究竟是如何想的，女兒變得憂心忡忡。畫家從男孩的相片裡，找到了笑臉背後的憂鬱，一如來畫室的男孩妹妹，表面上的快樂，總在不經意中被憂鬱所遮蓋。他開始和小女孩聊天，漸漸找到了他們憂鬱的根源。父母的強勢，使得孩子不得不在父母的期望中艱辛的活着，為的是不讓父母失望，孩子失去了自我與應有

① 卡洛琳·林克是德國今年來出色的女導演之一。成名之作為《非洲的天使》(*Nirgendwo in Afrika*)，獲得第 75 屆奧斯卡最佳外語片獎。

的快樂。男孩在承受了巨大的壓力後，選擇了永遠的解脫。女孩在父母以及完美的哥哥雙重壓力下，變得患得患失，同時對家庭的憎恨又讓她充滿自責。

唯有面對，內心才有可能釋放。畫家的幫助讓妹妹終於開始釋懷，去走自己選擇的道路。最終，畫家還是完成了這幅兄妹倆的合影之作。也許這張畫的意義是讓父母不得不常常反思自己的行為，重新面對失去兒子的苦痛，最終或成為這個家庭的黏合劑，讓所有人回歸這個曾經溫暖過的家庭。但這張畫卻並不是母親期望的樣子：妹妹彈着鋼琴，哥哥快樂的站在鋼琴邊。這張畫像展示的是妹妹快樂的彈着鋼琴，而哥哥在鋼琴邊的一張畫像裡，快樂的望着妹妹。

德國電影大獎：最佳影片、最佳電影音樂

德國影評人協會大獎：最佳女主角、最佳電影音樂

巴伐利亞電影獎；最佳導演、最佳新秀演員

愛君如豬

愛與解脫

《愛君如豬》(*Emma's Bliss*)是一部感覺頗為浪漫輕鬆的德國喜劇,但其實內容剛好相反,它是一部探討如何面對死亡的作品。

獨自在養豬農場生活的艾瑪,是個不拘小節又不修邊幅的適婚女子,儘管農場負債累累,甚至被停供電,她卻毫無棄走之意。在一個夜雨滂沱的夜晚,一輛高檔名車從山坡上的公路飛進她的院子裡,給她送來一個神秘男人和一筆鉅款。這個天上掉下來的「餡餅」一下子解決了艾瑪所有的問題。

艾瑪的生活從此有了改變,她愛上這個叫馬可的憂鬱的男人。然而這個神秘馬可卻是個絕望的男人,他患了胰腺癌,已是時日無多。他偷了與朋友合謀賺下的錢打算去墨西哥享受最後的人生,卻因被朋友發現而絕望的駕車衝出公路尋死,卻不料撞入艾瑪的農莊被她所救。

愛情改變了艾瑪也給馬可的絕望帶來了解藥。當然不是治癌的解藥，而是面對死亡恐懼的解藥。馬可觀察到艾瑪以自己的方式殺豬，她將豬帶到樹下，愛撫之後才用利刀結果它的性命。艾瑪說，死亡其實並不可怕，但死亡恐懼意識才是可怕的。

　　影片不僅拍的浪漫之極，還讓不拘小節又不修邊幅的艾瑪在不知不覺中轉變成觀眾心目中美麗溫柔的仙女，她率性、真誠，充滿了理解和同情；加上攝影師將德國南部農莊的風光拍的唯美迷人，使影片充滿愛的感染力和說服力。

　　愛情帶來勇氣！愛化解絕望、驅散死亡的恐懼。馬可讓妻子帶他到樹下，他享受了人生最平靜的那刻時光。

 香味

　　氣味如何用影像來表達可是個難題，因為氣味是個抽象名詞。
與善良、公平這類抽象名詞也一樣，不說教才能真正深入民心。

　　《香味》（*Dufte*）故事背景是二戰之後的德國，在柏林圍牆建起
之前，德國已然被劃分了不同的佔領區。戰後的德國物質短缺，因
此在各個佔領區之間走私諸如香煙、酒等奢侈品之外，還有那香味
撲鼻的咖啡。歐洲的咖啡一向只能靠進口，偏偏咖啡的進口渠道被
西方壟斷，因此咖啡成了東德非常受歡迎的緊銷貨品。

　　為了讓居住在東德區域的親戚朋友也能喝到香味十足的咖啡，
夾帶咖啡過境的人非常多。在一列由西德開往東德的火車上，兩個
年青的走私客帶着一大包咖啡溜進了一等艙，因為在一等艙很少被
檢查行李。車廂裡還有兩位互不相識的乘客，一個和善的老太太，
一個冷漠的老先生。咖啡的香味在狹窄的車廂裡根本無法遮掩，人
人都嗅到了那獨特的香味，兩個年青人因此非常緊張。友善的老太

太安慰這兩位年青人，聊天時也透露其實她也偷偷帶了一小包散裝咖啡打算和他住在東德的丈夫一起過生日時享用。

在過境時一個檢查護照的邊境警察出現在門口，車廂裡的氣氛頓時緊張起來。幸好這位警察正在傷風，兩個年青人正要暗自慶幸逃過一劫之際，咖啡那濃郁的香味終究還是被警察嗅到了。警察問誰帶了走私品咖啡？見沒人回答便說那只好搜查大家的行李了，正當大家束手無策的之際，那個坐在一旁從不說一句話的老先生告發了老太太，結果老太太的咖啡被警察充公了。老太太很無奈，眾人也不禁對他怒目而視。待火車到站了，老先生忽然在下車前打開自己的皮箱，原來裡面放滿了精美包裝的咖啡！他拿出三大包咖啡放在老太太手中後便匆匆下車，消失在了人群之中……

雖是一齣關於走私犯罪的影片，但是卻予人一種溫馨愉快的感覺。在場景氣氛的營造、人物的敘述、對白還是影像表達上皆簡潔明朗且無懈可擊，使整個故事充滿張力和懸疑。尤其對於「香味」的描述，實在讓人拍案叫絕。

整個影片裡所有的人物竟沒有一個是反面角色。導演將最點題的部分放在了片尾的花絮裡：那是一幅四個同車廂的人共同坐在一起喝咖啡的畫面，最後連那位警察也一起加入了進來。

世界是公平的，正如好東西是不應被剝奪的，也是剝奪不了的，不管是咖啡還是共享的美好心情……

父與女

　　《父與女》（*Father And Daughter*）基本上僅在一個場景下完成。沒有對白、沒有近景特寫（不見表情、眼神），只有一旁遠遠的細膩觀察。所有的故事描述都只在自然的舉止行為和四季的變換中一一展現。

　　父親和女兒一起騎車到河邊，如同每一次郊外同遊。然而，這次父親擁抱了女兒後便獨自划船離去，而女兒並不知道這是和父親的永別。年復一年，女兒都來這與父親離別的地方，望着遠方，期望父親會忽然間又能回到她的身邊。女兒漸漸長大並成了家，但每次和朋友或家人經過此地，依然會停下望向離別之處。漸漸，她年紀大了，又變得孤獨一人去河邊等待。終於在那一天，她已老的幾乎騎不動車了，她推着車去河邊尋找離去的父親。這次她不再在乎一切了，在那她從不敢靠近的河裡，那艘早早沉沒的小船邊，她再次和父親重聚。她擁抱着父親，漸漸又變回了小時候的樣子，重新

回到父親的懷中。對女兒而言，無論父親在很遠很遠的地方，只要牽起他的手，就能跟他到更幸福的地方。

不論是白天還是黑夜，不論是刮風還是下雪，畫面那細緻的觀察與描繪都予人那種親臨其境的感同身受。全篇快樂的音樂背景，襯托的卻是無限的感傷，這是父女分離最情真意切的憂愁。八分鐘的短片，僅僅前後兩次的擁抱卻讓人難以忘懷，河邊來來回回短暫的停駐，述盡了女兒與父親分離的一生。影片感人至深，遠超億萬製作虛假的煽情。

父女是一種甚麼樣情感關係？女兒是父親的前世情人，但父親是女兒永遠的守護神。

獲 2000 年奧斯卡動畫短片獎

 男 歡 女 愛

浪漫在哪兒？

《男歡女愛》(*A Man and a Woman*)由法國才子導演 Claude Lelouch 一人包辦編劇、導演及攝影的一部六十年代法國經典愛情片。片名雖然簡單直接,但卻也讓人有無限的遐想。故事其實很簡單,一個男人(中年喪妻的賽車手)在送孩子學校的門口遇上一個女人(年青寡婦)也正好送她的孩子上學,二人由相識漸成好友、戀人,並走進彼此生活的愛情故事。

故事的特別之處在於展示的幾乎就是生活的本來面目,但無論是人物行為細節還是畫面光影的捕捉,導演都展示了令人驚歎不已的才能。望着雨中車窗外夜深人靜的街道,聽着如細雨落在窗上般纏綿的音樂,窗影滑落的斑駁雨點映照在兩人的臉上仿似無奈又傷感的淚水……雖無一詞卻勝萬語千言。

儘管沒有劇力萬鈞,也沒有暴戾色情的商業元素,僅以攝影技

巧、加上別樹一幟的剪接和優美的配樂，便使這一段平淡、理性卻同時又充滿浪漫主義的愛情故事，在 40 年後也讓人如癡如醉。甚至沒有誰會記得故事內容，但對影片畫面和音樂所營造出的氣氛和細膩的法式情懷一定終身難忘。無論是兩人海邊的相擁畫面，還是兩人在車中靜靜的觀雨都已成為不斷被模仿的經典。導演 Claude Lelouch 的影像語言讓文學也在那一刻黯然失色。Francis Lai 為影片所做的插曲「啦啦啦」也成為法式浪漫的又一個代名詞。若問甚麼才是真正的法式浪漫？這部影片就是答案了。

美好的情感幾乎都和金錢無關，所以那些和金錢無關的友情才有可能成就刻骨銘心的浪漫情懷。今天的我們不是不懂浪漫了，而是我們完全陷入了追逐金錢的世界之中，只願將時間放在角逐物質財富之上。我們失去了彼此交談的耐性，隨着文學的漸漸消亡，我們連回味的能力也失去了。未來我們還會剩下甚麼？難道只有金錢本色？

我的插班老師

在魁北克省蒙特利爾的一個小學裡，一位深受學生愛戴的小學老師在教室裡自殺了，毫無防範的學生們目睹慘劇深受打擊。校長急忙找代課老師，卻沒有人願意接手代課這一班的學生。一位由阿爾及利亞逃亡到加拿大蒙特利爾的準難民（在等候難民資格鑒定後才可能被接納的難民申請者）自薦願意做這一班學生的代課老師，這位代課老師叫拉扎（Lazhar）。

《我的插班老師》(*Monsieur Lazhar*) 描述了代課老師關懷、耐心、包容的努力去贏得學生們的信賴，教導這群學生如何一起共同面對死亡暴力這一危機。同時也展示了學校、家長和老師們在面對這一危機時各自不同的表現（包括常規和非常規處理）及面臨的種種弊端。例如避免學生和老師正常接觸，不管是擁抱還是保護都一律禁止；家長要求代課老師只教導教材上的東西而不要教授課本以外的人生道理。校董會甚至因為代課老師的難民身份而開除他及解

雇校長……但影片的重點不在於指責弊端或是判斷對錯，而是提出應該讓學生認識暴力與破壞的問題而不是刻意逃避。

　　拉扎在學生面前保留了自己的故事。其實，他在阿爾及利亞是餐館老板，他的妻子才是老師。但他的一家被暴力摧毀，僅剩下他一人遠走他鄉避難。這就是使他自薦做代課老師的原因：不是教書，而是為了幫助孩子們。儘管代課老師經歷了我們最熟悉不過的暴力，但他以古典文學的優美文字為學生們樹立起一種對抗社會暴力的榜樣。

　　代課老師和同學分別之際，他講了一個寓言故事《大樹和蝶蛹》。在樹的樹枝上，住着翠綠色的小小蝶蛹。樹高興看着蝶蛹成長，可是蝶蛹明天就會變成蝴蝶離開了。他真希望蝶蛹能夠多住些時候。然而當天晚上，森林發生火災。天亮的時候，灰燼已經冷卻。雖然樹仍然屹立，但蝶蛹卻來不及變成蝴蝶。此後，每當有小鳥停在樹頭，樹就會述說這個故事。蝶蛹儘管沒有變成蝴蝶，但他幻想她已展翅飛向碧藍的天空，自由地吸取花蜜。

　　影片代課老師講述了不同年齡和種族背景的人該如何相互學習及團結起來共同克服悲傷。拉扎在人世的悲劇面前建立了希望，並為解決這個問題提供了新的開解之路。影片充滿了溫馨的人文關懷，憂傷卻感人。死者留在我們的腦海中，因為我們愛他們。這最後的一幕讓我想起了臺灣大作家南方朔那本書《語言是我們的希望》。

 晚 秋

　　世界的不確定性成就了藝術，這部細膩感人的小品式影片
《晚秋》① 就是一個例證。兩個陌路、末路的人相遇於偶然，在冷風
瑟瑟的晚秋里為彼此點燃了生命中一絲希望的暖意。宛如安徒生童
話故事《賣火柴的小女孩》，劃著的一根根火柴，雖然短暫的並不足
於取暖，卻溫暖人心。

　　什麼是真，什麼是假？什麼是好？什麼是壞？什麼是現實？什
麼是夢境 ...？如果你曾在北方的晚秋時節感受過晨霧的灰白、陰雨
的連綿、秋風的刺骨，你會更理解影片中那個濕冷的、亦幻亦真的
世界。編劇和導演充分借用了這迷茫的感覺做爲電影《晚秋》的背
景。知道你渴望愛與真情的溫暖，影片展示了什麼是真心愛人的關

① 原作《晚秋》攝於 1966 年，由韓國著名導演李晚熙執導，大洋電影公司出品、製作及發行。據稱
　是導演李晚熙其中一部被譽為最高藝術成就的經典電影代表作，但原版拷貝在送去當年柏林電影
　節時意外遺失，故沒有發行錄影帶及影碟。因此電影被多次翻拍，先有 1972 年日本第一次將此
　片重拍，名為《約束》，後在 1982 年，韓國第二次將此片重拍，由金洙容執導。2011 年韓國第三
　次將此片重拍，由金泰勇執導。

懷照顧，但卻也告訴你這可能是收費男人提供的滿意服務。知道你對寒冷和孤寂敏感，影片利用場景展示冰冷的迷茫世界。也許你對未來仍有美好的憧憬，故事呈現一個永恆的約定，但或也可能是這個男人的信口開河。一切美好的期望總夾帶著冰冷的絕望，讓你分不清什麼是臺上的戲劇對白，什麼是真實的內心獨白。在這茫茫人海中，淒冷世界，哪裡有真愛，哪裡有溫暖？假如最後連母親也變成了一張薄薄的、冰冷的遺像，那這個愛得悲慘又無家可歸的年輕女人，一定是天下最不幸的女人。

最後，當你筋疲力盡的獨自一人坐在冷清的咖啡室，在這淒冷的晚秋裡，溫暖只來於手中的那杯茶。在等待、失望，心中悵然時，一個聲音悄悄地告訴你：茫茫人海中，真愛只在靈魂深處！其實那才是人類內心最堅強的一面！

編劇和導演用他們對世界認識的結構性類比思維，把現實提升為藝術。影片出色的結構、節奏和內斂的對白，配合完美的演繹和攝影，是小品中的精品。韓國當今電影水準之高，的確令人刮目相看。

 愛 神

小說 · 詩 · 散文

這是一部由王家衛、史蒂芬蘇德堡（Steven Soderbergh）及安東尼奧尼（Michelangelo Antonioni）分別執導的三段獨立短片組成，主題是愛神。有趣的是三部短片的表現形式截然不同，對愛神的理解也是大相徑庭。

王家衛的故事〈手〉（*The Hand*）

初出茅廬的裁縫小張首次為妓女華姐度身制衣，華姐用她的手給了小張最初的性啓蒙，亦使他明白手對裁縫師的重要性：「沒碰過女人，怎麼做裁縫？記住今天的感受，以後就做我的衣服了。」至此之後，小張一直用情的為她縫製衣裳，儘管他明白這些衣裳都是穿給別的男人看的。華姐風華不在了，但小張初衷不改，因為她是他做裁縫的全部緣由。那是他成長的源泉動力⋯⋯儘管裁縫實用

靈巧的手和妓女滿足性欲之手並不相同，但卻在兩人彼此之間的溝通功能上是一樣的。這雙手把兩個不同的人聯繫到一起，把兩段不同的憂傷人生融合在了一部小說裡。

在這部小說裡，愛是可望而不可即、是無奈、是不可言說、是理解也是報答。

史蒂芬蘇德堡的詩《夢》（*Equilibrium*）

床前的夏娃，

既熟悉又陌生，

鈴聲總在催促着你，

彼時此刻，夢裡南柯。

離開？

困擾的心如一紙飛機

飄忽穿過窗戶，

遊蕩於群廈之間，

誰會傾聽，誰在窺視？

百思，莫解。

那煩擾的鈴聲不過是個鬧鐘，

一遍遍催促我回到現實。

既熟悉又陌生的你，

是我的愛？

我的夢？

我的避難所？

在這篇詩中，愛是一個不確定的概念，愛是虛幻、迷茫、疑問。愛需要解脫、需要醒來。

安東尼奧尼的散文〈誘〉（*The Dangerous Thread of Things*）

生活在伊甸園中的一對夫妻，雖然妻子美豔動人，丈夫卻心生厭倦，夫妻間吵吵鬧鬧。對於伊甸園的美景，夫妻兩人已視若無睹。丈夫和妻子在海邊餐廳一起用膳，但與鄰檯聚餐的情形相較更顯冷淡孤寂。丈夫小心翼翼的為自己和妻子擺上酒杯，妻子卻拿起自己的那隻輕輕的扔在地上，但並不打破。策馬而過的鄰居（另一年青貌美的女子），拿了兩只伊甸園的蘋果走入餐廳。丈夫果然被吸引，她帶他走上古塔的頂層欣賞伊甸園的美景。他終於循着誘惑，滿意的吃下了伊甸園的青蘋果。在一望無際的寧靜海灘上，兩個夏娃遇到了。一個心滿意足，而另一個（結了婚的）夏娃也在海灘上跳起了芭蕾。

在這篇散文裡，愛是一個神話、寓言。愛是誘惑，愛是女性控制或擺脫男性的遊戲。

責任編輯	莫匡堯
書籍設計	彭若東
排　　版	肖　霞　高向明
印　　務	馮政光

書　　名	感悟電影的藝術人文——108部世界電影評論
作　　者	何威
出　　版	香港中和出版有限公司 Hong Kong Open Page Publishing Co., Ltd. 香港北角英皇道499號北角工業大廈18樓 http://www.hkopenpage.com http://www.facebook.com/hkopenpage http://weibo.com/hkopenpage Email: info@hkopenpage.com
香港發行	香港聯合書刊物流有限公司 香港新界大埔汀麗路36號3字樓
印　　刷	美雅印刷製本有限公司 香港九龍官塘榮業街6號海濱工業大廈4字樓
版　　次	2020年7月香港第1版第1次印刷
規　　格	32開(130mm×195mm) 304面
國際書號	ISBN 978-988-8694-97-6